청소년을 위한
우리미술
블로그

일러두기

- 그림·시·노래는「 」, 단행본은『 』, 전시회는〈 〉로 표기했습니다.
- 인명, 지명 등의 외래어 표기는 국립국어원에서 규정한 외래어 표기법에 준하여 표기했으나, 한자 독음으로 많이 알려진 중국어 인명의
 경우는 외래어 표기법을 따르지 않고 독음을 그대로 표기했습니다.

이 도서의 국립중앙도서관 출판예정도서목록(CIP)은 서지정보유통지원시스템 홈페이지(http://seoji.nl.go.kr)와 국가자료종합목록 구축
시스템(http://kolis-net.nl.go.kr)에서 이용하실 수 있습니다.
(CIP제어번호: CIP2018023008)

삼국시대부터 현대까지

청소년을 위한

우리미술 블로그

송미숙 지음

교과서에 숨어 있는 우리미술 이야기

아트북스

그림에 생명을 불어 넣어요!

"그림이란 그것을 보는 사람을 통하여 비로소 생명력을 지니게 되는 것이다."

20세기의 천재 화가 파블로 피카소가 한 말입니다.

선사시대부터 독특하고 아름다운 문화를 꽃피워 온 우리 민족은 자연스럽고 담백한 그림 역사를 지니고 있습니다. 그러나 요즘 많은 사람들은 한국화에 대해 '어렵다'라는 편견을 가지고 있더군요. 어느 때부터인지 우리 그림인 한국화보다 서양화에 익숙해진 것이 안타까운 현실이기도 하고요.

그러나 파블로 피카소가 던진 말처럼 그림의 생명은 보고 즐기는 사람들에 의해 생성되는 것입니다. 만약 우리가 한국화에 대한 관심을 버리고 멀리하면 우리그림의 역사와 생명력은 얼마 안 가 흔적도 없이 사라지고 말 테지요. 그 때문에 우리그림에 애정을 갖는 것은 선택이 아닌 필수가 아닐까 생각합니다.

사실 그림에는 그 나라의 미의식은 물론이고, 역사와 문화가 함께 담겨 있습니다. 아름다운 그림을 보며 옛 선조들의 정치·생활·경제·문화 등을 가늠하고 깨닫게 되는 것은 뜻밖의 수확이지요. 또한 역사가 숨어 있는 그림 읽기는 우리에게 무한한 설렘과 감동을 안겨줍니다.

그림을 제대로 읽으려면 많이 보아야 하겠지요? 발품 들어 전시회를 찾아가고 미술 관련 서적을 찾아보는 것이 가장 좋은 방법이지만, 너무 범위가 넓어 시간적·경제적으로 부담이 큰 문제가 있습니다.

그 문제에 대한 작은 대안으로 이 책을 쓰게 되었습니다. 이 책의 큰 특징은 초·중·고 미술 교과서에 나오는 한국의 대표 그림 170여 점을 엄선해 실었다는 점입니다. 미술 교과서에는 삼국시대부터 현대까지의 작품들이 체계적으로 수록되어 있고, 이 작품들은 청소년들뿐만 아니라 일반인들도 꼭 알아야 할 중요한 그림들입니다. 그리고 비교적 눈에 익어 친근한 느낌을 주기 때문에, 이 그림들부터 흥미를 갖고 읽어야 한다는 생각에 교과서 그림을 선택했습니다.

프롤로그에는 한국의 역사를 미술과 관련하여 간략하게 설명해놓았어요. 미술과 역사의 연계성은 우리그림의 특징과 개성을 파악하는 데 도움을 줄 것입니다. 각 단원은 시대를 대표하는 작가와 그림으로 구성했습니다. 이와 함께 그림을 좀더 흥미롭고, 폭 넓게 이해할 수 있도록 예술가들의 삶과 재미있는 에피소드, 그리고 시대별 미술 양식을 다양하고 풍부하게 담아보았습니다.

한국의 빛나는 그림들을 통하여 우리그림의 아름다움을 보다 쉽게 이해하고 즐길 수 있기를 기대해봅니다.

끝으로 부족하기만 한 제자에게 늘 격려와 위로만을 주시는 스승님, 상처투성이 글을 예쁘게 담아주신 아트북스 편집부와 담당 편집자 구현진 씨에게 깊은 감사의 말을 전합니다.

2010년 2월
송미숙

제2장 조선 초·중기

프롤로그 | 소박하고 절제된 유교적 미술 _46

제3장 조선 후기

프롤로그 | 진경산수화와 풍속화의 유행 _78

조선 말기
제4장
프롤로그 | 문인화풍의 부활과 신선한 화풍의 등장 _142

제5장 한국 근·현대

프롤로그 | 서양 문화 개방 이후 미술의 변화 _194

제 1 장

조선 이전

삼국시대 회화와 고려의 종교화

한국 회화는 암벽 그림인 「반구대 암각화」나 「천전리 암각화」 등이 그려진 청동기시대에 시작되었다고 볼 수 있습니다. 그러나 천이나 벽면에 먹과 채색을 사용해 붓으로 그림을 그리는 진정한 의미의 회화는 삼국시대부터였지요.

중국 문화 영향권에 있었던 고구려·백제·신라는 서로 영향을 주고받으면서 성장하고 각기 다른 성격의 회화 문화를 형성하게 됩니다. 그리고 무엇보다 삼국시대에는 불교가 널리 전파되어 미술의 흐름을 주도하고 발전시키는 데 크게 영향을 끼치지요. 고대의 미술은 종교와 밀접한 관계를 가지고 있었거든요. 당시에는 종교가 곧 생활이고 학문이고 정치였으니까요. 이것은 서양도 마찬가지였어요. 세계 유명 박물관에 전시된 대부분의 뛰어난 미술품이 기독교와 관련 있다는 점은 이를 뒷받침해 줍니다.

고구려 소수림왕 2년372년에 처음 전래된 불교는 우리나라 문화 발전에 커다란 역할을 하게 됩니다. 불교가 삼국의 건축과 조각·공예·회화 등에 큰 영향을 끼쳐 삼국시대의 미술은 대부분이 불교 예술이라고 해도 과언이 아니지요. 회화에 있어서도 선사시대와는 다르게 채색과 형태를 정확하게 표현하는 본격적인 회화가 많이 그려졌습니다.

현재 남아 있는 삼국의 회화는 단순히 감상을 위한 것이라기보다는 실용을 목적으로 그려진 그림이 대부분이에요. 예를 들면 무덤의 내부를 장식하는 고분벽화나 사찰의 벽화 그리고 도자기나 각종 장신구에 장식하는 그림 등이 이러한 예입니다. 물론 천이나 종이에 그려진 감상용 그림도 있었겠지만 보존상의 문제 때문에 현재까지 남아 있는 것은 거의 없습니다. 그나마 무덤의 내부에 그려진 고분벽화가 다수 보존되어 있어서 찬란한 고대 회화의 수준을 가늠할 수 있습니다.

고분벽화의 주제는 크게 생활 풍속·장식 무늬·사신四神 이렇게 세 가지로 나눌 수 있어요. 벽화에 그려진 인물·동물과 다양한 무늬 등은 색채나 구성이 화려하고 세련되어서 보는 이로 하여금 감탄을 자아내지요. 특히 고구려의 고분벽화는 유네스코의 세계문화유산 목록에 등록되었을 정도로 역사적인 가치와 아름다움을 인정받고 있습니다. 또한, 활달하고 진취적인 면이 잘 드러나는 동적인 공간 배치와 남성적인 기상을 잘 표현한 것이 특징이지요.

이에 반해 백제는 불교와 중국의 남조 문화를 흡수해서 부드러움과 우아함을 가진, 인간미 넘치는 미술을 발전시켰어요. 부여의 규암리 절터에서 발견된 「산수문전」은 공간감과 거리감이 잘 표현되어 백제인의 회화가 높은 수준이었음을 가늠케 하지요. 게다가 백제의 문화는 6세기 일본 아스카 문화에도 큰 영향을 끼쳤다고 하니, 백제 문화예술이 얼마나 대단했는지 짐작할 수 있습니다.

삼국 중 가장 늦게 국가 체제를 갖춘 신라는 금불상·금관·귀고리·목걸이 등의 화려한 금 공예품 유물을 많이 남기고 있어요. 그러나 신라도 백제와 마찬가지로 회화는 남아 있는 것이 거의 없습니다. 『삼국사기』에 신라 진흥왕 때 화가인 *솔거가 황룡사 벽에 그린 소나무 가지에 새들이 날아들어 부딪쳤다는 기록이 있는데, 이것을 보면 신라의 회화가 생동적이고 사실적인 묘사를 중심으로 발달했음을 추측할 수 있습니다.

삼국시대에 들어와 유행하던 불교는 고려의 국교로 지정되면서 더욱 화려하게 발전하게 됩니다. 특히 신앙심이 깊은 고려 왕실과 귀족들에 의해 제작비가 많이 드는 아름답고 섬세한 불화가 많이 제작되었어요. 불화는 불교와 관련 있는 소재와 주제를 가지고 제작하는 그림인데, 고려 불화는 종종 한국 회화의 아름다움을 대표하는 것으로 평가되기도 합니다. 삼국시대의 고분벽화와 고려 불화는 고대의 생활과 풍속, 종교와 사상 그리고 우리 고대 문화의 높은 수준을 알게 하는 귀중한 자료가 되고 있지요.

tip

:) 솔거(率居)

『동사유고(東事類考)』라는 책에 의하면 솔거는 진흥왕 시절에 농부의 아들로 태어나 어릴 적부터 그림에 재능을 보였다. 하지만 스승이 없어서 하늘에 가르침을 구했더니 꿈에 단군이 나타났다고 하는데, 이후 솔거는 꿈에 본 단군의 화상을 1,000여 폭 그려 유명해졌다고 한다. 또한 『삼국사기』에는 솔거가 그린 황룡사 의 「노송도」, 분황사의 「관음보살상」, 진주 단속사의 「유마거사상」 등의 그림이 매우 세밀하고 정교하여 보는 사람들이 놀라움을 감추지 못했다는 이야기가 전해진다.

고구려의 기상과 생활을 담다

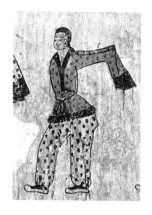

　　고구려 고분벽화는 유네스코 세계문화유산에 등록되었을 정도로 세계 어느 곳에 내놔도 빠지지 않는 아름다움과 가치를 지니고 있습니다. 또한 활기차고 생동감 넘치는 고구려인의 사냥하는 모습과 일상적인 생활 풍속 등 다양한 주제가 다채롭게 표현된 것도 큰 특징이지요. 이러한 고구려의 고분벽화는 주로 옛 도읍이 있던 압록강과 대동강 유역에 집중적으로 분포되어 있습니다. 3세기 말부터 7세기까지 만들어졌던 고분벽화는 세 시기로 나누어볼 수 있는데 각 시기에 따라 내용과 구성 방식이 조금씩 다릅니다.

　　먼저, 전기인 3세기 말에서 5세기 초의 고분벽화에는 일상적인 생활 모습이 많이 그려져 있습니다. 이 시기 고분의 내부는 방이 여러 개가 있는 복잡한 구조인데 실내를 살아 있을 때의 저택처럼 화려하게 꾸며놓았지요. 고분 벽에는 무덤 주인이 살아 있을 당시의 중요했던 일, 기념적인 일 그리고 풍요로운 경제생활 등의 내용들을 실감나게 그려놓았습니다. 이것은 고분 주인이 죽은 후에도 생전과 같이 행복하고 부유한 삶을 계속 유지하기를 바라는 마음에서 비롯된 것이에요. 전기의 대표적인 고분으로는 늠름한 고구려인의 기백이 잘 표현된 「수렵도」가 그려져 있는 무용총과 「씨름도」가 그려진 각

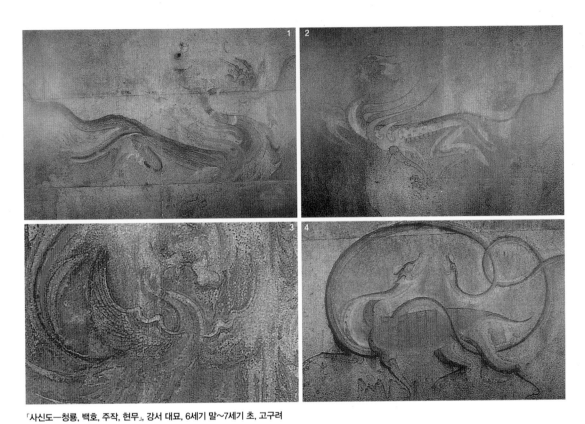

「사신도―청룡, 백호, 주작, 현무」, 강서 대묘, 6세기 말~7세기 초, 고구려
1: 청룡, 2: 백호, 3: 주작, 4: 현무
청룡 · 백호 · 주작 · 현무는 동서남북에서 각각 안녕을 지키는 상상의 동물인데, 힘찬 동세의 자태와 강렬한 색채는 고구려의 웅대한 기상을 짐작
하기에 충분하다.

고구려 고분 유적 분포도
– 압록강 유역

저총, 안악3호 무덤 등이 있어요.

중기인 5세기 중엽부터 6세기 초에 만들어진 벽화에는 전기에 많이 그려진 생활 풍속도나 사신도, 연꽃무늬를 비롯한 *인동당초문 등의 장식무늬 그림이 눈에 많이 띕니다. 벽화에 사신도와 연꽃무늬가 많이 등장한 까닭은 당시 고구려 사회에서 풍수지리설과 불교가 유행했기 때문입니다. 무덤 내부에 그려진 연꽃무늬는 죽은 이의 '극락왕생'을 희망하는 표현입니다. 극락왕생이란 하늘나라에서 다시 행복한 삶을 살기를 기원한다는 것으로, 이를 통해 당시 사회에 불교적 세계관이 크게 유행했음을 알 수 있습니다. 무덤의 구조는 전기보다 간략해진 두 칸 혹은 한 칸으로 되어 있고, 수산리 벽화 무덤, 쌍영총 등이 잘 알려져 있습니다.

마지막으로 말기인 6세기 중엽에서 7세기 사이에 만들어진 고분은 방이 하나로 되어 있는 단실묘單室墓가 대부분입니다. 이 시기의 고분에서는 사신도가 많이 발견되는데 그 기법이 매우 화려하고 뛰어나지요. 특히 강서큰무덤의 「주작도」「현무도」와 강서중무덤의 「청룡도」「백호도」는 신비롭고 환상적인 느낌이 드는 벽화로, 세계 종교미술 중에서도 뛰어난 작품으로 평가받고 있답니다.

속도감이 느껴지지? ▼

현재 중국 지린성吉林省에 있는 고구려 고분인 *무용총은 1935년에 처음 발굴한 것입니다. 무용총이라는 이름은 고분을 처음 발굴했을 때 벽면에 그려진 남녀가 줄을 지어 노래 부르고 춤추는 모습이 가장 먼저 눈에 띄어서 붙었지요.

tip

:) 인동당초문

덩굴문양을 형상화한 무늬로, 고대미술 전반에서 살펴볼 수 있는 양식이다. 중기 이후의 고분벽화에 자주 등장했고, 불교에서 영향을 받았다.
잎사귀 모양이 부채꼴로 펼쳐진 형태의 문양을 인동문이라고 하며 중국 전래의 넝쿨풀 문양을 당초문이라고 한다. 고대 이집트의 문양이 비단길을 통해 중국에 전래되어 발전되었고 동양 각국에 퍼졌다.

:) 무용총

1966년 지린성 지안현(集安縣) 주변에 있는 퉁거우 고분군을 새로 조사하면서 '우산묘구(禹山墓區) 제458호묘'로 명명되었으나 무용총으로 더 잘 알려져 있다.

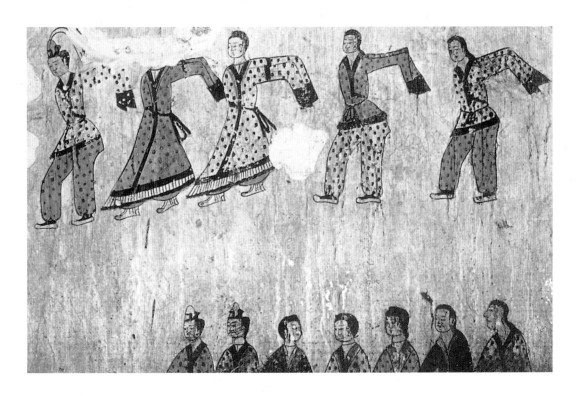

무용총의 가장 커다란 방 벽면에는 고구려의 무사들이 활달하고 힘차게 사냥하는 모습을 실감나게 그린 「수렵도」가 있습니다. 이것은 아마 고구려 고분벽화 가운데 가장 널리 알려진 그림일 것입니다.

고대 사회에서 사냥은 먹을거리를 얻기 위한 단순한 활동 이상의 의미와 기능을 지니고 있었습니다. 특히 고구려의 수렵대회는 왕과 귀족이 참가했던 큰 행사로 일종의 군사 훈련인 동시에 종교 행위이 기도 했습니다. 나라 전체가 중요하게 여겼던 행사였기 때문인지 고구려의 고분벽화에는 수렵하는 장면이 많이 남겨져 있지요. 그중에서도 무용총의 「수렵도」는 예술적 가치가 매우 뛰어난 작품입니다.

「수렵도」를 잘 보세요. 작은 언덕처럼 보이는 산을 배경으로, 달리

「무용도」 부분, 무용총 현실 동쪽, 중국 지린성 지안현, 고구려, 4세기 말~5세기 초
두 손을 가지런히 모으고 춤추는 사람들과 아랫부분에 보이는 악사들이 점 무늬가 있는 화려한 옷을 입고 있는데 고구려인의 세련된 패션 감각이 놀랍다.

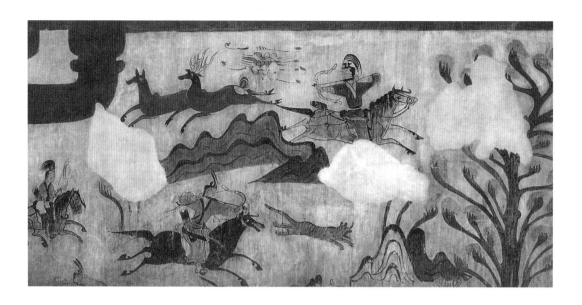

「수렵도」, 무용총 현실 서쪽, 중국 지린성 지안현, 고구려, 4세기 말~5세기 초
말을 타고 사냥하는 인물과 맹수를 생동감 있게 표현한 수렵도에는 고구려인의 활달하고 진취적인 기상이 잘 나타나 있다. 주제가 되는 말 탄 무사와 짐승들은 크게 그려졌고, 산은 작고 단순하게 표현되어 있다.

는 말을 타고 활시위를 당기는 무사들과 놀라서 달아나는 동물들이 한눈에 보이지요? 사냥터의 힘차고 생동감 넘치는 모습이 실감나게 표현되었습니다. 말 탄 무사와 호랑이, 사슴 등이 쫓고 쫓기는 사냥터의 긴장감이 느껴집니다. 굵은 선과 가는 선으로 리듬감 있게 그린 파도 모양의 산은 무사와 동물 들이 조성하는 역동성과 어울리며 속도감과 긴장감을 한층 더해주고 있습니다. 단순하고 상징적으로 표현된 산과 나무는 우리나라 고대 산수화의 표현 양식이라고 볼 수 있어요.

그림을 좀더 볼까요? 용맹한 호랑이와 역동적인 사슴, 산과 나무 모두가 사람보다 작네요. 아주 예전에는 산수화를 그릴 때 산과 나무 등을 실제보다 작게 그렸답니다. 이것은 사람을 중요하게 여겼던 옛사람들이 다른 사물들을 작게 그려서 인물을 돋보이게 하려는 표현 방법이었어요.

흰색 · 붉은색 · 노란색 등 여러 색을 사용해 채색한 산의 모습은 멀고 가까운 원근감을 표현한 것이에요. 이것은 공간에 대한 초기 회화의 표현 방법이기도 하지요. 이렇게 원근감을 표현하는 방식은 중국 고대 회화에서 영향 빋은 것으로 알려져 있어요. 그러나 비슷한 시기에 그려진 중국의 수렵도를 보면 인물과 동물이 뻣뻣하게 그려져서 생동감과 실재감이 우리그림보다 덜합니다. 이것에 비해 고구려의 수렵도는 인물의 다양한 자세와 동물들의 움직임을 생동감 있게 그리고 배치해서 한층 뛰어난 구성을 보여준답니다.

국제 씨름대회라도 했던 것일까? ▼

각저총은 무용총과 아주 가까이 위치한 고구려 초기의 대표적인 고분 중 하나입니다. 씨름을 뜻하는 '각저角抵'라는 이름은 고분에 그려진 「씨름도」에서 유래되었지요.

화면 왼편에서 중앙으로 가지를 뻗은 큰 나무가 보이나요? 고대인들은 커다란 나무를 신과 사람을 이어주는 신성한 대상으로 여겼대요. 이런 범상치 않은 나무를 씨름하는 사람들 위에 그려넣은 것을 보니, 씨름이 단순한 운동 이상의 신성한 의식처럼 느껴집니다.

어쨌거나 커다란 나무 아래에서는 힘깨나 있어 보이는 장사 두 명이 한창 씨름을 하고 있습니다. 씨름꾼들 옆에는 지팡이에 몸을 의지한 노인이 근엄한 자세로 심판을 보고 있네요. 노인 머리 위에 그려진 구름이나 바람처럼 보이는 무늬는 하늘을 상징하는 것으로 노인이 신성하고 권력 있는 사람이라는 표시입니다. 이제 씨름하는 장사들을 자세히 살펴볼까요? 씨름하는 사람 중 한 명은 고구려인이

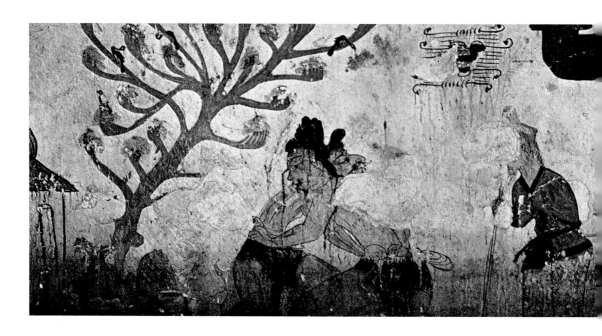

「씨름도」, 각저총, 고구려,
5세기 말~6세기 초
각저(角抵)는 씨름의 옛 이름으로, 고분에 씨름하는 장면이 그려져 있어서 '각저총'이라 부르게 되었다. 이를 통해 우리나라 씨름은 역사가 매우 오래 되었음을 알 수 있다.

분명해 보이는데, 또다른 한 명은 매부리코에 이국적인 생김새로 보아 멀리 타국에서 원정 온 장사인가 봅니다. 국제적인 씨름대회인 것 같네요. 어떤가요? 엎치락뒤치락 겨루는 씨름 장면이 오늘날의 씨름과 너무 닮지 않았나요? 1500년 전 그림이라고는 믿어지지 않을 만큼 현대적이고 국제적인 면모를 갖추었습니다.

하늘에는 누가 살고 있을까? ▼

'해신과 달신'은 고구려 후기 고분에 많이 그려진 주제입니다. 그중에서도 중국 지안현에 있는 5회분 4호묘의 '해신과 달신'은 선명하고 화려한 색채로 유명한 벽화이지요. 이 벽화에서 '해신과 달신'은 상체는 사람의 몸, 허리 아래는 용의 몸을 하고 있습니다. 두 신

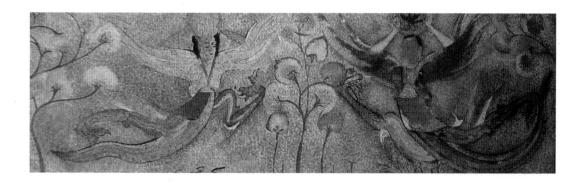

은 서로 마주 보며 각각 머리에 해와 달을 이고 있습니다.

달 안에는 두꺼비, 해 안에는 삼족오三足烏를 그려넣었는데, 오늘날에는 색깔이 퇴색되고, 하얗게 이슬이 맺히는 결로 현상 때문에 그림이 많이 훼손되었습니다.

삼족오는 고대 설화에서 태양 속에 살고 있다고 전해지는, 다리가 셋 달린 검은 새를 말합니다. 원래 삼족오는 사람들의 상상으로 만들어진 동물인데, 고구려 고분벽화를 비롯해 동아시아 문화권에서 흔히 볼 수 있는 문화적 상징이기도 하지요. 달에 그려진 두꺼비는 음陰을 뜻하고 태양 안에 있는 삼족오는 양陽을 상징하는데, 항상 함께 등장하여 음양의 조화를 이룹니다. 음양오행설에 기반해 안악 3호분이나 덕흥리 고분벽화에서도 삼족오의 태양은 무덤방 천장 동쪽에, 달은 맞은편 서쪽에 그려져 있습니다.

그런데 고구려 고분벽화에 거의 빠짐없이 해와 달이 그려져 있는 이유는 무엇일까요? 이것은 고구려를 세운 주몽의 아버지 해모수를 해신으로, 어머니 유화부인을 달신으로 추앙했기 때문이랍니다. 건국시조인 주몽을 해와 달의 아들로 받들어 일반인과는 다른 신성한 존재로 여겼던 것이죠. 고구려인에게 해신과 달신은 고구려 건국의

「해신과 달신」, 지안현 5회분 4호묘, 고구려, 6세기
도교적인 색채가 강하게 느껴지는 벽화이다. 1500년 전에 화강암 위에 그린 이 고분벽화는 처음 발견했던 1950년대 당시 신비스러울 정도로 상태가 좋았다고 한다.

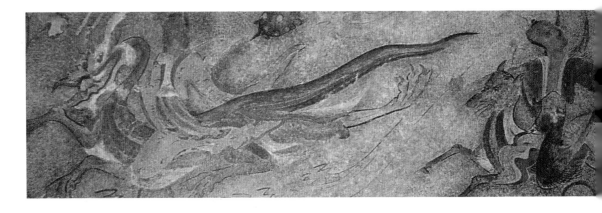

「기룡신」, 지안현 5회분-4호묘, 6세기, 고구려

당위성과 민족의 정체성을 나타내는 아주 특별한 의미를 지니고 있었을 것입니다.

이밖에도 5회분 4호묘 고분의 천장에는 다양한 모습의 신들이 많이 보입니다. 기린을 탄 신, 용을 타고 있는 신, 소머리를 하고 한 손에 곡식 이삭을 쥐고 있는 농사의 신, 그리고 햇불을 들고 날아가는 불의 신, 벌겋게 달구어진 쇳덩이를 두드리는 대장장이 신과 바퀴살 이곳저곳을 살피면서 망치질을 하는 수레바퀴 신 등이 신비하고 웅장하게 그려져 있습니다. 이처럼 벽화의 천장에는 천상의 모습을 그려냅니다. 여기서 인간의 영혼은 육신이 죽어서도 계속 살아간다는 고구려인들의 생사관과 종교관을 짐작할 수 있습니다.

고구려 고분벽화는 화려한 색채와 함께 회화적으로 뛰어난 구성, 풍부한 설화 등으로 당시 예술의 수준과 고대인의 신비로운 신앙관을 보여줍니다. 더불어 벽화의 내용들은 현세의 삶과 관련된 농업과 수공업 등 실제 생활 모습도 담고 있어 고구려 서민들의 생활상을 알게 해주는 소중한 자료가 되고 있습니다.

고구려의 왕관 장식 부분, 진파리 7호분
가운데에 해 뚫음 무늬의 삼족오가 있다.

고분벽화에 등장하는 무늬들

당초문, 당초무늬 (왕의 금관 장식, 백제시대)

당초문은 꽃과 덩굴의 특징을 결합하여 만들어낸 장식무늬로 그리스 및 페르시아, 중국 등 발견되지 않은 곳이 거의 없을 정도로 널리 쓰이던 무늬입니다. 삼국시대의 당초무늬는 단순하게 그려졌으나 고려시대에는 화려함과 아름다움이 극에 다다릅니다.

연화문, 연꽃무늬 (연화문전, 백제시대)

연꽃은 불교를 상징하는 꽃으로 연화문은 불교의 전래 이후 꾸준히 쓰이고 있습니다. 탁하고 어두운 진흙에서 피어나지만 더러움에 물들지 않고 항상 깨끗하며, 수명이 길다는 특성이 있기 때문에 더욱 사랑받아 왔습니다. 연꽃무늬는 주로 활짝 핀 꽃잎 형태와 꽃봉오리 형태로 나뉩니다. 건축·조각·공예·회화 등 예술 전반은 물론 생활용품에 이르기까지 폭 넓게 사용되었습니다.

구름무늬 (와운문전, 백제시대)

구름무늬는 하늘, 신비한 분위기, 고고함과 상서로움 등을 상징합니다. 구름무늬 그 자체로만 쓰이기도 하고, 당초무늬나 불꽃무늬와 결합하여 표현되기도 합니다. 금속공예·목공예·화각공예·단청·자수공예 등에 두루 쓰였으며, 상서로운 동물이나 식물과 함께 그려져 신비감을 더했습니다.

부드럽고 온화한 느낌의 백제 회화

📑 recent comment ∨

– 부드럽고 섬세한 미술문화를 가지고 있
 는 것이 백제 미술의 특징!

　　백제는 고구려와 중국 남조 등 이웃 나라의 미술을 수용합니다. 그리고 완만하고 유연하며 부드러운 느낌을 주는 미술 양식을 발전시키지요. 백제의 미소라고 부르는 「서산마애삼존불상」과 용과 봉황이 새겨진 「백제금동대향로」, 무령왕과 왕비의 아름다운 유물이 쏟아져 나온 무령왕릉을 보면 백제 예술의 특징을 잘 알 수 있답니다. 그런데 백제의 회화는 남아 있는 작품이 적어서 전체적인 성향을 파악하기는 어려운 형편입니다.

　　현재 남아 있는 회화작품들은 6세기 이후의 것들로 부여 능산리 고분벽화와 *무령왕릉 왕비 두침에 그려진 그림, 공주 송산리 6호 벽화, 미륵사지 벽화 등이 있습니다. 그리고 백제 위덕왕의 왕자로 6세기 일본에 건너가서 쇼토쿠 태자를 그린 아좌 태자와 백제 말기에 일본에 산수화를 전하고 사천왕상四天王像을 남긴 하성河成의 기록들은 부족하나마 백제 회화를 이해하는 데 도움을 주고 있답니다.

무령왕릉 왕비 두침, 33.7×44cm,
국보 제164호, 국립공주박물관

한없이 흐르는 듯한 연꽃과 구름 ▼

백제의 고분벽화는 많지는 않지만 계속해서 발견되고 있습니다. 고구려 고분벽화의 그림들이 활기차고 강해서 남성적인 미감을 보인다면, 백제 것은 완만하고 여유로운 여성적 분위기를 드러내고 있어서 두 나라의 문화 차이를 느껴보는 것도 색다른 재미입니다.

부여 능산리 고분벽화는 백제 특유의 우아한 부드러움을 간직한 것으로 유명합니다. 고분 천장에는 유연하고 신비로운 연꽃과 구름이 그려져 있고 벽에는 청룡 · 백호 · 주작 · 현무 등 동서남북 방향을 지키는 방위신을 그린 사신도가 있습니다.

연꽃은 진흙탕에서 자라지만 맑고 깨끗하게 피는 꽃이라 하여 꽃 가운데 군자라고 칭하기도 하고 풍요 · 생명 · 창조를 상징하기도 합니다. 그래서 순결하고 고상한 인격을 연꽃에 비유하기도 하지요.

백제인들은 이러한 연꽃을 무척이나 사랑했습니다. 그래서인지 연꽃무늬는 백제 예술품에서 가장 많이 볼 수 있는 무늬 중 하나지요.

tip : **:) 무령왕릉 왕비 두침**
'두침'은 머리 받침대를 말하는 것이다. 무령왕비의 두침은 무령왕릉 목관 안에서 발견되었다. 나무토막에 붉은 칠을 하고 육각 모양의 거북무늬 속에 봉황 · 어룡 · 비천 · 연꽃, 구름 등의 문양을 부드러운 선으로 그려넣은 것으로 백제 미술 특유의 화려함과 원숙함을 보여준다.

백제 부여 능산리 고분 주실 천장의 연꽃무늬, 부여 능산리 고분, 백제, 7세기
흐르는 듯한 구름무늬와 그 사이사이에 배치한 연꽃무늬로 구성된 천장 그림으로, 백제 특유의 유연한 움직임과 구성미가 잘 나타나 있다.

부여 능산리 고분의 천장에 나타나는 수많은 연꽃은 천상 세계를 나타낸다고 합니다. 파도처럼 떠다니는 구름과 함께 행복한 하늘 세계를 상징하는 연꽃무늬에는 백제 특유의 신비하고 부드러운 느낌이 잘 표현되어 있습니다.

구름과 연꽃무늬는 보존 상태가 비교적 좋은 편으로 색채가 선명하고 생생하여 백제인의 색채 감각을 가늠하는 데 도움을 주고 있지요. 이런 천장화에 비해 사신이 그려진 벽화는 많이 훼손되었습니다. 그나마 상태가 좋은 서쪽 벽도 백호의 머리 부분만이 희미하게 남아 있는 형편이고, 다른 방향의 벽화는 적외선 사진으로 보아야 겨우 확인할 수 있을 정도여서 안타깝습니다.

벽돌에 새겨진 산수화 ▼

백제의 옛 절터에서 출토된 보물 제343호 「산수문전山水文塼」은 우리나라의 아름다운 자연을 한 폭의 그림처럼 자세히 표현한 작품입니다. 「산수문전」은 산과 나무 등 자연의 여러 가지 모습을 네모난 판에 새긴 후에 구워 만든 것으로 절의 벽돌로 사용했습니다.

물결처럼 보이는 무늬 위에 뾰족한 암석과 세 봉우리로 이루어진 산들이 화면 가득 펼쳐져 있습니다. 산 위를 흐르는 듯한 구름은 붓으로 그린 것처럼 자연스럽고, 둥근 산의 정상은 동글동글한 소나무와 함께 삐죽삐죽 돋아난 풀을 바늘처럼 가는 선으로 장난스럽게 표현했네요. 붓으로 그린 그림이 아니라서 강약은 조금 부족하지만 전체적으로 좌우대칭의 안정된 구도를 보이고 있고 원근법도 잘 나타나 있습니다. 백제 미술의 특징인 유연한 움직임과 온화한 아름다움

이 잘 나타나 있는 작품이지요. 「산수문전」은 고구려의 「수렵도」와 더불어 우리나라 산수화 발달 과정의 초기를 연구하는 데 중요한 역할을 하고 있어요.

「산수문전」, 부분, 충남 부여군 규암면 외리 절터, 28.8×29.6cm, 백제, 7세기, 국립중앙박물관
7세기 초에 만들어진 「산수문전」은 백제 회화를 가늠하게 하는 대표적인 작품으로, 백제 예술의 우수성을 잘 보여준다.

아좌 태자가 그린 일본의 국보 ▽

백제의 발전된 문화는 당시 예술문화의 후진국이었던 일본에 큰 영향을 끼치게 됩니다. 백제 문화의 전래로 일본은 7세기 전반에 아스카 문화를 꽃피우게 되지요. 이 아스카 시대를 대표하는 문화재 중에 백제 사람이 그린 회화가 있습니다. 일본 왕자들의 초상화인 「쇼토쿠 태자와 두 왕자상」입니다. 나란히 서 있는 세 명의 왕자가 허리에 칼을 차고 있는 모습이 늠름해 보이는 그림이지요. 가운데에 가장 키가 큰 쇼토쿠 태자를 세우고 태자의 양 옆으로는 동생으로

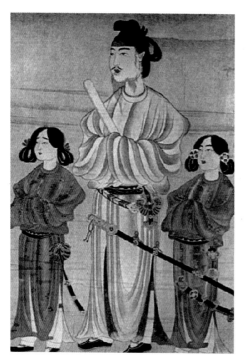

아좌 태자, 「쇼토쿠 태자와 두 왕자상」, 6세기, 일본 왕실 소장

보이는 어린 두 왕자가 약간 비스듬하게 서 있는 전신 초상화입니다.

서기 597년 백제 제27대 왕 위덕왕554~598년 재위은 백제의 문화를 전하는 사신으로 아좌 태자를 임명하고 일본 왕실로 보냈습니다. 일본 왕실에 간 아좌 태자는 일본 쇼토쿠 태자와 곧 친분을 쌓게 되었고, 그림에 재능이 뛰어났던 아좌 태자는 솜씨를 발휘해서 쇼토쿠 태자와 두 왕자의 전신 초상화를 그려주었지요. 그림을 본 쇼토쿠 태자와 국민들은 진심으로 기뻐했다고 하네요. 일본 최초의 초상화인 「쇼토쿠 태자와 두 왕자상」은 일본의 국보가 되어서 오늘날까지 전해져오고 있습니다.

고귀함과 세련됨이 배어 있는 신라의 회화

prologue | blog | review

삼국을 통일하면서 찬란한 문화를 꽃피웠던 신라는 뛰어난 예술품을 많이 남겼습니다. 화려했던 그 시대를 증명해주듯이 석굴암·다보탑·금 공예품·장신구 등의 미술품이 매우 정교하고 호화롭습니다. 게다가 요즘 시대에 보아도 세련된 아름다움을 느낄 수 있어서 놀랍기도 하지요. 그러나 유물이 많이 남아 있는 공예나 조각, 건축에 비해 오늘날까지 전해지는 회화 작품은 거의 없습니다.

비록 전해지는 작품은 없으나 신라와 교류가 잦았던 당나라 미술을 볼 때 신라에서도 불교 회화와 인물화, 청록산수화靑綠山水畵 등이 많이 제작되었던 것 같습니다. 우리 역사상 처음으로 회화에 관한 업무를 보았던 관청인 *채전을 설치했다는 기록도 신라의 회화 활동이 활발했음을 말해준답니다.

하늘을 달리는 백마 ▼

일반적인 회화는 아니지만 신라의 뛰어난 회화 수준을 가늠할 수 있는 그림으로 경주 천마총에서 발굴된 「천마도 장니天馬圖 障泥」가 있습니다. 국보 제207호로 지정된 이 그림을 흔히 「천마도」라고 부르

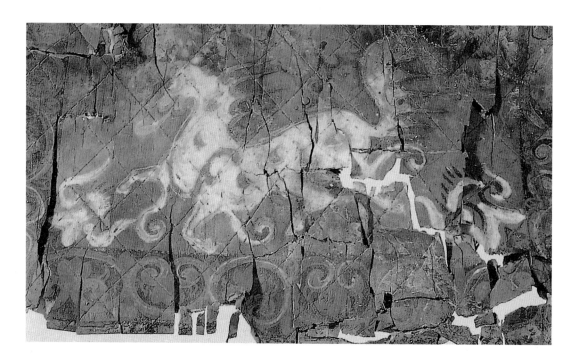

「천마도 장니」, 천마총, 신라, 6세기, 세로 53cm, 가로 75cm, 두께 6mm, 자작나무판에 채색, 국보 제207호, 국립경주박물관

고대 사회에서 백마는 아무나 탈 수 없는 특별하고 상서로운 말이었다. 이렇게 귀중한 말을 말다래에 그린다는 것은 곧 무덤 주인이 강력한 지배자, 즉 왕일 것이라는 추측을 부른다.

지요. '장니'는 우리말로 '말다래'라고 합니다. 말을 타는 사람의 옷에 흙이 튀지 않도록 말안장 안쪽에 늘어뜨리는 승마 용품을 이르는 말입니다. 천마도의 바탕 재료는 자작나무로, 나무껍질을 이불처럼 누벼 만든 것입니다.

「천마도」를 볼까요? 신비스러워 보이는 흰 말이 하늘을 힘차게 달리고 있는 모습이지요? 하늘을 내달리는 천마는 꼬리를 바짝 세우고, 거친 입김을 뿜으며 힘차게 바람결을 가르고 있습니다. 말갈기와 꼬리의 휘날리는 모습이 속도감을 더해주는 것 같지 않나요? 흰색으로만 그려진 천마와 달리 그림의 테두리는 붉은색·갈색·검은색·흰색의 덩굴무늬로 장식을 해서 한결 아름답고 화려한 모습을 보여주고 있습니다.

영원히 사라질 뻔 했던 국보 ▼

「천마도」는 자작나무 껍질 위에 하늘을 나는 말을 그린 그림입니다. 원래 이런 자연 재료에 채색 물감을 써서 만든 것은 시간이 흐르면 대부분 썩어 없어집니다. 다행히 썩지 않은 온전한 상태로 발견된다 해도 발굴시 햇빛과 공기를 접하게 되면 색상이 바로 탈색되고 맙니다. 특히 비단이나 천 같은 부드러운 재료는 한순간에 가루로 변해버리고 말지요. SF영화의 한 장면을 보듯 눈 깜빡할 사이에 연기처럼 사라진답니다. 그래서 1천 년이 지난 우리의 보물 「천마도」를 발굴 할 때도 중요한 작전을 실행하듯이 긴박하고 치밀하게 발굴 작업을 했다고 합니다. 그리고 발굴과 동시에 재빨리 햇빛과 공기를 차단하는 응급처치를 하고 국립중앙박물관 보존처리실로 옮긴 것이지요.

그 후 「천마도」가 손상되지 않도록 잘 밀폐한 후 온도와 습도가 철저히 유지되는 어두운 박물관 지하에 보관했답니다. 이런 이유로 우리가 박물관에서 보게 되는 「천마도」는 진짜와 똑같이 만든 복제품입니다. 한편으로는 진짜 예술품을 보면 좋겠다는 아쉬움도 있지만, 그래도 정말 다행이지 않나요? 혹시라도 발굴할 때 빛을 비추는 실수를 했거나 그전에 도굴되었다면 우리는 이 천상의 그림을 영원히 볼 수 없었을 테니까요.

옛날 사람들도 모자에 그림을? ▼

「천마도 장니」와 한 쌍으로 출토된 「기마인물도」와 「서조도瑞鳥圖」

「기마인물도」, 자작나무판에 채색, 천마총, 신라, 6세기, 국립경주박물관 「서조도」, 자작나무판에 채색, 천마총, 신라, 6세기, 국립경주박물관

는 모자의 둥근 챙에 장식으로 그려진 그림입니다.

「기마인물도」는 부채꼴의 자작나무 껍질 여덟 장을 이어 만든 모자의 둥근 챙에 그려져 있는데, 각 장에 말을 타고 달리는 사람을 그려넣었어요. 그림의 스케치는 가는 먹선으로 하고, 말은 흰색과 갈색을 사용하여 그렸습니다. 말의 표현은 고구려 무용총의 「수렵도」와 매우 유사하나 말에 탄 인물은 달리는 말과 대조적으로 곧게 앉아 있어 조금 부자연스러워 보입니다.

「서조도」 역시 부채꼴 모양으로 자작나무 껍질 여섯 장을 잇대어 만든 판에 그린 그림입니다. 둥근 안쪽으로는 연꽃잎 무늬를 한 장씩 연이어 그려넣었고 가운데에는 옛사람들의 상상 속 새들이 아름답게 그려져 있답니다. 보존 상태가 좋지 않아 화면 바탕이 일부 떨어져 나갔지만 섬세하고 우아하게 그린 새와 연꽃잎이 산뜻하게 채색된 것을 확인할 수 있어서 여전히 생동감을 느낄 수 있지요.

천마총이 발굴되기 전까지는 신라의 회화에 대해 거의 아무것도 알려져 있지 않았어요. 천마총에서 출토된 「천마도」 「기마인물도」 「서조도」 등을 통해서 우리는 신라 회화의 뛰어남을 알게 됐지요. 그

러나 이 그림들은 화가의 순수 회화 작품이기보다는 공예품을 위한 꾸밈 그림입니다. 일반적으로 회화란 감상하는 것에 목적을 두지만, 「천마도」「기마인물도」「서조도」 등은 생활용품에 장식적 요소를 더한 것이라 할 수 있지요. 이러한 신라의 공예품은 고구려나 백제의 회화와 구별되는 특이한 경우로, 생활용품에까지 섬세한 아름다움을 담았던 신라 사람들의 뛰어난 미감을 엿볼 수 있습니다. 어때요? 공예품에 그려진 그림이 이 정도라면 순수 회화는 훨씬 더 훌륭했을 것 같지 않나요?

신앙으로 빚어낸
고려 불화의 아름다움

 고려를 세운 태조 왕건은 어지러웠던 신라를 멸망시키고 고려를 개국하는 데 불교의 힘이 컸다고 믿었어요. 그래서 그가 후손에게 남긴 훈요십조訓要十條에 따라 불교는 고려의 국교國敎가 되었지요. 훈요십조는 943년에 고려의 태조 왕건이 왕실의 후손들에게 남긴 유훈이랍니다. 주로 왕실의 안녕을 위해 지켜야 할 일들을 담고 있어요. 잠깐 그 내용을 살펴볼까요?

① 국가의 대업이 여러 부처의 호위와 지덕地德에 힘입었으니 불교를 숭상할 것

② 사찰을 쟁탈하려 들거나 그 의미를 간과하고 마구 만들어내지 말 것

③ 왕위 계승은 적자적손嫡子嫡孫을 원칙으로 하되, 장남의 덕이 부족해 아버지를 닮지 못했다면 형제들 중에서 인망 있는 사람이 왕위를 이을 것

④ 거란과 같은 야만국의 풍속을 배격할 것

⑤ 서경西京. 고려시대 개경을 중시할 것

⑥ 연등회燃燈會 · 팔관회八關會 등 중요한 행사를 소홀히 하지 말 것

⑦ 왕이 된 자는 공평하게 일을 처리하여 민심을 얻을 것

⑧ 차현車峴. 차령산맥 이남의 지방 사람을 조정에 등용하지 말 것

⑨ 백관의 녹을 공평하게 정해둘 것

⑩ 옛 고전을 많이 읽어 나라 다스리는 일에 거울로 삼을 것

고려의 국교가 된 불교는 통일신라시대보다 더욱 고급스럽고 화려한 귀족 문화로 발전하게 됩니다.

고려는 불교를 사회의 바탕으로 삼아서 미술 문화를 탄생시킵니다. 그 덕분에 오늘날 세계인들이 감탄하고 감동받는 예술품도 탄생하게 되었지요. 그중 하나가 고려청자입니다. 천 년이 넘는 세월이 흘렀지만 아직 그 오묘한 푸른색의 비밀을 풀지 못하고 있는 신비한 고려청자는 세계인들이 부러워하는 우리의 문화유산이랍니다.

청자상감매죽학문매병, 높이 41.8cm, 고려, 12세기, 국립중앙박물관

고려청자와 더불어 빼놓을 수 없는 뛰어난 문화재가 바로 *불화입니다. 비단에 그려진 고려 불화는 귀족적인 느낌의 고귀함과 정교함, 그리고 화려한 표현이 특징이지요. 섬세하게 표현해야 하는 불화를 그리는 데는 비단의 세세한 조직이 제격이었어요. 그런 까닭에 값비싼 비단에 귀한 물감으로 그림을 그린 불화는 일반인보다는 국가와 개인의 안녕을 기원하던 왕족과 귀족에 의해 제작되었답니다. 이렇게 제작된 고려 불화는 오늘날 세계 곳곳에 160여 점 정도가 남아 있습니다.

 :)불화

불교와 관계된 그림으로 특히 부처나 보살의 가르침을 담았다. 고려 불화 160여 점의 대다수가 일본과 유럽, 미국 등의 해외로 건너가 있어 우리나라에서 만나볼 수 있는 작품은 얼마 되지 않는다.

세계적으로 인정받는 고려 불화는 그 섬세함과 아름다운 색채가 다른 시대의 불화들이 따라올 수 없을 정도로 뛰어나다는 평을 들을 만큼 화려하고 완성도도 높습니다.

고려 불화 중 최고 큰 그림은 이것! ▽

1310년에 그려진 「수월관음도水月觀音圖」는 현재 남아 있는 고려 불
화 가운데 가장 훌륭한 작품 중 하나이자, 최대 크기를 자랑하는 그
림입니다. 대부분의 불화가 작은 크기의 비단에 그려지는 데 비하여
이 작품은 세로 430센티미터, 가로 254센티미터의 큰 화폭에 그려
졌습니다. 그림의 네 변이 조금씩 잘린 채로 표구된 상태라 원래는
더 컸을 것입니다. 이와 같이 큰 폭의 비단에 그림이 제작된 경우는
한국을 비롯하여 중국, 일본 회화에서도 찾아보기 힘듭니다.

「수월관음도」는 오랜 세월 탓인지 아니면 보관에 문제가 있었는지
애석하게도 *관음보살과 *선재동자 사이 부분이 심하게 손상되어 있
습니다. 그러나 기적처럼 관음보살과 동자의 모습은 온전히 보존되
어 있어 놀라울 뿐이지요.

「수월관음도」를 들여다보면 우아한 모습의 관음보살이 반가좌 자
세로 바위 위에 앉아 있는 모습이 보입니다. 바위 위에 살짝 걸친 오
른팔과 무릎 위에 얹은 왼팔이 사뿐하고 부드러워 보입니다. 온몸은
속이 비치는 천으로 감쌌네요. 도톰한 오른발은 흰 파도 위에 떠 있
는 연꽃에 내려놓았는데, 발치에 선재동자가 합장을 하고 서 있군
요. 머리카락을 앞으로 묶어 붉은 리본을 단 선재동자의 간절한 눈
빛이 관음보살에게 깨달음의 방법을 묻고 있는 듯합니다.

관음보살의 아름다운 의상과 옷 주름은 가는 선으로 섬세하게 표
현했고 화사한 색채로 마무리했습니다. 그리고 금칠과 은칠을 풍부
하게 사용해서 화려함을 부각시켰지요. 흰색으로 윤곽과 주름을 잡
은 투명한 옷자락 끝에 구름과 봉황무늬를 금색으로 그려넣었는데

작가 미상, 「수월관음도」, 비단에 채색, 419.5×
254.2cm, 1310년, 일본 가가미진자(竟神社) (오
른쪽)

일반적인 수월관음도의 경우 관음보살이 화면
왼쪽을 향하는 데 비해, 이 작품은 반대로 화면
오른쪽을 향하는 독특한 구성을 지니고 있다.
매우 호화롭고 정교하며 귀족적인 취향이 돋보
이는 고려 불화의 특징이 잘 드러나 있다.

선재동자 부분 확대 (아래)

한없이 가벼워 보이는 옷자락에 적당한 무게감을 주고 있네요. 또한 강렬해 보이는 붉은색 치마에 벌집무늬와 연꽃무늬를 변형시킨 타원형 문양도 그려넣었는데, 그 화려하고 섬세한 모습이 「수월관음도」의 화사함을 더욱 빛내주고 있습니다. 자비로운 관음보살의 모습을 섬세한 선과 우아한 색채로 표현한 이 작품은 인간의 솜씨로는 지나치다 싶을 정도로 정교합니다. 이것은 아마도 화가의 깊은 신앙심이 빚어낸 결과일 것입니다. 어때요? 우리의 고려 불화, 정말 아름답지 않은가요?

그림에 믿음을 담다 ▼

서구방이 그린 것으로 알려진 「수월관음도」에는 화가의 이름과 1323년이라는 제작연도, 주문자 등이 기록되어 있습니다. 옛 그림에 이런 정보가 기록되어 있는 경우는 매우 드물지요.

앞에서 보았던 1310년 작 「수월관음도」와 구성이 매우 비슷하지만 이 관음보살은 반대 방향인 오른쪽에서 왼쪽을 바라보며 비스듬히 앉아 있습니다. 관음보살의 등 뒤에는 두 개의 광배가 있네요. 머리 주위에 작은 두광頭光과 몸을 감싸는 커다란 신광身光이 그려져 있습니다. 보통은 광배를 하나만 그리는데 말이지요. 머리 위에서부터 발끝까지 투명한 천을 늘어뜨려 몸을 감쌌고, 화려한 보관寶冠과 목걸이, 팔찌 등의 장신구

서구방, 「수월관음도」, 비단에 채색, 165.5×101.5cm, 1323년, 일본 개인 소장

로 치장한 모습이 전형적인 수월관음도의 모습을 하고 있습니다.

 관음보살이 앉아 있는 바위의 오른쪽 끝에 버드나무가 꽂힌 정병이 투명한 그릇 위에 놓여 있는데, 여러분도 보이나요? 정병과 버들가지는 관음보살이 아픈 사람을 치료하는 데 쓰는 도구로 인간을 질병과 고뇌에서 구제해준다는 상징적인 뜻이 있어요. 오른손에 쥐고 있는 흰 구슬로 만든 염주는 나약하고 어리석은 인간을 위해 기도할 때 필요하답니다. 이렇게 그림에 나타나는 도구들은 모두 인간을 구제하는 데 목적을 둔 상징물입니다. 우리나라 사람들이 특별히 관음보살을 좋아한 이유가 이것 때문인가봐요.

 이제 관음보살의 발 아래쪽을 한번 보세요. 연못에 피는 연꽃과 바다에 사는 산호가 함께 눈에 들어오지요? 바위 뒤에는 한 쌍의 대나무도 그려져 있네요. 상식에 맞지 않는 이런 구성은 비현실적인 종교 세계를 표현하려는 것으로 불화에 자주 나타나는 도상圖像들이에요. 서구방이 그린 「수월관음도」는 우아하면서도 세밀한 선과 빈틈없는 구성 등이 고려의 불화 양식을 잘 반영하고 있습니다.

 수월관음도는 중국이나 일본 등 불교권 나라에서 즐겨 그렸지만 특히 고려에서 많이 제작되었습니다. 나라마다 특징이 조금씩 다른데, 우리나라 수월관음도의 특징은 관음보살과 선재동자를 함께 그리고 버드나무 가지가 꽂힌 정병, 대나무, 파랑새, 염주가 등장하는 그림이 많다는 점입니다. 관음보살의 부드럽고 관능적인 몸매와 옷차림, 장신구, 자세 등은 인도와 중국 불화의 영향이 크지만 고려에 들어와서는 우리나라 미감에 맞게 당당하고 온화한 모습으로 변화되어서 다른 나라와는 구별되는 특징을 갖게 되었답니다.

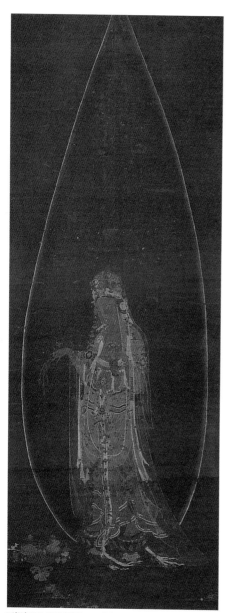

전(傳)혜허, 「양류관음도」, 비단에 채색, 144×62.6cm,
1300년경, 일본 센소지(淺草寺) 소장

버드나무 가지를 들고 있는 관음보살 ▼

혜허가 그렸다고 전해지는 *「양류관음도楊柳觀音圖」는
버드나무 가지를 들고 있는 관음보살을 그린 그림입니
다. 오른쪽 아래를 보면 뚜렷이 보이지는 않지만 그림
을 그린 화가의 이름이 적혀 있답니다.

혜허의 「양류관음도」는 특이하게도 관음보살이 서
있는 모습을 담았습니다. 대부분의 관음보살들이 앉아
있는 모습을 하고 있는데 말이지요. 관음보살의 얼굴
에 나타나는 부드러우면서도 여유로운 표정, 자연스럽
고 세련된 어깨선, 오른쪽으로 살짝 튼 유연한 자세가
과연 세계 최고의 불화라고 칭할 만큼 아름답네요.

그림 안의 화려한 관음보살은 아름다운 자태 때문에
남자인지 여자인지 구분하기가 어려울 정도입니다. 본
래 관음보살의 모습은 중국 송나라 때까지 남성으로
그려졌는데, 그 이후에는 남성과 여성의 특성을 함께
갖춘 형태로 변하게 되었어요. 관음보살의 신적인 능
력이 남성과 여성의 생물학적 속성을 비롯한 모든 이
원성을 넘어섰기 때문이라고 하네요.

아름다운 관음보살은 오른손에 「양류관음도」의 상
징인 버들가지를 들고, 신성함을 뜻하는 버들잎 모양
의 선 안에서 자비로운 표정으로 세상을 지켜보고 있
습니다. 그런데 「관음보살도」에 항상 등장하는 기이한
모양의 바위와 대나무가 이 그림에서는 보이지 않는군

요. 특이하게도 버들잎 모양의 길쭉한 광배가 화면 중심에 자리 잡아 전체적인 균형을 잡으면서 화려한 분위기를 한층 더합니다.

세계적으로 그 가치를 인정받고 있는 아름다운 불화 「양류관음도」를 비롯해 앞에서 살펴본 가가미진자의 「수월관음도」, 서구방이 그린 「수월관음도」 등의 국보급 불화들은 안타깝게도 모두 일본이 소장하고 있습니다. 현재까지 학계에 보고된 160여 점의 고려 불화 중에서 80퍼센트 정도인 130여 점이 일본에 있고 한국에 10여 점, 미국과 유럽에 20여 점이 있는 것으로 파악되고 있습니다. 일본이 우리나라의 예술작품을 많이 소장하게 된 이유는 일본의 잦은 침략 때문입니다. 그때마다 문화재를 약탈했지요. 한국의 자랑스러운 문화유산이 우리나라보다 다른 나라에 많이 가 있어서 안타깝지만, 언젠가는 세계에 흩어진 아름다운 고려 불화를 모두 되찾아 올 날이 있겠지요.

tip ·

:) 양류관음도
버들가지를 들고 있는 관음을 그린 것이다. 버들가지를 한 손에 들거나 작은 병에 꽂고 있는 모습은 고려 불화에 많이 나타난다.

불화 이오의 고려 그림 ▼

고려 31대 공민왕1330~74은 북벌정책을 내세워 기울어가는 고려 왕조를 일으키려 노력했던 왕입니다. 공민왕은 정치를 개혁하려고 노력했을 뿐 아니라 문화와 예술에 관심이 많았어요. 그림과 글씨에 빼어났던 왕으로도 잘 알려져 있답니다. 그의 그림 중에서 비록 오늘날까지 전하지는 않지만 원나라 공주를 그린 「노국대장공주진」에 관한 이야기가 유명합니다. 「노국대장공주진」은 왕비였던 노국공주가 아기를 낳다 죽자 슬픔에 빠진 공민왕이 손수 그린 초상화예요. 그림의 노국공주가 실제 살아 있는 모습처럼 사실적이라서 죽은 사람이 살아왔다며 궁궐 안 사람들이 모두 무서워했다고 하네요. 자신

공민왕, 「천산대렵도」, 비단에 채색, 22.5×25cm, 14세기,
국립중앙박물관

이 그린 공주의 초상을 벽에 걸어놓고 밤낮으로 눈물을 흘리며 그리워했다고 하니 공민왕의 애틋한 사랑에 절로 숙연해집니다. 그밖에 공민왕의 작품으로 「천산대렵도天山大獵圖」 「아방궁도」 「현릉산수도」 「석가출산상」 「동자보현육아백상도」 등이 있다고 기록에 전하지만, 유일하게 남아 있는 작품은 「천산대렵도」뿐입니다.

「천산대렵도」는 말을 탄 무사가 천산에서 사냥하는 장면을 세밀하게 그린 채색화입니다. 원래 이 그림은 조선의 왕족 이우가 소장했는데, 그가 죽자 그림을 탐내던 주위 사람들이 그림을 찢어서 나눠 가졌다고 하네요. 그래서 그림이 조각조각 찢겨진 채로 후대에 전해졌는데, 그림 조각이 누구의 손에 넘어갔는지는 알 수 없다고 합니다. 다행히 이 중 세 조각이 발견되어 현재 국립중앙박물관에 보관되어 있습니다. 그런데 이마저도 작품의 보존 상태가 좋지 않아 공민왕의 뛰어난 재능을 충분히 보여주지 못해 아쉬움을 줍니다.

그래도 그림을 살펴볼까요? 그림 속에 등장하는 인물의 머리 모양과 옷차림새가 하나같이 원나라 사람의 모습을 하고 있네요. 공민왕이 어린 시절 원나라에 10여 년간 볼모로 잡혀 있었던 것이 영향을 준 것 같습니다. 비록 외모는 원나라풍이라서 아쉽지만, 등장인물들이 말을 타고 사냥감을 쫓는 늠름한 모습은 고구려 고분벽화에서 보았던 무사의 용맹한 모습과 닮아 있어 친근합니다. 고려인의 강인함이 배어나오는 활력 넘치는 그림을 보고 있으니, 고려의 부흥을 꿈꾸던 공민왕의 굳은 의지가 마음 깊이 느껴집니다.

수월관음도에 나오는 선재동자는 왜 작을까?

관음보살에게 설법을 듣고 있는 선재동자는 프랑스의 소설가 생텍쥐페리가 쓴 『어린 왕자』에도 영감을 주었다고 전해지는 국제적인 인물입니다. 그런데 관음보살의 발끝에 보이는 선재동자는 관음에 비해 너무 작게 그려졌네요. 있는지 없는지 눈을 크게 뜨고 찾아야 할 정도입니다.

이렇게 작게 그린 이유는 상대적 크기를 강조하기 위한 것입니다. 관음보살은 어린 왕자의 별에서 자라는 바오밥나무보다 훨씬 더 크지요. 관음보살은 키가 80억 나유타항하사유순(那由他恒河沙由旬)이라고 합니다. '나유타항하사유순'이 무엇이냐고요? '나유타'는 인도에서 아주 많은 수라는 뜻의 단위이며, 항하사유순은 항하의 모래 수만큼 많다는 뜻입니다. 즉, 인간의 능력으로는 셀 수 없는 우주만큼 큰 숫자를 말하는 것이지요. 그래서 관음보살의 크기를 상대적으로 크게 보이게 하려고 선재동자를 작게 그렸던 것입니다.

결론적으로 보면 '80억 나유타항하사유순'이라 표현한 관음보살에 비해서 일반인이었던 선재동자가 저 정도 크기로 그려졌다면 비교적 크게 그려진 것이라 볼 수 있지요.

작가 미상, 「수월관음도」 중 선재동자 부분, 1310년, 일본 가가미진자

제 2 장

조선 초·중기

소박하고 절제된 유교적 미술

조선시대에는 고려시대보다 미술문화가 다양하게 발달했습니다. 그중에서도 회화가 우리나라 미술사상 가장 크게 발전한 시기이지요. 1392년 태조 이성계가 건국한 조선은 유교를 정치이념으로 채택하여 불교를 탄압하는 숭유억불 정책을 펴나갑니다. 그리하여 조선의 문화와 미술은 고려 불교문화의 화려함과 귀족적인 취향을 멀리하고 유교문화의 소박하고 절제된 경향으로 발전하게 되었습니다.

건국 초부터 *도화원이 설치되어 화원이 배출되었고 이를 중심으로 회화가 꽃피게 됩니다. 다른 한편으로는 사대부들이 취미와 심신수양의 하나로 여겼던 *문인화가 크게 유행하기도 했고요. 중국 회화 및 우리나라 회화를 수집하는 사람들도 늘어났는데, 사대부들 사이에서는 교양의 수준을 가늠할 때 얼마나 좋은 그림을 많이 소장했으며 그림에 관한 평을 어떻게 남겼는지를 따져보기도 했습니다.

조선시대의 회화는 사회와 화풍의 변화에 따라 초기1392~1550년경, 중기1550~1700년경, 후기1700~1850년경, 말기1850~1910년경로 나뉘는데, 시대마다 각기 다른 특징을 찾아볼 수 있습니다.

조선시대 회화의 기초를 이루고 있는 초기는 전 시대인 고려의 회화, 중국의 명나라로부터 수용한 원체화풍과 절파화풍 등을 바탕으로 회화 문화를 형성합니다. 세종대왕1470~94년 시절에는 「몽유도원도夢遊桃園圖」라는 걸작을 그린 안견, 선비 화가 강희안 같은 대가들이 출현했습니다. 세종대왕의 셋째 아들 안평대군은 당대 최고의 서예가로 알려져 있고 안견을 비롯한 화가들의 미술 후원자로 활동해서 초기 회화 발전에 크게 기여했지요. 그밖에 섬세하고 아름다운 「초충도」를 남긴 신사임당, 천진난만한 강아지 그림을 전문적으로 그렸던 이암, 「달마도」를 그린 김명국 등의 화가들이 조선 초기를 빛냈습니다.

조선 중기는 임진왜란, 병자호란 등의 큰 전쟁과 조정 내의 당파 싸움이 끊이지 않아 사회적으로 불안정한 때였지만, 안견화풍과 절파화풍 등이 유행했던 조선 초기의 회화 경향을 계승하여 더욱 발전시킨 시기입니다. 김시의 「동자견려도」, 이정의 「풍죽도」, 어몽룡의 「월매도」 등이 중기 회화의 특징을 잘 보여주는 작품이지요.

tip

:) 도화원(圖畫院)

화원이라는 직업 화가들을 교육하고 양성하여 나라에 필요한 그림을 제작하는 기관이다. 오늘날로 말하자면 화원은 그림 그리는 공무원인 셈이다. 도화원의 화원들은 전문적인 미술가로서 나라의 행사나 임금님의 어진(초상) 등을 그리는 일을 담당했다. 15세기 중반 이후에 도화서(圖畫署)로 개칭했다.

:) 문인화(文人畫)

문인화는 사대부들이 그린 그림을 말하는 것으로, 선비들에게 진정한 그림이란 겉모습을 똑같이 그리는 것이 아니라 형태의 내면에 있는 정신을 표현하는 것을 뜻했다. 이것은 정신세계를 중요시 여긴 성리학이 내세우는 내용이기도 하다. 또한 시(詩), 글씨(書), 그림(畫)은 삼절이라 하여 선비의 중요한 수양 덕목이었기 때문에 사대부들은 그림에 조예가 깊었다.

천상의 세계를 꿈꾸다

prologue | blog | review

안평대군의 복숭아빛 꿈 ▼

　세종 29년 4월 20일, 세종의 셋째 아들 안평대군은 꿈인지 생시인지 구별하기 어려운 신비로운 꿈을 꾸었습니다. 꿈속에서 안평대군은 친한 친구인 박팽년과 복숭아꽃 향이 가득한 골짜기를 거닐다 길을 잃었는데 이때 한 노인이 홀연히 나타나 길을 알려주었지요.

　"이 길을 따라 산골짜기로 들어가면 복숭아꽃이 만발한 들판이 나올 것이오."

　노인의 말에 따라 높고 험한 길을 한참 걸어가니 수십 그루의 꽃이 만발한 무릉도원이 나오더랍니다. 사방에는 구름과 안개가 가득해서 더욱 신비로워 보였지요. 안평대군은 그곳에서 집현전 학자 최항과 신숙주를 만나 함께 무릉도원을 거닐었습니다.

　'무릉도원'은 복숭아꽃이 피어 있는 아름다운 이상 세계로서, 옛사람들이 동경했던 신선들이 사는 마을을 일컫는 말입니다. 많은 화가들과 시인들이 무릉도원을 주제로 작품을 남겼습니다. 이상적인 세계, 즉 파라다이스를 꿈꾸는 인간의 욕망을 나타내는 것과 같지요. 그런데 매화나 배꽃 등 수많은 꽃 중에서 하필 복숭아꽃이 피어 있

는 곳을 이상 세계라고 생각했을까요? 다음은 옛날 중국의 진나라에 도연명365~427이라는 사람이 쓴 『도화원기』에 나오는 내용입니다.

어느 시골의 한 이부가 고기를 잡으러 강을 거슬러 올라가다가 물 위에 복숭아꽃이 떠내려 오는 것을 발견했다. 신비로운 기운에 사로잡힌 어부는 배에서 내려 주위를 둘러보았다. 멀지 않은 곳에 복숭아꽃이 가득 핀 동산이 있었다. 복숭아꽃 향기가 황홀해서 그곳을 거닐던 중에 작은 동굴을 발견했다. 기나긴 동굴을 빠져나오자 이 세상이 아닌듯한 아름다운 풍경이 펼쳐졌고, 이곳에서 만난 사람들 또한 평화로운 미소를 머금으며 행복하고 풍족한 삶을 살고 있었다. 어부는 한동안 이곳에 머물며 꿈결 같은 시간을 보냈다. 세월이 흘러 어부가 다시 돌아가려 했을 때 마을 사람들은 자신들의 이야기를 세상에 알리지 말라고 당부했다. 하지만 어부는 돌아가는 길목마다 표시를 해두었고, 다시 그곳을 찾아 갈 것을 다짐했다. 무릉도원을 잊지 못하고 표시를 따라 다시 그곳을 찾았지만 어디에서도 찾을 수 없었다. 흔적 없이 사라진 무릉도원은 후대인에게 향수만 전하고 있다.

꿈에서 깬 안평대군은 당대 최고의 화원 화가였던 안견생몰년 미상, 호: 현동자(玄洞子), 주경(朱耕)을 불러 인상 깊었던 꿈 이야기를 들려주고 그림을 그리게 했습니다. 안견은 사흘 밤낮을 그림에 매달려 작품을 완성했어요. 완성된 그림을 본 안평대군은 크게 기뻐하며 그림 옆에 그림을 제작하게 된 이유와 '꿈속 복숭아밭에서 노는 그림'이란 뜻의 '몽유도원도'라는 제목을 손수 적었습니다. 그래도 뭔가 부족했던 안평

안평대군, 「몽유도원도」의 제발 부분 (위) 안평대군이 「몽유도원도」에 부치는 글 부분 (아래)

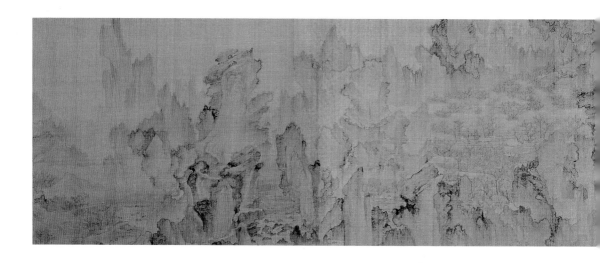

안견, 「몽유도원도」, 비단에 수묵담채,
38.7×106.5cm, 1447년, 일본 덴리대학
중앙도서관

대군은 당대의 뛰어난 학자들을 집으로 초대해서 그림을 보여주고 감상을 적어달라고 부탁했어요. 이렇게 해서 그림의 총 길이가 20미터에 달하는 거대한 작품이 되었지요. 이것이 바로 조선 전기의 그림과 글씨를 대표하는 걸작인 「몽유도원도」가 탄생하게 된 배경입니다.

이제 안평대군의 꿈을 상상하며 그림을 읽어볼까요? 그림 맨 왼쪽의 제법 편편한 부분이 길을 가르쳐준 노인을 만났던 무릉도원의 입구입니다. 오른쪽으로 갈수록 산은 깊어지고 바위는 험한 모습으로 첩첩이 서 있는데 산 옆으로 가파른 길이 나 있어요. 아마도 안평대군은 이 길을 통해 무릉도원으로 들어갔을 겁니다. 하늘로 솟구치는 바위와 절벽 꼭대기의 바로 아랫부분은 뭉게구름처럼 밝게 처리해서 산이 공중에 떠 있는 것처럼 보이게 했습니다. 꿈의 마지막 부분인 제일 오른쪽에는 안평대군이 보았던 무릉도원이 펼쳐져 있습니다. 복숭아꽃밭의 윗부분은 안개인지 구름인지 구분하기가 어렵지

만 신비롭고 아련한 느낌을 줍니다. 넓게 펼쳐져 있는 복숭아꽃은 진한 분홍색이고 꽃술에 금칠을 해서 화려함이 돋보이는군요. 아마도 안평대군은 꿈속에서 친구들과 이곳을 거닐며 이야기도 하고 시도 쓰며 놀았을 겁니다. 여러분은 어떤 느낌을 받았나요?

옛 사람들은 그림을 *두루마리에 그렸는데 이러한 두루마리에 있는 그림이나 글씨는 오른쪽에서 왼쪽으로 읽는 것을 원칙으로 여겼습니다. 그런데 「몽유도원도」를 살펴보면 제일 오른쪽에 복숭아꽃이 만발한 무릉도원이 있습니다. 이야기 중반부에 나타날 무릉도원이 왜 제일 처음 보일까요? 그림을 처음 펼쳤을 때 복숭아꽃밭의 화려한 경치에 관람자의 눈이 휘둥그레지는 것을 의도하여 안견이 도치법을 쓴 것은 아닐까요?

그림의 전체적인 표현 방식은 중국 북송대의 화가였던 *곽희의 화풍에서 영향 받은 것 같습니다. 그러나 안견이 높이 평가 받는 이유는 곽희의 화풍을 자신의 것으로 소화하여 새로운 화풍으로 만들었기 때문이지요. 안견이 만들어낸 안견화풍은 조선 전기와 중기에도 유행하여 조선 초기 화단에서 안견의 중요성을 가늠하게 해주고 있습니다.

잔잔한 물소리를 보다 ▼

화원이었던 안견이 15세기의 대표적인 직업 화가라면, 선비 화가인 강희안417~64, 호: 인재(仁齋)은 그 시대의 대표적인 문인화가입니다. 대부분의 사대부 화가는 그림에 접근하는 태도가 화원과는 전혀 달랐습니다. 화원은 되도록 그리는 대상을 사실적으로 표현하려고 노력

tip :

:) 두루마리 그림

권화(卷畵)라고도 한다. 옛사람들은 오늘날처럼 그림을 벽에 걸어놓고 감상하기보다는 두루마리로 만들어 평소에는 말아 두었다가 친한 사람들이 오면 꺼내 펼쳐 보곤 했다. 또한 옛사람들은 그림을 감상한 후에 감상평을 나누고 감상자의 서명 남기기를 즐겼다. 이러한 문화 때문에 그림을 가로로 길게 만들게 된 것이다.

:) 곽희(郭熙,1020년경~1100년)

북송대의 화원으로 곽희화풍을 만들었다. 이 화풍은 산봉우리를 뭉게구름처럼 표현하는 것과 나뭇가지의 모습을 게의 다리처럼 그리는 것, 산의 아랫부분을 밝게 그리는 것, 그리고 붓 자국이 남지 않도록 세밀하게 처리하는 것 등이 중요한 특징이다.

한 반면, 사대부 화가는 그림의 대상보다 그림 그리는 사람의 생각과 느낌을 표현하는 데 중점을 두었지요.

강희안은 중국 명나라의 *원체화풍과 *절파화풍을 수용하여 자신의 화풍을 완성했는데 그 점은 그의 대표작 「고사관수도高士觀水圖」를 통해 확인할 수 있습니다.

'고귀한 선비가 물을 바라보는 그림'이라는 뜻의 「고사관수도」를 들여다보면 큰 바위에 앉아 양팔로 턱을 괴고 하염없이 계곡물을 바라보는 한 선비가 눈에 들어옵니다. 그 뒤의 절벽 위로는 넝쿨이 길게 줄기를 내리고 있습니다. 부드러운 바람결에 넝쿨이 한들한들 흔들리는 것처럼 보이고, 잔잔히 흐르는 계곡 물의 한쪽에는 작은 바위와 수풀이 그림의 균형을 이루고 있네요. 선 몇 개를 사용해 간단하게 그렸음에도 불구하고 선비의 풍부한 표정이며 동작이 매우 편안해 보여 자꾸 들여다보게 되는데, 그림을 실제로 보면 크기가 생각했던 것보다 작아서 놀라는 사람이 많습니다.

시공을 초월한 듯한 모습으로 계곡의 물을 하염없이 바라보는 선비는 아마도 강희안 자신의 모습일 것입니다. 자연과 벗하여 세월을 보내는 것은 선비들이 꿈꾸던 이상적 삶이었기 때문이지요. 그래서인지 고요한 미소가 감도는 선비의 얼굴에는 세상을 초월한 듯한 편안함이 깃들어 있습니다. 본래 그림을 보면 화가의 성품과 성격 그리고 삶의 배경까지도 쉽게 감지할 수 있는데, 어질고 너그러웠던 강희안의 성품 덕분에 그림의 분위기도 조용하고 서정적인 것일까요? 이렇듯 조선의 선비들은 그림을 그릴 때 실물 묘사보다는 내면을 표현하는 것을 더 중요하게 생각했답니다.

강하게 붓질한 절벽과 바위, 몇 번의 선으로 완성한 넝쿨 줄기 등

강희안,「고사관수도」,
종이에 수묵, 23.4×15.7cm, 15세기,
중박 201002-47

:) **소경산수인물화**
(小景山水人物畵)

산수의 비중을 작게 하고 인물을 크게
부각시켜 그린 그림이다. 이러한 인물
중심의 그림은 절파의 화가들이 즐겨
그렸다. 반대로 인물을 작게 그리고
산수를 크게 그린 그림을 대경산수화
(大景山水畵)라고 한다.

에서 나타나는 생동감과 흑백의 대조에서 절파화풍의 특징을 발견할 수 있습니다. 절파화풍의 형식으로 그렸지만 활발하면서도 세련미 넘치는 간결한 구도에서는 조선 사대부의 곧은 정신이 느껴지기도 합니다.

선비를 등장시킨 인물 중심의 그림은 그 당시에 유행한 자연 중심의 그림을 선보이던 안견파의 산수화와는 크게 대조됩니다. 인물을 중심으로 산수 요소들이 배경 역할을 하는 이러한 *소경산수인물화는 절파화풍의 영향을 받은 것이지만, 강희안의 솜씨에 의해 한층 높은 수준으로 승화되어 조선 중기의 화단으로 이어지게 됩니다.

그림의 일부분인 낙관과 제발

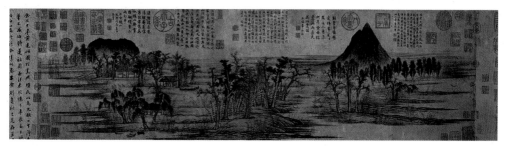

조맹부(1254~1322), 「작화추색」, 비단에 수묵담채, 28.4×90.2cm, 1297년경, 대북고궁박물원

조맹부는 원나라의 문인화가다. 그가 그린 「작화추색(鵲華秋色)」은 중국 산동성 제남시 밖에 있는 작(鵲) 산과 화불주(華不住) 산의 풍경을 묘사한 것이다. 문인화가이자 송설체(松雪體)라는 유명한 글씨체를 만든 조맹부는 글씨를 공부해야만 반드시 좋은 그림을 그릴 수 있다고 생각했다. 문인화에 관한 이러한 견해는 그의 뜻을 따르던 많은 후학들을 비롯해 중국뿐 아니라 조선에도 큰 영향을 주었다. 문인화풍의 「작화추색」은 그림을 높이 평가한 감상자들이 앞 다투어 제발과 낙관을 남겨놓은 뛰어난 작품으로, 낙관과 제발이 그림과 뒤섞여 조화를 이루고 있다.

낙관(落款)

낙관은 '낙성관지(落成款識)'의 준말로 글씨나 그림을 완성하고 마무리를 짓기 위해 화가가 자신의 호나 이름, 제작 날짜, 제작 동기, 시문 등을 기록하고 도장을 찍는 것을 말합니다.

제발(題跋)

제발이란 책이나 그림 등에 쓰이는 제사(題辭)와 발문(跋文)을 말합니다. 엄격히 말해 작품 앞에 쓰는 것을 '제사', 뒤에 쓰는 것을 '발문'이라 하지만 둘을 합쳐 흔히 '제발'이라고 합니다. 그림이나 글씨의 빈 공간에 그림을 그리게 된 배경이나 그림에서 받은 감상, 작가에 대한 평가 등 그림과 관련이 있는 내용을 적어놓은 것으로 작품을 이해하는 데 큰 도움을 줍니다. 긴 글의 경우 제발, 제기(題記), 화발(畵跋)이라고 하며, 시로 적어놓은 경우에는 제시(題詩), 제화시(題畵詩), 화찬(畵讚)이라고도 하지요.

중국 후한 말부터 그림에 처음 제발을 쓰기 시작했다고 하며, 시화일치(詩畵一致) 사상이 심화된 원나라 때부터 적극적으로 사용했다고 합니다. 우리나라에서는 조선 중기부터 크게 유행하게 되었습니다. 낙관과 제발 유행은 화가의 지위 향상을 보여주는 예로도 여겨집니다.

동양화에 쓰이는 여러 가지 준법 ▽

부벽준(斧劈皴)

산수화에서 도끼로 나무를 찍었을 때 보이는 면처럼 그리는 기법으로, 산이나 바위의 거친 면을 표현할 때 쓰입니다. 북종화에 많이 사용된 부벽준은 북종화의 시조 이사훈(李思訓)이 창시한 대부벽준과 이당(李塘)이 창시한 소부벽준 두 가지가 있습니다.

피마준(披麻皴)

말 그대로 마의 껍질을 풀어놓은 것 같다고 해서 피마준이라고 합니다. 가는 선을 여러 번 같은 방향으로 긋는 기법으로 머리카락을 그리듯이 표현했지요. 주로 남종화에서 많이 사용된 선으로 산의 모습을 표현하는 데 쓰였습니다.

미점준(米點皴)

서양화의 점묘법과 같이 작은 점을 연속적으로 찍어 표현하는 것입니다. 중국의 미불, 미우인 부자가 창안한 기법으로 미법준이라고도 합니다. 이 표현은 산이나 나무, 그리고 비 온 뒤의 습한 자연이라든가 자연의 독특한 분위기를 묘사하는 데 쓰였습니다.

우점준(雨點皴)

우점준은 모양이 빗방울 같아서 붙은 이름입니다. 그릴 때는 아래에서 위쪽으로 점을 찍습니다. 또한 아래일수록 진하고 크며 위로 갈수록 작고 연하게 그리지요. 건조한 황토 암벽을 표현할 때 많이 썼으며, 북송 시대 그림에서 많이 나타나는 경향 중 하나입니다.

하엽준(荷葉皴)

연잎의 잎맥처럼 선을 상하로 사용하여 산봉우리나 솟아오른 바위의 형세를 나타내는 기법입니다. 물이 흘러내려 고랑이 생긴 산비탈 같은 효과를 내며 남종화가들이 즐겨 사용했습니다. 우리나라에서는 김홍도가 가까운 산과 먼 곳의 산을 표현하는 데 하엽준법을 자주 사용하여 묘사했답니다.

정겨움이 묻어나는 그림

사랑스러운 강아지 그림 ▼

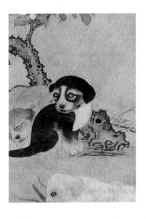

이암李巖, 1499~?, 자: 정중(靜仲)은 세종대왕의 넷째 아들인 임영대군의 증손자입니다. 왕족 출신 화가이지요. 왕족으로서의 평온했던 삶을 반영하듯, 그가 그린 따뜻하고 동화 같은 분위기의 동물화는 우리나라뿐 아니라 다른 나라에서도 그 예를 찾아보기가 힘듭니다. 이암은 조선시대에 가장 사랑스럽고 품위 있는 동물 그림을 그린 화가로 알려져 있습니다.

그의 대표작으로 잘 알려진 그림은 「모견도母犬圖」입니다. 어미 품에 안겨 있는 강아지들의 앙증맞은 모습과 사랑이 가득 담긴 눈으로 새끼를 바라보는 어미 개의 평화로운 모습은 보는 사람을 절로 미소 짓게 합니다. 어미 개의 목에 있는 방울 달린 빨간 줄이 보이나요? 비록 작은 목줄이지만 붉은색이 주는 효과는 대단합니다. 왜냐하면 이 빨간 줄 덕분에 그림 전체가 화사해 보이기 때문이지요. 그림의 분위기를 살려주는 또다른 요소는 오른쪽 위에 찍힌 이암의 낙관입니다. 이것은 그림의 일부분인 것처럼 자연스럽게 조화를 이루고 있습니다. 낙관의 붉은색도 어미개의 목줄과 더불어 그림의 활력소가

📄 recent comment ⌄

– 화가에게 사랑받은 동물과 식물은?

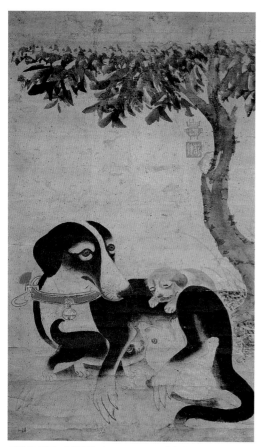
이암, 「모견도」, 수묵담채, 73.2×42.4cm, 16세기 전반, 국립중앙박물관

되고 있는 셈이지요.

그러나 강아지들에게 기울인 따뜻한 정성에 비해 배경의 나무는 거칠게 표현되어서 대조적입니다. 강아지들의 모습에 정성을 쏟느라 나무는 신경 쓰지 못했던 것일까요? 아니면 강아지들을 돋보이게 하려고 나무는 대강의 모습만 그린 것일까요? 어찌 됐건 엉성해 보이는 나무 탓에 그림의 주인공인 강아지 가족이 돋보이는 것은 사실이네요.

「모견도」에 나오는 사랑스러운 강아지들이 또다시 주인공으로 등장하는 「화조구자도花鳥狗子圖」를 볼까요? 때는 한가롭고 따사로운 어느 봄날입니다. 꽃이 활짝 핀 복숭아나무 아래에서 낯익은 강아지 세 마리가 햇살을 즐기고 있습니다. 천진난만한 모습의 강아지 삼형제와 까치 두 마리, 호랑나비가 서로 조화를 이루며 멋진 구도를 선보입니다. 앞의 「모견도」의 나무에 비해 여기에 그려진 나무는 제법 섬세하고 화려합니다. 그래서 한편으로는 장식적인 느낌을 줄 수 있고 다른 한편으로는 시선을 빼앗아갈 수도 있는데, 이를 염려했는지 여백을 많이 두어 공간을 여유롭게 표현했네요.

사실 「모견도」에 비해 좀더 화려해 보이는 「화조구자도」도 자세히 바라보면 색채는 별로 다양하게 쓰이지 않았습니다. 나뭇잎은 윤곽을 그린 다음 바탕색과 비슷한 색으로 채색을 했고 흰색 복사꽃은

*호분을 엷게 칠한 것이지요. 유일하게 강한 색은 나비 날개에 있는 빨간 점 정도인데 「모견도」의 빨간 목줄처럼 작은 차이가 화면을 화사하고 따뜻하게 만들어줍니다. 그런데 이런 충만함이 단지 빨간 점 때문만은 아닌 것 같아요. 강아지들을 보세요. 어쩌면 저렇게 귀여울까요? 검은 강아지의 귀엽고 앙증맞은 모습과 나무 아래서 낮잠을 자는 누렁 강아지의 평온한 표정, 어디선가 몰고 온 곤충과 장난을 치는 흰 강아지의 모습을 보고 있으니 가슴 깊은 곳에서 따스함이 배어 나옵니다.

이암, 「화조구자도」, 수묵담채, 86×44.9cm, 16세기 전반, 보물 제 1392호, 리움미술관

한 쌍의 새와 나비, 그리고 나무를 통해 생명력까지 전했던 이암은 강아지 외에도 고양이 · 기러기 · 오리 · 매 등을 화폭에 담는 *영모화翎毛畵를 즐겨 그렸다고 합니다. 같은 시대를 살았던 학자 어숙권魚叔權도 이암을 "조선에서 영모와 잡화에 가장 뛰어난 화가이다"라고 높이 평가했듯이, 그의 작품들은 조선 전기 영모화의 독자성과 뛰어남을 대표하는 데 모자람이 없지요. 당시 문인화가 대부분이 산수화를 즐겨 그렸던 것을 생각하면, 이암은 어린 강아지나 동물들을 특별히 사랑했나 봅니다.

:) 호분
전통 회화에서 쓰는 흰색 물감으로 흔히 조개껍질 가루로 만든다.

:) 영모화
새나 짐승을 그린 그림.

서정적이고 섬세한 여성스러움, 신사임당의 「초충도」 ▼

한국 어머니의 상징적인 존재로 존경받는 신사임당(1504~51, 본명: 신인선)은 조선 성리학의 대학자인 율곡栗谷 이이李珥의 어머니이며, 여류화가로서 시·글씨·그림에 두루 뛰어났습니다. 특히 초충도草蟲圖에서는 따라올 사람이 없을 정도로 뛰어난 실력을 가지고 있었습니다. 초충도란 꽃을 포함한 풀과 곤충을 그린 그림을 말하는데, 신사임당의 초충도는 화려하고 섬세한 매력을 가지고 있답니다. 사실적인 그림은 주로 직업 화가들이 많이 그렸지만, 초충도만큼은 아마추어 화가인 신사임당의 것이 최고라고 인정받을 만큼 독보적이지요. 조선시대에 여인들의 외출이 어려웠던 것을 생각해보면 집 안에서 흔히 볼 수 있었던 이런 소재는 가장 좋은 대상이었을 것입니다.

그녀는 초충도 이외에도 여성 특유의 섬세하고 아름다운 감성으로 포도·화조·매화·난초·산수 등을 다수 그렸다고 하나 전해지는 것이 별로 없어 아쉽습니다. 그러나 우리에게 알려진 사임당의 몇 안 되는 작품들은 하나같이 화사한 색채에 왕성한 생명력을 지니고 있답니다.

그녀의 실력이 얼마나 빼어났던지, 하루는 신사임당이 풀벌레 그림을 그린 뒤 마당에 내놓아 여름 볕에 말리려 하자, 닭이 와서 진짜 풀벌레인 줄 알고 쪼아 종이가 뚫렸다는 일화가 있을 정도입니다.

신사임당의 「초충도」는 여덟 폭의 자그마한 병풍 그림입니다. 여성스러운 청초함, 장식적인 화면 구성, 깔끔한 분위기로 눈길을 잡아끕니다. 각각의 그림마다 개성이 넘치는 초충도의 작품명은 그림

에 보이는 식물과 곤충을 넣어 후대 사람들이 붙인 것이지요.

여덟 폭 각각의 그림은 화면 중앙을 중심으로 각종 풀과 벌레를 상하좌우에 적절히 배치해서 탁월한 균형 감각을 보여줍니다. 다소 심심할 수 있는 소재에 생명력을 불어넣기 위해 그림에 갖가지 색을 사용하기도 했지요. 그리고 주제가 단순해지는 것을 보완하기 위해 제1폭 「수박과 들쥐」에서는 수박을 중심으로 그 옆에 패랭이를 넣었고, 나비와 들쥐 들도 여러 가지 다른 동작으로 그려 다채로움을 주었어요. 대상에 대한 정확한 묘사, 섬세한 선, 화사한 색채 등은 과장되지 않은 순수한 아름다움을 표현하고 있습니다.

개성 넘치는 신사임당의 「초충도」는 후대의 화가들에게도 깊은 감동을 주어서 그 형식을 따라 그린 그림이 적지 않아요. 정선과 심사정 등 대가들의 작품에서도 비슷한 형식을 종종 찾아볼 수 있을 정도랍니다.

이렇게 많은 문인화가에게 영향을 주었던 신사임당이 어떤 인물이었는지 잠깐 살펴보도록 할까요?

신사임당의 본명은 신인선입니다. 중국 주나라 문왕의 어머니 태임太任의 지혜와 덕행을 본받고자 결혼하기 전에 스스로 지은 호가 사임당이지요. '사師'는 스승으로 삼다. '임任'은 문왕의 어머니 태임의 '임'을 뜻하는 것으로 '태임을 본 받는다'는 뜻을 가진 호입니다. 신사임당은 일곱 살 때부터 안견의 그림을 베껴 그리며 놀았다고 하는 얘기가 전할 만큼 타고난 재능이 있었어요. 그녀의 셋째 아들인 율곡 이이의 문집인 『율곡집』에 기록된 바로는 그녀가 산수화·화조화·초충도·포도 그림에 두루 능했고 학문도 높아 시도 많이 지었다고 합니다. 딸만 다섯인 집안의 둘째였던 사임당은 결혼 후에도

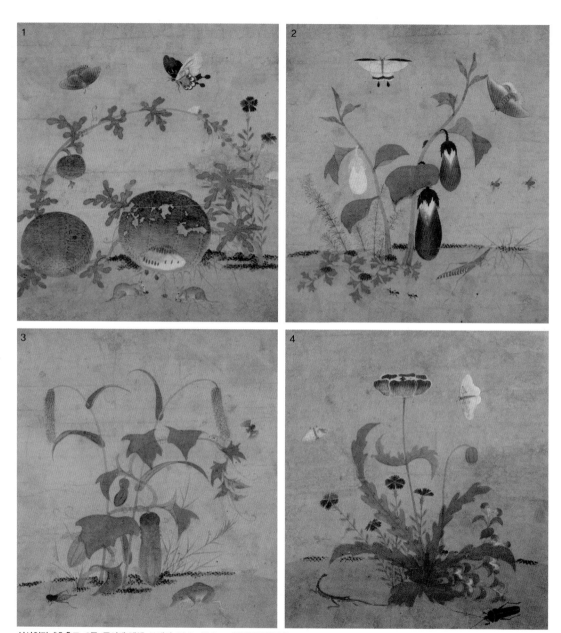

신사임당, 「초충도」 8폭, 종이에 채색, 16세기, 33.2×28.5cm, 국립중앙박물관
1. 「수박과 들쥐」 2. 「가지와 방아깨비」 3. 「오이와 개구리」 4. 「양귀비와 도마뱀」

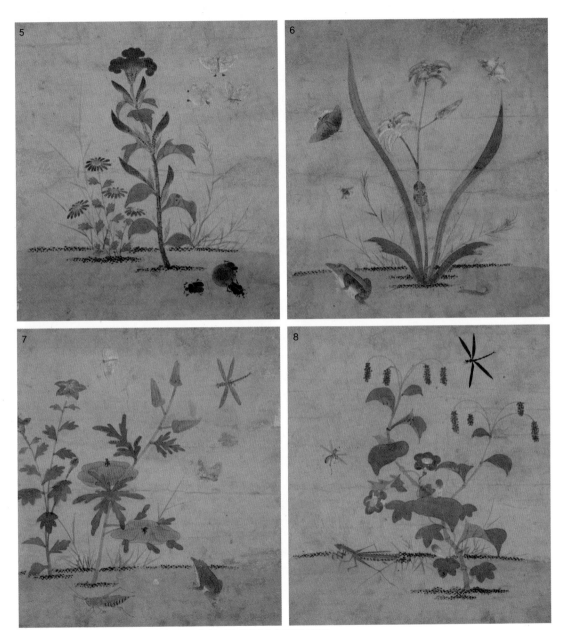

5. 「맨드라미와 쇠똥벌레」 6. 「원추리와 개구리」 7. 「어숭이와 개구리」 8. 「여뀌와 사마귀」

당분간 친정인 강릉에서 아들 노릇을 하며 지냈어요. 몇 년 후에 남편이 있는 서울로 가게 되었을 때, 그녀가 대관령을 넘으며 지은 시는 탁월한 작문 실력과 깊은 감성을 잘 드러냅니다.

늙으신 어머님을 고향에 두고
외로이 서울 길로 가는 이 마음
돌아보니 북촌은 아득도 한데

이매창, 「매화도」, 비단에 담채, 16세기 후반
매창은 신사임당의 첫째 딸로서 어머니를 닮아 시·서·화에 능했다. 어릴 때부터 그림에 소질을 보였던 매창은 어머니와 함께 조선시대를 대표하는 여류화가이자 시인으로 알려져 있다.

이우, 「국화도」, 비단에 담채, 16세기 후반
신사임당의 넷째 아들 이우는 시·서·화·거문고 사절(四節)에 모두 뛰어났던 선비이다. 그는 어머니의 화풍을 따라서 식물과 곤충 그림을 잘 그렸고, 학문에도 깊은 소양을 지녀 16세기 후반 조선의 대표적 문인이자 화가로 이름을 남기고 있다.

흰 구름만 저문 산을 날아 내리네

「유대관령망친정踰大關嶺望親庭」

　이러한 신사임당의 재능은 자녀들에게도 대물림 되었습니다. 그녀
의 재능을 물려받은 일곱 남매는 저마다 훌륭하게 성장하여 모두들
인격과 학식이 뛰어났습니다. 그중에서도 첫째 딸 이매창李梅窓과 넷
째 아들 이우李瑀의 그림과 글씨는 남다른 솜씨를 지녀 그녀의 재주
를 물려받은 예술가로 알려져 있습니다.

동물 그림 영모화

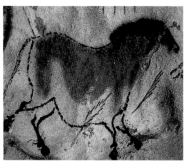

라스코 동굴벽화, 기원전 15000~10000년경 (위)
김시, 「동자견려도」 부분, 비단에 담채, 111×46cm,
16세기 후반, 보물 제783호, 리움미술관 (아래)
보물 제783호인 이 그림은 제법 큰 크기의 작품
으로 김시의 대표작이다.

프랑스의 라스코 동굴에는 인류 최초의 벽화로 추정하는 그림이 있습니다. 동굴의 벽화에는 들소·말·멧돼지·사슴 등이 그려져 있지요. 동물을 신성하게 여겨 그린 주술적인 의미도 있고 사냥을 해서 고기를 얻었던 원시인들의 생활상도 보여주는 소중한 인류의 문화 유산입니다.

한국의 동물 그림인 영모화 역시 오랜 전통을 갖고 있습니다. 선사시대의 그림인 울산의 반구대 바위에는 거북이, 사슴, 호랑이 등 여러 가지 동물 그림이 새겨져 있어요. 그리고 우리나라의 세계적 자랑거리인 고구려 고분벽화에도 역시 동물들이 등장합니다. 옛날부터 동물은 인간에게 꼭 필요한 식량이었고, 원시 종교에서는 신으로 추앙받던 존재였기 때문에 벽화의 주제로 많이 그려진 것이지요.

동물은 기억이나 상상만으로는 그리기 힘든 소재입니다. 따라서 뛰어난 관찰력과 정확한 묘사력을 지닌 화가만이 훌륭한 영모화를 그릴 수 있어요. 그래서 중국 춘추전국시대의 철학자이자 학자인 한비(韓非)는 동물 그림을 이렇게 평가하고 있습니다. "귀신은 그리기 쉽지만 말은 그리기 어렵다. 말은 관찰을 하고 정확히 묘사해야 하는데 귀신은 일정한 모습이 없어서 상상력만 있으면 그릴 수 있기 때문이다." 이렇듯 영모화에서 가장 중요한 것은 동물이 가진 특성을 잘 파악해 표현하는 것이랍니다.

영모화를 즐겨 그렸던 우리나라의 대표적인 화가로는 조선 초기의 이암, *김시[1524~93], 조선 중기의 조속, 윤두서, 조선 후기의 김두량, 변상벽, 심사정, 김홍도 등이 있고, 조선 말기에는 홍세섭, 장승업 등이 있습니다.

 tip

:) 김시

김시는 중종시대 좌의정을 지낸 김안로의 아들이었지만, 그의 결혼식 날 아버지가 정유삼흉(丁酉三凶)으로 몰려 귀양을 가는 바람에 평생 벼슬길이 막혀 그림으로 세월을 보낸 불우한 문인화가이다.

사대부의
심신수양으로서의 취미

prologue | blog | review

부러질지언정 휘지 않는다 ▼

탄은耦隱 이정1544~1626은 왕족으로 세종대왕의 *현손玄孫입니다. 이정은 매화·난·국화·대나무 등 사군자 그림에 모두 뛰어난 문인화가였지요. 특히 대나무 그림에 있어서는 조선시대 최고로 손꼽히는 명작들을 많이 남겼습니다. 선비들은 대나무의 반듯한 자세가 곧고 당당한 선비의 기백을 뜻한다고 생각했고, 늘 푸른 잎사귀는 지조를, 텅 빈 줄기는 청렴성을 나타낸다고 생각해 대나무를 즐겨 그렸답니다.

이정은 사실적이고 강인한 분위기의 대나무 그림을 잘 그린 것으로 유명했습니다. 그런데 임진왜란 중에 싸움터에서 오른쪽 팔목을 절단해야 할 정도로 부상을 크게 입었어요. 사람들은 오른손을 다쳤으니 다시는 그림을 그리지 못할 것이라 생각하고 매우 안타까워했지요. 그러나 상처가 아문 후 그는 더 열심히 실력을 갈고 닦아 오히려 전보다 더 좋은 그림을 그릴 수 있게 되었다고 하네요. 선조 임금은 이정의 이런 정신력을 높이 사서 그림을 하나 완성할 때마다 친히 선물을 보내주었을 정도로 그를 총애했다고 합니다.

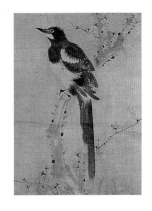

📑 recent comment ⌄

– 사대부의 고고한 취향이 그대로
 그림에 반영된 것이 특징!

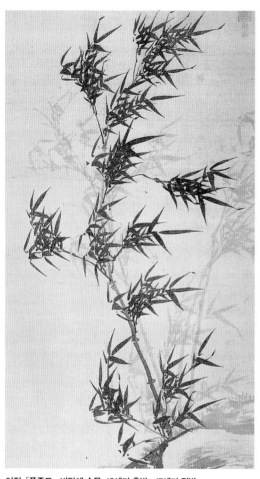

이정, 「풍죽도」, 비단에 수묵, 16세기 후반~17세기 전반,
127.8×71.4cm, 간송미술관

바위 위에 서 있는 대나무가 바람결에 심하게 흔들리고 있습니다. 흔들릴 때마다 대나무 사이로 소나기가 내리는 듯 칼칼한 소리가 들리는 것 같습니다. 이런 풍파를 이겨내기엔 대나무 줄기의 모양새가 너무 가늘어 불안합니다. 그러나 대나무는 세찬 바람 앞에 더욱 당당한 모습이에요. 부러질지언정 휘지 않는다는 강인함이 묻어납니다.

그림에서 가장 먼저 눈에 들어오는 것은 짙은 먹으로 그린 대나무 한 줄기입니다. 워낙 실감나게 묘사되어 댓잎이 바스락대는 소리가 들리는 것 같지요? *몰골법没骨法을 이용해서 강한 대나무의 모습을 수묵의 농담으로 표현했어요. 대나무 밑동부터 시작한 붓질은 줄기가 조금씩 뒤틀리며 위로 올라가다 중간쯤에서 활처럼 휘었습니다. 팽팽한 긴장감이 전해지는 부분이에요. 그런데 가만 보니 가지 끝이 감쪽같이 사라졌네요. 정신을 가다듬고 다시 바라보면 잔가지와 날렵한 잎 사이로 사라진 줄기 끝의 잔영

을 확인할 수 있습니다. 끝을 돌려 뺀 다음 살짝 말린 모양으로 그려진 댓잎들은 제각기 다른 모양을 하고 자연스럽게 뒤엉켜 있습니다. 시선을 조금 뒤로 옮겨볼까요? 흔들리는 대나무는 하나가 아니랍니다. 한 줄기의 짙은 대나무 뒤로 그림자 같기도 하고 안개 속의 흐릿한 모습 같기도 한 대나무 서너 그루가 더 보입니다. 화면을 조화롭

tip :
:) 현손
손자의 손자라는 뜻

:) 몰골법
윤곽선을 그리지 않고 직접 붓으로 사물의 형상을 그리는 기법

게 하려는 의도로 그린 것이 분명합니다. 배경 속 대나무는 흐린 먹으로 그려 그림의 공간적 깊이가 살아났을 뿐만 아니라 화면이 풍부해졌어요.

이웃나라 사람들도 이정의 대나무 그림을 흠모하고 동경하여 그의 대나무 그림 한 점을 얻기 위해 무진히 애를 썼다고 전합니다.

달빛에 매화라…… ▼

조선의 성리학자들은 자신들의 청렴하고 강직한 삶을 상징할 때 매화를 이용했어요. 어려움 속에서 뜻을 펴는 군자의 모습과 현실에서 좌절한 선비의 심정을 매화에 빗대어 은유적으로 표현한 것이지요. 이러한 뜻이 담긴 대표적인 매화 그림으로는 어몽룡魚夢龍, 1566~1617, 호: 운곡(雲谷)의 「월매도」가 있습니다. 어몽룡은 매화 그림으로는 조선 최고로 꼽히는 선비 화가입니다. 그는 대나무를 잘 그렸던 이정, 포도를 잘 그렸던 황집중과 더

어몽룡, 「월매도」, 비단에 수묵담채, 119.4×53.6cm, 국립중앙박물관
다분히 의도적으로 그린 뾰족한 매화나무는 매서운 추위에도 굴하지 않고 꿋꿋하게 이겨내는 선비의 마음을 담았다.

tip

:) 삼절

시(詩), 글씨(書), 그림(畵) 세 가지에 모두 뛰어난 선비를 말한다.

불어 *삼절三節로 불렸답니다.

바늘처럼 뾰족하게 매화 줄기가 솟아 있네요. 위로 곧게 올라가는 가지 두 개가 있고, 끝이 잘린 굵은 가지를 모두 두 개씩 짝 지어 평행하게 그렸습니다. 엷은 먹을 이용하여 그린 꽃들은 맑고 투명해서 잘 보이지 않지만 대신 검은 점들로 이루어진 꽃술과 꽃받침만은 선명해서 꽃의 존재를 분명히 알리고 있군요. 가지 끝에 보이는 둥근 달은 매화꽃 향기에 취해 보일 듯 말 듯한 아련함을 전달하고 있습니다.

전체적으로 꾸밈없는 단순한 구성을 지니고 있는 「월매도」는 욕심 없는 사대부의 마음을 표현한 것입니다. 부러진 굵은 가지 속은 비어 있고, 부러진 줄기에서 새로 난 가지는 수직으로 솟아 하늘을 찌를 듯 기세가 넘칩니다. 그리고 부러진 가지에서 새로운 가지가 난 매화의 모습은 역경을 이겨내고 꿋꿋하게 살아가는 강직한 선비의 모습을 연상케 하지요. 여백의 효과를 충분히 살려 달에 닿을 듯 뻗은 가지의 모습은 시적 여운을 남기고 있습니다.

같은 시기 중국의 매화도는 대부분 큰 화면에 꽃이 활짝 핀 가지가 휘어져 내려온 화려한 것이 대부분이었습니다. 어몽룡의 「월매도」는 그러한 모습과는 큰 차이를 보입니다. 「월매도」의 청초하고 고결한 모습은 한국 매화 그림의 특징이라고 할 수 있지요. 어몽룡의 매화 그림은 조속과 조지운 부자에게 이어져 조선 중기 이후 우리 매화 그림의 한 전통을 이루게 됩니다.

매화나무와 까치 ▼

　조속趙涑, 1595~1668, 호: 창강(滄江)은 폭군이었던 광해군을 몰아내고 인조를 왕으로 세우는 데 앞장섰던 인물입니다. 후에 인조가 큰 벼슬을 내렸는데, 이를 사양하고 평생 책과 그림만을 벗하며 청빈한 삶을 살았던 선비였어요. 그의 청렴한 생활은 훗날 정4품의 높은 벼슬에 올라서도 여전하여 가난으로 끼니를 못 이을 지경이었다고 합니다. 그러나 마음만은 늘 태연자약했고 고고한 인품은 학 같았다고 하네요.

　봄소식을 전하는 매화 가지에 기쁜 소식을 전한다는 까치가 있는 그림 「고매서작古梅瑞鵲」은 조속의 인품이 고스란히 드러나는 작품입니다. 그는 여러 가지 그림을 잘 그렸으나 특히 새를 잘 그린 화가로 유명합니다. 새 중에서도 까치를 그릴 때 가장 뛰어난 솜씨를 보였어요. 그에 관한 기록 중에는 "조속의 글씨와 그림이 절묘한 경지에 이르러 사람들이 다투어 소장했으며, 비록 작은 그림 한 조각이라도 천금처럼 여겼다"라고 쓰인 부분이 있을 정도입니다. 그림은 마음의 거울이라서, 사람들이 그의 청렴결백하고 고고한 인품을 그림에서 느끼고 감동한 것 아닐까요?

　엷은 먹색으로 지그재그 쳐 올린 매화 가지는

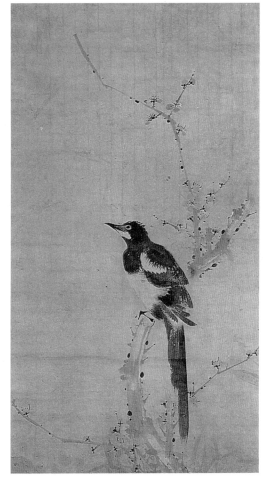

조속, 「고매서작」, 종이에 수묵담채, 100×55.5cm, 17세기, 간송미술관

힘이 넘치고, 나뭇가지에 앉아 먼 곳을 응시하는 까치의 늠름함은 고상해 보이기까지 합니다. 화면 구성도 언뜻 보면 단순하고 무심한 것 같지만 감탄스러울 정도로 정교하답니다. 우선 매화나무부터 살펴보면 아랫부분의 허전함을 보완하기 위해 흐릿한 대나무 잎을 무수히 그려넣었어요. 이것은 작품의 주제를 깨뜨리지 않으면서도 자연스럽게 매화나무 밑둥에 힘을 실어줍니다. 그 위에서 좌우로 뻗어나간 매화나무 가지는 하단부의 산만함을 정리해주면서 화면 전체에 안정감을 선사하고 있네요. 그뿐 아니라 자연스럽게 시선을 까치에게 모아주는 역할도 합니다. 매화와 까치의 이런 화면 구성은 그림의 대부분을 차지하는 여백과 더불어 함축적이면서도 세련된 느낌을 주고 있습니다.

세부 묘사도 화면 구성 못지 않은 탁월한 감각을 발휘하고 있습니다. 특히 엷은 먹색의 매화와 대조적으로 진한 먹으로 그린 까치는 몇 번의 붓질로 까치의 형태를 정확히 옮겨내었고요. 당당하면서도 고고해 보이는 까치의 모습은 지조와 절개의 상징인 매화와 잘 어울립니다.

조속은 선비의 대쪽 같은 기백을 소박한 소재로 표현한 화가 중 한 사람입니다. 그래서 17세기 우리 문인화의 격조와 수준을 이해하는 데 빠질 수 없답니다.

조속의 청록산수화 「금궤도」

조속은 직업 화가가 아닌 사대부였으므로 그림에 화제를 써넣거나 낙관하는 것을 내켜하지 않았다고 합니다. 사대부에게 그림은 일종의 취미 생활과 같아서 후세 사람들에게 자신이 그렸다는 것을 알리기 꺼려했기 때문이라고 하네요. 그러나 「금궤도(金櫃圖)」만큼은 효종의 명에 의해 조속이 그렸다는 제작 동기가 화제로 남아 있는 예외적인 작품입니다.

경주 김씨의 시조인 김알지의 탄생 설화를 소재로 한 「금궤도」는 섬세하고 치밀한 묘사가 인상적인 *청록산수화입니다. 「금궤도」는 앞에서 본 「고매서작」과는 대조적인데, 임금의 명을 받아 그린 것이라서 그의 개성이 잘 드러나지 않는 작품이지요. 대신 청록산수화인 만큼 푸른색 · 초록색 · 금색 등을 사용하여 세밀하고 화려하게 그렸답니다. 원래 이런 진한 채색과 섬세한 기법은 직업 화가인 화원에 의해 제작되는 경우가 많았는데, 조속 같은 문인화가가 그린 것은 극히 드물지요.

그림을 이해하려면 어떤 장면을 그린 것인지를 먼저 살펴야 합니다. 「금궤도」는 『삼국사기』의 경주 김씨 시조 탄생에 관한 내용이 주제입니다. 설화의 내용은 이렇습니다.

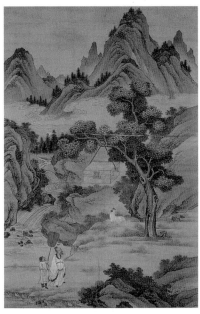

조속, 「금궤도」, 비단에 채색, 105.5×56cm, 17세기,
국립중앙박물관

왕실의 귀족 취향에 맞게 화려한 색을 썼고 정교하게 제작했다. 화제에는 효종 재위 당시 이조판서였던 김익희가 왕이 지은 글을 받아쓰고, 사헌부의 정4품이었던 조속이 그림을 그렸다고 적혀 있다.

:) 청록산수화

> **tip**
>
> 그림에 쓰인 색채가 푸른색과 초록색으로 화려한 느낌을 주는데 이런 그림을 청록산수화라고 부른다. 청록산수화에 금니까지 활용할 경우는 금벽(金碧)산수라고 했다. 청록산수화의 가장 큰 특징은 화려한 색채와 장식성이다. 비록 수묵화에 비해 조명을 덜 받았지만 청록산수화는 높은 장식성 등으로 궁정 그림이나 최상류층 양반가 등에서 명맥을 이어갔다.

탈해왕 9년(65년)의 일이다. 3월에 왕은 한밤중에 서쪽 숲에서 닭 울음소리를 들었다. 날이 밝자마자 사람을 보내 알아보니 금빛이 나는 작은 궤짝 하나가 나뭇가지에 걸려 있고 그 밑에서 흰 닭이 울고 있었다. 왕은 궤짝을 가져오게 해서 이것을 열어보았는데 그 안에 사내아이가 있었다. 그 용모가 보통사람과 달리 훌륭하여 모두들 놀라움과 경외감을 가졌다. 왕은 "하늘이 나를 위해 아들을 보내셨구나"라고 말하고 거두어 길렀는데, 아이가 자랄수록 총명하고 지혜로워 그 이름을 알지(閼智)라 하고 금궤에서 나왔다 하여 성을 김(金)이라고 했다.

왜 선비들은 사군자를 사랑했을까? ▽

사군자(四君子)는 매화·난초·국화·대나무를 일컫는 말입니다. 그리고 각각 봄·여름·가을·겨울을 상징하기도 합니다.

우선 매화는 이른 봄에 피는 꽃으로 추위를 이겨내고 눈 속에 핀다 하여 설중매(雪中梅)라는 이름으로도 불립니다. 청아한 아름다움으로 혹독한 겨울을 이겨내는 매화는 현실의 어려움에 굴하지 않는 맑고 깨끗한 선비의 지조와 동일시되었습니다.

두번째로 난초는 그윽한 향기와 단아한 모습으로 많은 이들이 사랑하는 화초입니다. 난초는 군자를 상징해서 선비들이 시나 그 밖의 글에 자주 등장시켰습니다. 난초의 은은한 향기가 군자의 성품과 닮았다고 생각했던 것이지요.

세번째는 국화입니다. 이른 가을부터 찬 서리가 내리는 늦은 가을까지 피는 국화는 고고한 향과 기품을 지닌 꽃으로 아낌을 받았습니다.

마지막으로 한겨울에도 푸른빛을 버리지 않는 대나무가 있습니다. 곧게 자라는 대나무의 모습은 절개를 목숨보다 중요하게 여긴 선비들에게 깊은 감동과 동질감을 느끼게 했지요.

이렇게 매화·난초·국화·대나무는 풍파를 이겨내는 강한 생명력과 고고하고 단아한 모습이 흔들리지 않는 선비의 모습과 같다 하여 '사군자'라 불리며 사랑받았던 것입니다.

난초

김정희, 「인천안목」, 수묵

국화

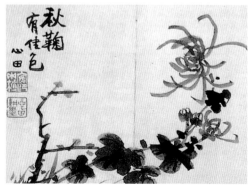

안중식, 「추국유가색」, 비단에 수묵

매화

대나무

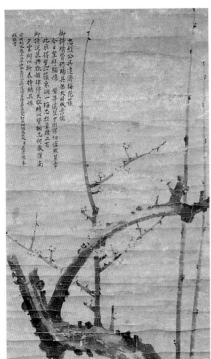

오달재, 「묵매」, 수묵담채

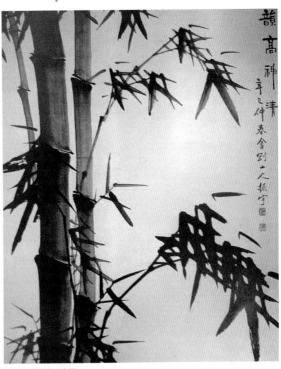

김진우, 「묵죽」, 수묵

제 3 장
조선 후기

진경산수화와 풍속화의 유행

　　조선 후기에는 새로운 경향의 회화가 많이 나타났습니다. 초기의 회화가 송·원대 회화의 영향을 바탕으로 한국적 특성을 형성했던 데 반하여, 후기의 회화는 가장 한국적이고 민족적이라고 할 수 있는 매력적인 화풍들이 자리를 잡습니다. 새로운 화풍이 전개되었던 조선 후기 미술의 특징은 크게 네 가지로 분류할 수 있습니다.

　　첫째, 남종화가 본격적으로 유행하게 됩니다. 물론 남종화법은 전에도 있었지만 조선 후기에 와서 제자리를 잡은 것이지요. 남종화풍의 영향을 받아 독창적인 회화 세계를 펼친 대표적인 인물은 조선 후기의 대표적인 삼절로 꼽히는 강세황과 단양에 은거하면서 그림을 그린 이인상입니다. 또한 절파 화풍을 계승하면서 소극적으로 남종화풍을 받아들인 윤두서와 심사정도 남종화를 많이 남겼습니다.

　　둘째, 우리나라의 자연을 그린 진경산수가 등장합니다. 정선에 의해 발전된 진경산수화는 남종화법을 바탕으로 우리나라의 실제 풍경을 감각적으로 담아낸 산수화입니다. 사실 실경을 그리는 것은 이미 고려시대부터 조선 초기와 중기에 걸쳐 계속 이어져 왔으니, 이 자체로는 그리 새로운 것이 아닙니다. 그러나 진경산수가 조선의 실경을 새로운 방법으로 표현했다는 데 중요한 가치가 있지요. 새로운 방법이란, 멀리 있는 것을 끌어당겨 화면을 꽉 채운 구성, 개성 있는 준법, 농담이 강한 필묵법과 부드러운 채색 등을 말합니다. 이것은 그림을 더욱 특색 있게 만듭니다. 대표적 화가인 정선은 많은 진경산수화를 남겼는데, 그중 금강산과 서울 근교를 그린 작품인 「금강전도金剛全圖」와 「인왕제색도仁王齊色圖」가 유명합니다. 김홍도의 「총석정도叢石亭圖」와 「사인암舍人岩」 등도 진경산수화의 일면을 보여주지요.

　　셋째, 서민의 생활과 애정을 해학적으로 다룬 풍속화가 유행합니다. 이것은

진경산수화와 더불어 조선 후기 회화에서 가장 주목받는 부분이기도 하지요. 풍속화는 주로 화원들이 그리던 그림인데 서민의 생활을 해학적으로 묘사한 김홍도와 김득신이 유명합니다. 이와는 대조적으로 남녀 간의 로맨스와 여인들의 모습을 주로 그린 신윤복의 풍속화에는 한국적인 멋과 색감이 넘쳐 흐르지요.

　　넷째, 서양화법이 우리나라에 전해집니다. 명암법과 원근법 및 투시도법이 특징인 서양화법은 청나라를 오가던 사신과 상인 들이 그곳에 있는 천주교 신부들과 교유하면서 전해졌답니다. 서양화법은 강세황, 김두량 등 일부 화가들의 작품이나 화원들이 그린 궁궐의 의궤도儀軌圖, 민화의 책꽂이 그림 등에 많이 나타납니다. 이렇듯 조선 후기는 민족적인 특성이 다채롭게 발전한 조선 미술의 황금기였습니다.

서릿발 같은 선비의 곧은 지조

prologue | blog | review

왜 이렇게 인상 깊을까? ▼

📑 recent comment ∨

 ─ 시대를 고민하고 훌륭한 인격을
 쌓기 위해 노력하는 선비들의 정신이
 반영된 것이 특징!

　　조선시대는 '초상화의 천국'이라고 할 만큼 수많은 초상화가 제작
되었던 시기입니다. 조선의 초상화는 중국의 것처럼 과장하여 예쁘
게 그려지거나 일본처럼 생략을 통해 깔끔하게 그려지지 않았습니
다. 사실적인 표현에 집중해서 얼굴의 검버섯, 상처 자국, 점까지도
빼놓지 않고 그리되 인물의 내면과 교양, 학문의 깊이까지 배어 나
오도록 하는 것이 조선 초상화의 특징입니다. 이것을 전신傳神이라고
하는데, 그중에서도 눈동자 묘사를 가장 중요하게 여겨, 그 완성도
에 따라 그림의 가치를 가늠했답니다.

　　윤두서尹斗緖, 1668~1715, 호: 공재(恭齋)의 「자화상」은 전신 표현의 가장 대표
적인 예입니다. 상대를 뚫어지게 바라보는 듯한 그의 눈은 보는 이
의 마음까지 꿰뚫는 듯해서, 눈동자에 얼마나 심혈을 기울였는지를
짐작할 수 있습니다. 강렬한 눈빛은 그림을 보지 않을 때도 그 잔영
이 아른거릴 정도입니다. 그러나 그림의 강한 인상은 눈빛으로만 결
정된 것이 아닌 듯합니다.

　　그림을 다시 살펴볼까요? 인물은 정면에서 보았을 때 좌우대칭이

정확합니다. 얼굴은 타원형이고 이목구비가 매우 단정하네요. 이제 전통 명암법인 *육리문을 이용해 그린 뺨 부분을 보세요. 처진 눈 밑과 두툼한 뺨, 제법 높아 보이는 콧등이 앙다문 입과 어울려 조선 선비의 강인한 내면을 보여줍니다. 살아 있는 사람을 마주 보고 있는 것처럼 생생한 얼굴에 가득한 수염은 한 올 한 올 정성스럽게 그려져 굉장히 사실적이네요. 앗! 그런데 인물의 귀가 보이지 않습니다. 목과 상체도 없어서 머리만 둥둥 허공에 떠 있는 것 같은 기이한 모습입니다. 이러한 여러 가지 요소들이 맨 처음 눈빛에서 얻었던 강렬함과 합해져 강한 인상을 만들고 있었던 것입니다.

윤두서는 왜 귀와 몸을 그리지 않았을까요? 이 의문은 1995년 발견된 「자화상」의 옛 사진을 통해 밝혀집니다. 1937년 조선총독부가 발행한 『조선사료집진속朝鮮史料集眞續』에 보이는 사진에는 지금의 「자화상」과는 딜리 몸 부분이 선명하게 그려져 있습니다. 보관상의 문제가 있었는지 *유탄으로 그려졌던 단정한 몸 부분이 흔적도 없이 사라져버렸던 것이죠. 결국 이 그림은 얼굴을 먼저 그린 다음 머리와 옷을 그리던 옛 초상화의 제작 순서에 따라 옷은 스케치했지만 귀는 미처 그리지 못한 미완성작으로 밝혀졌습니다.

초상화 중 최고로 손꼽히는 「자화상」은 비록 미완성작으로 판명되었지만 뛰어난 예술성과 함께 올곧은 선비의 내면을 표현해낸 명작으로 평가받아 국보 제

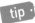

:) 육리문(肉理文)
얼굴의 광대뼈나 뺨 등을 표현하는 방법으로 가는 붓을 가지고 거듭 칠하여 어두움과 밝음을 나타내는 전통 초상화법이다.

윤두서, 「자화상」, 수묵담채, 38.5×20.5cm, 국보 제240호, 고산 윤선도 유물전시관
윤두서의 자화상을 보면 장군이나 사냥꾼처럼 보일 정도로 인상이 강하다. 고산 윤선도의 눈매가 매우 날카로워 주위에서 함부로 쳐다보기도 어려울 정도였다고 하는데, 증손자인 윤두서도 고산의 피를 이어받은 것 같다. 외증손자인 다산 정약용도 윤두서와 아주 닮았다고 한다.

240호로 지정되었어요.

거울 속에 비친 자신의 모습과 마치 대결하듯 마주선 자화상 속의 윤두서. 그는 자화상을 그리며 학문에 대한 굳은 의지를 가다듬고 그림 속의 또 다른 자신에게서 선비의 꼿꼿한 지조를 확인했을 것입니다. 그림의 주인공이자 화가인 윤두서는 누구일까요?

그는 명문가의 자손으로 공재恭齋라는 호를 가지고 있었습니다. 고산 윤선도가 그의 증조부이며 다산 정약용이 그의 외증손입니다. 윤선도는 국어교과서에도 나오는 「어부사시가」라는 훌륭한 문학작품을 남겼고, 정약용은 실학을 집대성한 대학자입니다. 이러한 집안 배경 탓인지 윤두서는 여러 방면에서 뛰어난 재능을 보였지요. 그러나 그는 당시의 극심했던 당파 싸움에 휘말려 과거시험에 합격하고도 벼슬살이를 하지 못합니다. 그래서 정치가로 출세하지는 못했지만 높은 학문을 추구했던 학자이자 시·그림·글씨 등 다방면에 능했던 예술가로 후세에 이름을 남겼습니다.

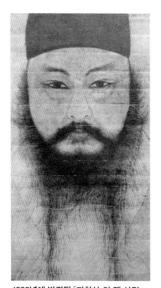

1995년에 발견된 「자화상」의 옛 사진, 1937년
도포를 입은 상반신이 선명하게 그려져 있다.

소나무야 소나무야! ▼

큰 소나무 하나가 화면 중앙에 턱 하니 버티고 있습니다. 그 뒤로 쓰러질 듯 가로지르고 있는 소나무가 보이네요. 「설송도」는 조선 후기에 활동한 화가 이인상의 작품입니다.

이인상李麟祥, 1710~60, 호: 능호관(凌壺觀)의 고조부는 인조 때 영의정을 지낸 이경여입니다. 명문가의 자손이지요. 그러나 증조부가 서자 출신이어서 높은 벼슬에는 오를 수 없었습니다. 조선시대에는 서자와 그 후손들은 높은 관직에 나갈 수 없는 것이 국법으로 정해져 있었거든

요. 한때 지방의 낮은 관리를 지냈으나 타협하지 못하는 강직한 성품 때문에 그것마저 그만두고 단양에 내려가서 일생을 보냈습니다. 평생 자신의 처지를 한탄하며 가난과 씨름했으나 선비로서의 지조는 버릴 수 없었는지 늘 사대부의 상징인 소나무를 즐겨 그렸습니다.

소위 문인화라고 하는 선비 그림의 특징이자 목적은 눈으로 보는 사실 말고도 본질을 담아내는 데 있습니다. 시각적으로 사물을 꼭 닮게 그리는 것은 선비의 관심사가 아니었던 것이지요. 그들은 그림의 형태를 빌려 마음을 표현하고자 했습니다. 그러므로 문인화를 볼 때는 표면의 모습 말고 그 내면의 상징을 보아야 합니다.

자, 이제 「설송도」로 다시 돌아가볼까요? 추운 겨울에 눈이 소복이 쌓인 소나무는 조선 선비의 꼿꼿한 정신을 말합니다. 소나무는 한겨울에도 푸르름을 버리지 않기 때문에 사군자와 더불어 선비의 지조를 표현하는 소재로 많이 쓰였습니다.

「설송도」는 바위 위로 솟아오른 두 그루의 소나무가 눈에 덮여 있는 모습을 담은 단순한 그림입니다. 소나무 줄기도 세밀한 기법이 아니라 먹의 번짐을 이용하여 슬쩍 칠한 것이

이인상, 「설송도」, 종이에 수묵, 117.2×52.9cm
시·그림·글씨 모두 조예가 깊었고 학문에도 뛰어난 그는 강세황과 함께 쌍벽을 이루는 18세기 문인화가였다.

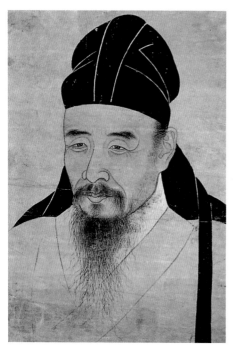

작자 미상, 「이인상 초상」, 종이에 수묵, 51.1×32.7cm, 18세기, 국립중앙박물관

어찌 보면 다소 심심할 수도 있겠습니다. 그러나 이 담담하고 간결한 구도의 그림에 오히려 그 어떤 사실적이고 화려한 그림보다 심금을 울리는 감동이 담겨 있음을 곧 알게 됩니다.

각을 이루며 구부러진 소나무 가지와 푸른빛을 엷게 칠한 차가운 느낌의 배경은 반듯하게 서 있는 소나무와 함께 조화를 이루면서 화면 전체에 담백하고 서늘한 분위기를 더하고 있습니다. 사실 그림의 배치가 낯설고 어찌 보면 이상해 보이는 구도임에도 불구하고 조화롭게 느껴지니 신기할 따름입니다.

이인상은 의도적으로 소나무 두 그루를 위아래가 잘릴 정도로 최대한 가까이 배치했고 아랫부분에는 소나무 뿌리가 엉켜 있는 바위를 그렸습니다. 이처럼 소나무를 가까이 그린 것은 소나무의 상징성을 강하게 나타내기 위함입니다. 세상과 타협하지 않고 원칙을 중요시하던 성품을 척박한 바위틈에 곧고 강하게 서 있는 소나무로 표현한 것 같군요. 역시 그는 상징을 깊이 이해하고 격조를 높이 여기는 선비였나 봅니다.

사진 역할을 대신한 초상화

김은호, 「순종황제어진」, 유지초본, 60×45.7cm,
1914~15년, 국립현대미술관

tip ·

:) 위패
조상의 이름과 생전의 벼슬 등을
적어놓은 작은 표시물

동양에서는 초상화가 매우 중요한 분야로 발전했어요. 우리나라에서는 고구려 고분벽화에 처음 등장했고, 고려를 거쳐 조선시대에 크게 유행하면서 많은 초상화가 그려지게 되었지요. 조선에서 초상화가 발달한 이유는 충과 효를 중요하게 여겼던 유교의 영향 때문입니다. 조선 사람들은 유교의 풍속인 제사를 지내기 위해 초상화와 *위패를 사당에 모셔 놓았는데, 그때는 초상화가 요즘으로 따지면 사진의 역할을 한 것이지요.

우리나라의 초상화는 옛날부터 수염 한 올이라도 닮지 않으면 안된다는 원칙이 있어서, 화가들은 인물을 똑같이 그리는 데 온 힘을 쏟았습니다. 그리고 인물의 정신까지도 담아내야 한다는 '전신사조(傳神寫照)'가 강조되었지요. 이는 인물의 외적인 생김새와 더불어 그 사람만이 지니고 있는 내적인 본질을 중요하게 여겨 표현하는 것을 뜻합니다.

초상화는 그려진 인물의 신분에 따라 왕의 초상인 어진(御眞), 공신들의 초상인 공신상(功臣像), 서원 및 일반 제사용의 사대부상(士大夫像), 전국 사찰에 봉안된 승려의 초상인 조사상(祖師像) 등으로 구분되었습니다. 현재 남아 있는 초상화의 대부분은 조선 후기 이후의 작품들입니다.

남종화와 북종화는 어떤 차이가 있을까?

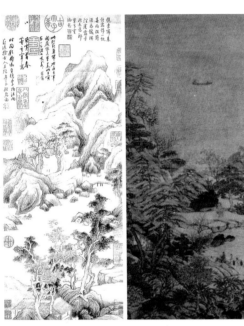

동기창, 「대경방고도」, 80×29.8cm, 비단에 수묵담채, 1602년, 국립 고궁박물관 (왼쪽)
동기창은 명나라 후기 미술계를 이끌었고 회화를 남종화와 북종화로 구분한 이론가이자 화가이다. 남종화풍으로 그린 「대경방고도」의 여백에는 제발과 낙관이 많이 찍혀 있는데, 이는 동기창의 그림과 이론이 많은 사람들의 관심을 받았다는 증거이다.

이사훈, 「강범누각도」, 101.9×54.7cm, 대북 고궁박물관 (오른쪽)
화려하게 채색한 청록산수화로 북종화의 대표적인 작품이다. 이사훈은 북종화의 시조로 그의 그림은 대체로 색채가 화려하고 아름다우며 세밀한 그림이 많다.

회화를 '남종화(南宗畵)'와 '북종화(北宗畵)'로 구분하기 시작한 것은 명나라 말 동기창을 중심으로 막시룡, 진계유 등에 의해 제창된 남북분종론(南北分宗論)에서 처음으로 형성되었습니다.

이들 이론에 의하면 북종화는 채색 산수를 잘 그린 당나라의 이사훈이 시조입니다. 북종화는 주로 직업 화가, 즉 화원들이 그린 그림인데 진한 채색과 세밀한 묘사로 장식적인 것이 특징이지요. 선으로 밑그림을 그리고 채색을 하여 완성하는 초상화나 기록화 등에 많이 쓰였던 화법으로 섬세한 표현력이 중요합니다. 기술적으로 뛰어나야 하므로 오랜 숙련을 요구하는 그림이기도 하지요. 북종화가 우리나라에 들어온 것은 조선 초기이며, 궁중에 있는 전문 화가들이 주로 그렸습니다. 드물지만 때로는 선비 화가가 북종화풍의 그림을 그리기도 했는데 조속의 「금궤도」가 여기에 속합니다.

북종화와 반대 입장인 남종화는 문인화가들을 중심으로 발달했기 때문에 '남종문인화'라고도 하며 '문인화'라고도 부릅니다. 남종화는 학문이 높은 선비들이 취미로 수묵을 사용해서 내면을 표현한 그림입니다. 당나라 때의 유명한 화가이자 시선(詩仙)으로 불리던 왕유가 남종화의 시조로 이후 많은 문인화가에게 영향력을 끼쳤습니다.

남종화는 대체로 여백이 많고 내용이 간단합니다. 그래서 묵의 농담과 번짐을 중요하게 여기지요. 우리나라에서는 조선 중기에 유입되었고 후기에 크게 발전해서 유행하게 됩니다. 후기의 문인화가로는 심사정·강세황·이인상 등이 있고 말기에는 김정희파에 의해 더욱 큰 세력을 누리게 되었습니다.

진경산수화의 탄생

prologue | blog | review

조선의 풍경은 내가 그린다! ▼

18세기에 살았던 정선(鄭敾, 1676~1759. 호: 겸재(謙齋))은 진경산수화를 그리는 화가였습니다. 진경(眞景)산수화는 '진짜 경치'를 그린 그림을 뜻하지만 실제 경치를 뜻하는 실경(實景)과는 약간 다릅니다. 진경산수화는 실제 풍경을 그리되 아름다운 풍경에서 받은 느낌에 화가의 생각을 주입하여 풍경을 재편집해 그리는 것입니다. 그래서 실경을 그대로 담아내는 것과는 조금 다릅니다.

진경산수화를 즐겨 그렸던 정선은 조선의 유명 산천을 돌아다니며 그림을 그렸습니다. 그중에서도 금강산을 많이 그렸는데, 그의 금강산 그림은 크기를 불문하고 하나같이 독창적이며 아름답기로 유명합니다. 그것은 중국의 *준법(皴法)만을 고집하지 않고 *수직준 같은 새로운 기법을 사용하여 독자적인 개성을 녹여냈기 때문입니다. 정선이 자신만의 그림 세계를 이룩할 수 있었던 것은 그가 활동에 제약을 받는 화원 출신이 아니고, 자유와 격조를 갖춘 문인화가였기에 가능했습니다. 국보 제217호인 「금강전도」는 그의 실력이 한창 무르익었던 쉰아홉 살 때 그린 그림입니다. 그의 수많은 그림 중에서도

📑 recent comment ∨

– 화가가 아름다운 풍경을 보고 느낀 것을
 토대로 풍경을 재편집하는 것이
 진경산수화!

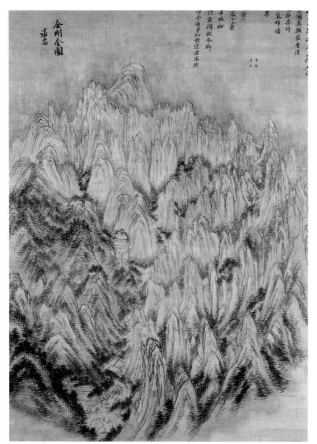

정선, 「금강전도」, 종이에 수묵담채, 130.6×94.1cm, 1734년, 리움미술관
전체적으로 둥근 원 모양으로 표현한 「금강전도」는 강함과 부드러움, 수직과 수평, 점과 선, 흰색과 검은색이 대비를 이루면서 완벽한 조화를 이루고 있다.

대표작으로 꼽히는 명작 중의 명작이지요. 제법 길이가 긴 그림으로 금강산 일만이천봉을 높은 곳에서 내려다보는 것처럼 전개시켰는데, 이렇게 위에서 전체를 내려다보는 느낌을 주는 표현법을 *부감법이라고 합니다.

왼쪽을 보면 피마준이나 미점준 같은 준법을 사용해서 나무가 울창한 흙산을 그렸고, 오른쪽에는 수직준을 사용해서 웅장하게 솟은 바위산을 자신감 넘치고 힘 있게 구사했습니다. 그러나 실제 금강산은 흙산과 바위산의 경계가 뚜렷하지 않습니다. 바위산의 멋진 풍경을 강조하기 위해 정선이 임의대로 구성한 것입니다.

골짜기를 따라 시선을 옮겨볼까요? 뾰족하게 솟아난 수직의 바위산과 흙산 사이에 물이 흐르는 계곡이 보입니다. 그리고 금강산 입구에 자리한 장안사를 시작으로 표훈사·정양사·만폭동·보덕굴·대향로봉·소향로봉이 보이고, 그 위로 둥글고 높게 솟은 비로봉 등도 모두 만날 수 있습니다. 담백하지만 품위 있는 글씨체로 쓴 오른쪽 위의 제시題詩도 산의 일부분인 듯 잘 어울립니다.

일만이천봉의 개골산

누가 그 참모습을 그릴 수 있으랴

뭇 향기는 무리 지어 동해까지 떠 날리니

그 기운 웅혼하세 온 누리에 서렸네

봉우리는 몇 송이 연꽃인 양 흰 빛을 드날리고

소나무 잣나무는 현묘한 문을 가렸구나

설령 내 발로 직접 밟아 찾아간다 한들

머리맡에 두고 실컷 보는 것만 하리오.

萬二千峰皆骨山　何人用意寫眞顔　衆香浮動扶桑外　積氣雄蟠世界間

幾朶芙蓉揚素彩　半林松柏隱玄關　從今脚踏須今遍　爭似枕邊看不慳

　금강산의 경관을 직접 본다 해도 자신의 그림만큼만 하겠느냐는
내용을 담은 제시의 마지막 구절을 보면 정선의 자부심이 드러납니
다. 이 그림에 대한 각별한 애정을 표현한 셈이지요. 금강산의 골짜
기와 봉우리, 여러 절과 명소 들을 샅샅이 모아 재구성한 「금강전도」
는 완숙기에 접어든 그의 노련한 솜씨를 보여줍니다.

　그러나 정선의 특별한 그림 「금강전도」는 실제의 모습을 완벽하게
그림에 담은 것이 아닙니다. 금강산은 그림처럼 한눈에 들어오지 않
지만, 정선은 자신의 의지대로 마음에 담아 두었던 금강산 일만이천
봉 각각의 특징을 공처럼 둥근 구도 안에 모은 것이지요. 이것이 바
로 진경산수화의 특징입니다.

　비 개인 인왕산을 그린 「인왕제색도」는 정선의 말년을 대표하는
작품입니다. 인왕산에 큰 비가 내린 후 날이 개어가는 모습을 순간

정선, 「인왕제색도」, 종이에 수묵담채, 79.2×138.2cm, 1751년, 국보 제216호, 리움미술관

「인왕제색도」에 보이는 오른편 아래의 기와집은 정선의 절친했던 친구 이병연의 집을 그린 것이다. 이병연이 노환으로 자리에 누웠을 때 정선이 친구의 회복을 기원하며 그린 그림이다.

적으로 포착해서 그린 작품입니다. 여든 살을 바라보는 노인이 그렸다고 하기에는 믿기 어려울 정도로 강인함과 비장함이 충만하게 표현되었습니다.

비에 젖은 인왕산이 화폭 전체를 가득 메우고 있습니다. 골짜기에 피어오른 물안개와 빗물 머금은 소나무의 푸른빛이 느껴지는 먹의 농담이 기막히지 않나요? 아래쪽에서부터 물안개가 길게 띠를 이루면서 점차 위로 번져 나가고 있고, 산 중턱에는 연기 같은 하얀 구름에 감싸인 기와집 한 채가 있어 부드럽게 정취를 돋우고 있습니다. 반면 아직 흘러내리지 못한 빗물이 작은 폭포를 이루어 세차게 쏟아

지는 모습도 보이네요.

　원래 인왕산은 깎아지른 바위산이라서 평상시에는 폭포를 찾아볼 수 없습니다. 폭포가 작품 안에 세 줄기나 그려져 있는 것은 한동안 퍼부은 장맛비가 갑자기 만들어낸 경관인 것이지요. 정선은 비에 젖어 평상시보다 짙어 보이는 화강암 봉우리를 검고 큰 붓으로 힘차게 죽죽 그어 내렸는데, 이것으로는 부족했는지 짙고 윤기 나는 먹으로 겹겹이 칠을 해서 커다랗고 시커먼 바위산의 강한 무게감을 표현했습니다.

　무엇보다도 특이한 점은 중심이 되는 봉우리가 잘려서 화면의 윗부분과 맞닿아 있는 파격적인 구도입니다. 가운데의 큰 봉우리뿐 아니라 오른쪽, 왼쪽, 아래쪽도 바깥이 모두 잘려나간 것이 보이나요? 이것은 망원 렌즈로 인왕산을 가까이 당겨 보는 것 같은 효과를 줍니다. 작품의 창의성이 더욱 빛나는 부분이지요. 정선의 진경산수화는 자연을 인간의 눈과 의지로 새롭게 구성해서 화가만의 개성 있는 화풍으로 표현한 예술작품입니다.

　정선이 쓰다버린 붓을 모으면 붓 무덤을 이룰 것이라는 말이 전해질 만큼 그는 평생 연습을 게을리하지 않았다고 합니다. 이렇게 끝없이 그림을 그리고 연구했기 때문에 자신만의 화풍을 탄생시킬 수 있었던 것이지요. 조선 회화사에 있어 진경산수화가 차지하는 중요성은 매우 큽니다. 그래서 진경산수화를 탄생시키고 많은 작품을 남긴 정선은 보물

정선, 「만폭동」, 비단에 수묵담채, 33×21.9cm, 17~18세기, 간송미술관

처럼 소중한 화가이지요. 진경산수화는 이후 문인화가와 직업 화가 모두에게 영향을 끼쳐 조선 후기 화단을 빛내게 됩니다.

우리그림에 서양화법을 시도하다 ▼

등에 표범처럼 흰 얼룩 무늬가 있어서 스스로 호를 '표암豹菴'이라고 지은 강세황姜世晃, 1713~1791, 호: 표암(豹菴), 노죽(露竹)은 시·서·화에 능한 선비였습니다. 그는 어려서부터 재주가 뛰어나고 효성이 지극하여 주위의 칭찬이 끊이지 않았다고 합니다. 젊었을 때는 가난 탓에 지방에 살았는데도 높은 학문과 인품 때문에 조선에서 모르는 사람이 없을 정도였다는군요.

강세황은 예순한 살이라는 늦은 나이에 첫 벼슬길에 올랐지만, 승진을 거듭해서 여러 직책을 두루 거쳤다고 하네요. 높은 관직에 있을 때에 중국 사신으로 간 적이 있는데, 그때의 여행이 서양화라는 새로운 화풍을 접하게 된 계기가 되었습니다. 이에 앞서서 강세황은 이미 서양의 명암법을 시도한 작품을 하나 그렸고, 이는 한양의 몇몇 사람들에게 알려져 있었다고 합니다. 강세황이 마흔다섯 살에 그린, 수채화를 보는 듯 맑고 산뜻한 느낌을 주는 「영통동구靈通洞口」입니다.

이 그림은 1757년경 송도의 명승지를 여행하며 그린 기행첩인 『송도기행첩』에 들어 있는 것입니다. '송도'는 지금의 개성인데, 여행 중 영통골 입구에 펼쳐진 풍경을 그림으로 남긴 것이 「영통동구」입니다. 화면 왼쪽 윗부분에 쓰여 있는 화제를 읽어보겠습니다.

영통골 가는 길에 어지러이 놓여 있는 돌들은 집채만큼
웅장하고 크다.
푸른 이끼가 덮여 있는 것을 보면 깜짝 놀랄 만하다.
속설에 전하기를 그 돌 밑에서 용이 나왔다는데 그리 믿을
것은 못 된다.
하지만 그 웅장한 모습은 가히 보기 드문 장관이라고 할
수 있다.

靈通洞口亂石　壯偉大如屋子
蒼蘇覆之　乍見駭眼

강세황, 「영통동구」, 종이에 수묵담채,
132.8×54cm, 1757년 추정, 국립중앙
박물관
바위와 산을 간단하게 묘사하고 수묵
을 주로 사용하되 부분적으로 황색·
녹색·청색·갈색을 과감하게 사용
했다.

俗傳龍起於湫底　未必信

然然環偉之觀　亦所稀有

　　강세황은 푸른 이끼가 낀 커다란 돌들을 특이한 방법으로 표현했어요. 우선 이끼가 잔뜩 낀 바위의 입체감을 살리기 위해 명암법을 적절히 구사했습니다. 그런데 바위의 모습에서 산수화에 일반적으로 사용하는 준법이 보이지 않는군요. 대신 수채화를 그리듯 윤곽선을 깔끔하게 긋고 그 안을 채색한 것이 눈에 들어옵니다. 바위의 위쪽에는 녹색을 썼고 아래쪽은 짙은 먹색이 위로 올라오면서 점점 흐려지도록 칠했습니다. 이때 붓의 흔적이 남지 않게 해서 바위의 부피감과 무게감을 살렸습니다. 그리고 뒤쪽의 바위를 진하게 칠해서 앞쪽의 바위를 부각시켰어요. 입체 효과를 노린 것이지요.

　　사실, 바위만 보면 그 크기를 짐작할 수 없습니다. 하지만 오른쪽 아래 산비탈을 보세요. 오솔길이 나 있습니다. 나귀를 탄 나그네와 시동이 그 길을 걷고 있네요. 굵직한 바위 선에 비해 인물은 가늘고 날렵하게 그려 대비효과를 주었습니다. 작게 그려진 인물과 비교해 보면 바위가 얼마나 큰지 짐작할 수 있지요. 물론 오늘날의 명암법이나 원근법과는 차이가 있고 어딘가 어설프기도 합니다.

　　강세황은 당시 중국을 거쳐 조선에 들어온 서양의 사실적인 그림에 충격을 받았다고 합니다. 그래서 자연을 개성 넘치게 표현했던 그가 자신의 그림에 서양화 기법을 나름의 방법으로 적용해본 것입니다. 시대에 앞선 참신한 시도였지요. 강세황이 새로운 방법으로 시도한 「영통동구」는 전통 산수화 중에서 서양화법을 응용한 최초의 그림이 아닐까요?

뛰어난 그림 솜씨, 거침 없는 글씨, 해학적인 문장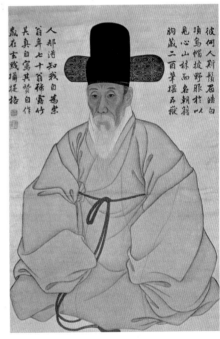

일흔 살, 강세황이 자신의 말년을 남은 자화상은 정밀하게 묘사한 얼굴의 살결과 수염, 생동하는 눈동자 등을 인상 깊게 표현한 것이 압권입니다. 얼굴은 섬세하고 정교하게 입체감을 주어 표현했고, 어깨 윤곽선 아래와 옷 주름에 양감을 강조한 것이 서양화법을 사용한 것 같군요. 단정하게 앉아 있는 강세황은 고운 옥색 두루마기에 붉은빛 허리띠를 느슨하게 묶었고, 앉은 모습이 품위 있어 보입니다.

잘 그려진 자화상인 것이 분명한데 이상하게도 주인공이 두루마기에 관모를 쓰고 있습니다. 평상복에 관모를 썼으니 이치에 맞지 않는 매우 우스운 차림이지요. 김홍도의 스승이자 삼절로 불리던 강세황이 왜 이런 장난을 쳤을까요? 자화상 위쪽에 직접 쓴 글을 보면 유머 넘치는 그의 성격이 드러나는데, 내용이 아주 재미있습니다.

저 사람이 누구인고? 수염과 눈썹이 새하얀데
머리에는 사모 쓰고 몸엔 평복을 걸쳤구나.
오호라, 마음은 시골에 가 있으되
이름이 벼슬아치 명부에 걸린 게라
가슴엔 수천 권 책을 읽은 학문 품었고,
감춘 손엔 태산을 뒤흔들 서예 솜씨 들었건만
사람들이 어찌 알리오.

강세황, 「자화상」, 비단에 채색, 88.7×51cm,
1782년, 보물 제590-1호, 국립중앙박물관

내 재미 삼아 한 번 그려봤을 뿐

노인네 나이 일흔이요, 노인네 호는 노죽露竹인데

자기 초상 제가 그리고 그 찬문도 제 지었으니

이 해는 임인년이라.

뛰어난 그림 솜씨에 거침없는 글씨, 해학적인 문장까지 보여주고 있는 작품이랍니다. 그가 왜 삼절이라 불렸는지 알 수 있는 걸작이지요?

심사정은 하루도 쉬지 않았다? ▼

심사정沈師正, 1707~69, 호: 현재(玄齋)은 그림을 팔아 생계를 유지했던 전문적인 문인화가였어요. 문인화를 그리던 직업 화가가 당시에는 드물어서 그의 산수화는 매우 유명했지요. 인기 탓에 주문량이 많아서인지 심사정은 하루도 쉬지 않고 그림을 그렸다고 합니다. 그는 이런 산수화 이외에도 동물·꽃·곤충·식물·인물화 등 다양한 장르의 작품을 많이 남겼습니다. 그중에서도 화조화는 특히 뛰어난 기량을 보여서 때로는 그의 대표적인 장르인 산수화보다 낫다는 평을 받기도 했지요. 그의 화조화에 대해 강세황은 "다른 화가들을 압도한다"라고 극찬을 남기기도 합니다.

수많은 화조화 중에서 심사정의 진수가 가장 잘 드러난 그림은 「파초와 잠자리」일 것입니다. 보통 풀과 벌레는 신사임당 같은 여성 화가들의 단골 소재였지만, 심사정은 그만의 독특한 화법으로 그림을 아름답게 만드는 방법을 알고 있었지요.

「파초와 잠자리」는 잠자리·돌·풀 같은 간단한 소재를 그린 그림이에요. 그림은 전체적으로 푸른색을 띠고 있습니다. 색감이 맑고 투명하여 수채화처럼 깨끗한 느낌이 드는 그림이지요. 청량해 보이는 파초와 보조를 맞춰 바위도 엷게 채색했는데 느낌이 무겁지 않아서 깔끔한 분위기를 살려주고 있군요. 물기 머금은 파초의 청초함과 내려앉을 곳을 찾는 잠자리 날갯짓에서 묘하게도 해맑은 정서와 애잔한 분위기가 동시에 느껴집니다. 그림을 통해 고독이나 우수를 표출하는 것은 심사정의 큰 특징이에요.

심사정은 본래 뼈대 있는 집안의 후손이었습니다. 그러나 조부가 과거시험 부정 사건에 연루되어 귀양을 가게 되면서 가문이 몰락하게 됩니다. 거기에 그치지 않고 조부는 당시 왕세자였던 영조를 독

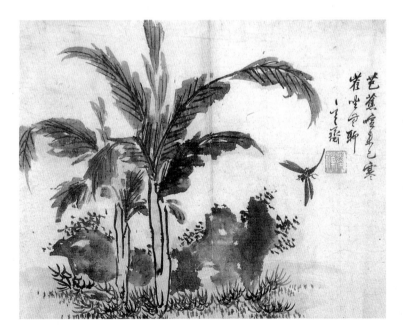

심사정, 「파초와 잠자리」, 종이에 수묵담채, 32.7×42.4cm

살하려는 음모에 가담했다가 발각되어 사약을 받습니다. 그리고 역적 집안으로 낙인이 찍혀서 심사정은 평생 벼슬길에 나갈 수 없게 되었죠. 그런데 그가 마흔두 살이 되는 해에 뜻밖의 기회가 찾아왔습니다. 비록 낮은 벼슬이지만 그림에 뛰어난 재주가 있었던 그가 *어진을 제작하는 화원으로 추천된 것입니다. 그러나 이마저도 역적의 자손이라고 반대하는 사람들에 의해 임명된 지 5일 만에 쫓겨나게 됩니다. 이때 심사정의 마음이 어떠했을지는 두말하면 잔소리겠지요.

심사정은 이러한 삶의 아픔을 그림에 쏟아 부었습니다. 불행했던 삶은 신분이나 화풍에 대한 편견을 버리는 데 도움을 주어, 그는 평생 다양한 장르의 그림을 두루 섭렵하게 됩니다. 몰락한 양반이었기에 남종화는 물론이고 문인화가들이 천시했던 북종화법까지 자유롭게 구사해서 자신만의 독자적인 예술세계를 구축하게 된 것이지요. 그러나 이런 예술적 성과에도 불구하고 심사정은 평생 역적의 자손이라는 굴레를 쓰고 근심과 걱정이 끊이지 않는 나날을 보내는 불행한 삶을 살았습니다.

평생 다양한 장르의 그림을 두루 섭렵한 심사정이 그린 신선도는 색다른 재미가 있습니다. 신선도는 도교와 밀접한 관계가 있는 그림으로, 조선의 사대부들은 자연과 벗하며 은둔하고 사는 도교의 은일사상隱逸思想을 항상 동경했다고

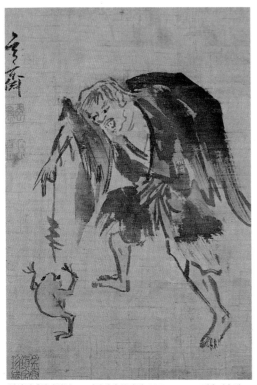

심사정, 「하마선인도」, 비단에 수묵담채, 22.9×15.7cm, 간송미술관

합니다. 그래서인지 사대부의 그림 중에는 속세와 떨어져 자연에 묻혀 사는 신선들을 그린 그림이 많습니다. 그중에서도 신선도를 가장 많이 남기고 있는 화가가 심사정입니다. 그의 신선도 중에서 「하마선인도蝦蟆仙人圖」는 장수와 복을 기원하는 뜻을 담고 있는 해학이 넘치는 그림이지요.

tip
:)손가락 그림

손가락으로 그린 그림을 '지두화(指頭畵)'라고 한다. 그러나 반드시 손가락 끝만을 사용하는 것은 아니며 손톱·손등·손바닥 등도 이용하고 때로는 몽당붓으로 손으로 그린 듯한 효과를 내기도 한다.

보통 두꺼비와 함께 있는 신선 그림을 '하마선인도'라고 부릅니다. 두꺼비는 재물을 지켜주고 복을 불러오는 상징적인 동물이고, 그림 속의 신선은 10세기경 중국 후량 때 재상을 지냈던 유해劉海입니다. 전해지는 설화에 의하면 어느 날 재상으로 지내던 유해에게 한 도인이 찾아와 달걀 열 개와 금전 열 개를 섞어 탑을 쌓으면서 "속세의 영욕이 이처럼 위태롭고 허무한 것"이라고 말했다고 합니다. 이때 유해가 문득 깨달은 바가 있어서 관직을 버리고 도를 닦아 신선이 되었다고 하지요. 신선이 된 그는 늘 발이 셋 달린 두꺼비를 데리고 다녀서 '두꺼비 신선'이라고도 불렸습니다. 이 두꺼비는 그가 가고 싶은 곳이라면 어디든 데려다주는 재주가 있었다고 합니다. 그런데 가끔 우물로 도망치는 버릇이 있어서 그때마다 금전이 달린 끈으로 끌어 올렸다네요. 이런 설화를 바탕으로 그린 그림이 「하마선인도」입니다.

아무렇게나 누더기를 걸친 신선의 동작과 표정, 거침없이 그은 윤곽선들은 붓이 아닌 *손가락으로 그려 더욱 빠른 속도감이 느껴집니다. 간결하면서도 주제가 잘 드러나는 그림으로 어떤 대상에도 구애됨이 없었다는 심사정의 실력을 여실히 보여주고 있어요. 두꺼비는 재물의 상징으로 인식되어서 조선시대 다른 화가들도 이러한 주제의 그림을 즐겨 그렸습니다.

평생의 꿈, 금강산 여행 ▼

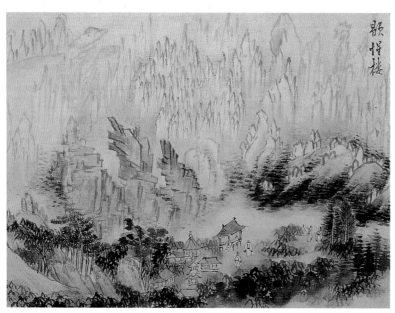

김응환, 「헐성루」, 비단에 수묵담채, 32×42.8cm, 개인 소장
금강산의 명승지 헐성루를 그린 작품이다. 부드러운 필치가 차분하면서도 신선하다.

금강산은 우리나라 사람들이 사랑하고 동경하는 명산입니다. 고려 말기인 13세기에는 금강산을 한 번 밟으면 지옥에 빠지지 않는다는 속설이 있어 불교 순례지로도 유명했다고 하네요. 그러나 금강산은 쉽게 갈 수 있는 곳은 아니었습니다. 시간 · 돈 · 건강이 없으면 갈 수 없다는 옛말이 있었을 정도로 당시 사람들은 금강산에 평생 한 번이라도 다녀오면 행운이라 여겼지요. 그래서 금강산에 한 번 가본 사람은 금강산 여행을 기념하기 위해, 그리고 가보지 못한 사람은 금강산에 대한 동경을 달래기 위해 금강산 그림을 소장했습니다.

이렇게 한민족의 사랑을 한몸에 받았던 금강산은 이름이 여러 개입니다. 우선 아지랑이가 피어오르는 봄에는 금강산(金剛山)이라 부르고, 여름에는 녹색이 산을 휘어 감싸므로 신선이 살 만하다 하여 봉래산(蓬萊山)이라 부릅니다. 빨간 단풍으로 천지가 물드는 가을에는 풍악산(楓嶽山), 「금강전도」처럼 차가운 바위산을 드러내고 눈을 이고 있는 겨울 산을 일러 개골산(皆骨山)이라고 합니다.

개성 강한 조선의 화가들

prologue | **blog** | review

화가의 정신을 그림으로 엿보다 ▼

> 빈산엔 사람이 없으나
> 물은 흐르고 꽃이 피네

이것은 **최북**崔北, 1712~61, 호: 호생관(豪生館)이 그린 「공산무인도空山無人圖」에 쓰여 있는 *화제의 내용입니다. 그림 중앙에 과감하게 찍은 낙관과 대담한 글씨에서도 드러나듯이, 최북은 파격적인 기행으로 파란 많은 삶을 보낸 화가랍니다. 하지만 이 작품은 최북의 성격과 삶에 비춰볼 때 다소 의외인 그림으로 온화한 느낌의 서정적인 분위기가 물씬 풍깁니다.

커다란 나무 아래 짚을 엮어 지붕을 만든 정자 한 채가 서 있습니다. 고요하고 아늑해 보이네요. 안개 드리운 산 속의 정자와 나무, 계곡에는 적막함이 흐르고 있고요. 최북은 산수화에 쓰이는 일반적인 준법과 격식에 얽매이지 않고 그림을 완성했습니다. 수채화같이 맑은 느낌이 드는 그림으로 자유로운 붓놀림이 자연스럽고 산뜻합니다. 흘림체로 쓴 글씨에도 예술적 기운이 서려 있군요.

🗎 recent comment ∨
– 화가의 성향으로 그림을 보는 것이 포인트!

tip

:) **화제(畵題)**
그림에 어울릴 만한 글이나 시 등을
그림에 함께 써놓은 것을 말한다.

최북, 「공산무인도」, 종이에 수묵담채, 33.5×38.5cm, 18세기
그림처럼 써내려간 화제는 전체 크기에 비해 비교적 큰 편이지만 동떨어져 있지 않고 작품의 한 부분인 양 자연스럽다. 아무렇게나 휘갈겨 쓴 글씨지만 그림 못지않게 글씨도 뛰어났다고 전하는 최북의 솜씨를 가늠할 수 있다.

그림을 자세히 볼까요. 화면 전체가 물에 흠뻑 젖은 것처럼 부드러워 보이지요? 이것은 먹에 물을 많이 섞어 사용했을 때 나타나는 느낌입니다. 나무와 계곡에 칠해진 초록색 또한 엷은 색으로 한 듯 만 듯 채색했네요. 산에 걸쳐 있는 안개나 정자로 통하는 길은 빈 공간으로 남겨두었습니다. 이런 여백은 그림을 한결 깔끔하고 세련돼 보

이게 하는 효과를 냅니다.

안개 속에 언뜻 모습을 드러낸 계곡에서는 맑은 물이 청량한 소리를 내며 흘러내리네요. 옛사람들이 동경해 마지 않던 무릉도원을 그린 걸까요? 안견의 「몽유도원도」처럼 그림 속 어디에도 사람이 눈에 띄질 않습니다. 일반적으로 조선의 산수화에는 자연이 주는 편안함과 여유를 그림 속 인물을 통해 만끽하려고 산수화에 인물을 그려 넣는데, 그는 자신이 쓴 글 '공산무인(빈 산에 사람이 없음)' 그대로 사람을 그림에 들이지 않았습니다. 아마도 그는 고독한 예술가였나 봅니다. 「공산무인도」에서 보여주는 풍경은 그가 괴팍한 화가였다는 옛 기록을 믿을 수 없을 정도로 적막하기만 합니다. 이 그림은 모든 사회적 규약으로부터 자유로웠던 조선 후기 화가 최북의 맑은 정신세계를 단적으로 보여주고 있습니다.

「공산무인도」의 화제는 중국 송나라 때 시인인 황정견의 시에서 따온 것입니다. 시 원문은 다음과 같습니다.

티끌 하나 없는 푸른 하늘에 구름 일고 비 왔는데,
빈산엔 사람이 없으나 물은 흐르고 꽃이 피네

萬里靑天　雲起雨來
空山無人　水流花開

'공산무인 수류화개空山無人水流花開'는 황정견과 같은 시대 시인인 소동파의 글인 「열여덟 아라한을 위한 게송十八大阿羅漢頌」에도 등장하고 있어서 누가 처음 쓴 것인지는 알 수 없으나, 이후 명나라 문인화가

심주가 「낙화시의도落花詩意圖」의 화제에도 썼고, 우리나라에서도 김홍
도가 자신의 그림에 화제로 쓰는 등 많은 화가나 시인들에 의해 인
용된 서정적인 글귀입니다.

제 눈을 찔러 애꾸가 된 화가 ▾

최북의 호는 호생관毫生館입니다. 그는 그림을 팔아 생계를 유지하던
직업 화가였는데, 호생관은 '붓으로 먹고 사는 사람'이라는 뜻입니다.
메추라기를 잘 그려 '최메추라기'라고도 했고, 산수화에 뛰어나 '최산
수'로도 불렸습니다. 중인의 신분이라서 가지고 있던 재능을 마음껏

이한철, 「최북 초상」, 19세기

펼치지 못했는데, 자존심이 강하여 마음이 내
키지 않으면 누구에게도 머리를 숙이지 않는
반항아 기질이 있었습니다. 또, 소문난 술꾼이
었던 그는 그림을 팔아가며 전국을 돌아다녔고
작은 체구에 눈이 애꾸라서 늘 한쪽 눈에만 안
경을 끼고 그림을 그렸다고 합니다.

예술가는 당당한 자유인이어야 한다는 것을
그는 자신의 삶과 그림으로 보여주었습니다.
그에 관한 재미있는 일화가 많이 전하는데 그
중에서도 자신을 애꾸눈으로 만든 일화는 그
의 거침없는 성격을 짐작할 수 있게 합니다.

하루는 권세 있는 양반이 찾아와 그림을 부탁
했는데 거만한 양반의 태도에 화가 난 최북이

못 그리겠다고 거절했다.

"무어라, 네 놈이 정녕 그림을 그리지 않겠다고? 감히 내 명을 거절하다니, 네 놈이 살아남을 줄 알았더냐! 큰 화를 입기 전에 어서 그리렷다!"

양반은 욕설까지 해대며 윽박질렀다. 그러자 최북이 화를 참지 못하고 붓을 집어던졌다.

"세상이 나를 깔보고 함부로 대하는구나. 남이 해치기 전에 차라리 내 스스로 눈을 찔러 눈을 멀게 하겠다!"

직선적이고 타협을 모르는 최북은 제 분에 못 이겨 곁에 있던 꼬챙이로 자신의 오른쪽 눈을 찔러 애꾸가 되었다고 합니다. 이렇게 강한 그의 성격은 말년까지 이어졌고, 그림을 팔아서 번 돈으로 크게 술에 취해 집으로 돌아오던 추운 겨울날 길에서 동사했다고 합니다.

어찌 길 위에서 짖고 있느냐 ▼

김두량金斗樑, 1696~1763, 호: 남리(南里)은 화원으로 당시 임금인 영조에게 특별한 사랑을 받았습니다. 특히 개를 매우 잘 그렸는데 그가 그린 개를 보고 살아 있는 것으로 착각한 사람이 있을 정도였다고 합니다.

김두량의 그림 「삽살개」는 사실 제목처럼 우리의 토종 삽살개를 그린 것은 아닙니다. 개의 털이 길어서 그림의 제목을 삽살개라고 붙인 걸까요? 정확한 이유는 알 수 없지만, 외래종으로 보이는 검은 개는 주둥이와 꼬리가 길고 털이 풍성해 보입니다. 오랜 시간 개를 가까이 두고 자세히 관찰해서 얻은 그림인 듯, 긴 털 하나하나를 정

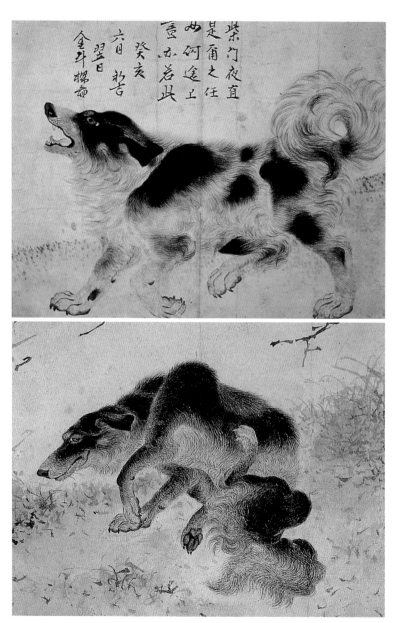

柴门夜直
是有之任
如何途上
壹亦若此

癸亥
六日哲
望日
金斗樑畵

김두량, 「삽살개」, 종이에 수묵담채, 34×45cm, 개인 소장 (위)
김두량, 「흑구도」, 종이에 수묵담채, 23×26.3cm, 국립중앙박물관 (아래)

성 들여 섬세하게 붓질한 흔적이 역력합니다. 그 결과 검은 개가 살아 움직이는 것처럼 생동감 있게 표현되었고, 부드러운 느낌을 주는 풍성한 털은 만져보고 싶은 충동마저 일게 하네요. 여러분은 어떠세요?

김두량은 중국에서 유입된 서양화법을 이용하여 「삽살개」를 그린 것인데, 뛰어난 화가답게 서양화법을 잘 소화하여 개가 걷고 있는 모습을 사실적이면서도 자연스럽게 표현했어요. 우리의 전통 방식에도 육리문이라는 명암법이 있기는 하지만 서양화의 명암법에 비해 그리 자연스럽지 않은 것이 사실입니다. 그는 우리의 육리문 기법에 서양식 명암법을 결합시켜 독특하고 생동감이 넘치는 회화 기법을 만들었습니다. 영조도 이 그림이 마음에 들었는지 그림 윗부분에 직접 화제를 써넣었습니다. 화제를 한 번 읽어보겠습니다.

밤에 사립문을 지키는 것이
너의 임무이거늘
어찌하여 낮에도
길 위에서 짖고 있느냐!

柴門夜直　是爾之任　如何途上　晝亦若此

영조가 써내려간 재치 넘치는 글은 그림과 기막히게 어울려 조화를 이룹니다. 임금이 화제를 써주는 것은 매우 드문 일이라서 화가에게는 더없는 영광이었지요.

김두량의 또다른 그림인 「흑구도」도 개의 표정을 아주 익살스럽게

변상벽, 「묘작도」, 비단에 담채, 93.7×42.9cm, 중박 201002-47
비단 바탕에 먹의 농담과 약간의 채색으로 마무리한 섬세하고 사실적인 「묘작도」는 정확한 묘사와 함께 짜임새 있는 구도를 갖춘 그림이다.

담았습니다. 앞의 그림 「삽살개」와 닮은 개가 이번엔 시원한 나무 그늘 아래서 가려운 곳을 뒷발로 긁고 있습니다. 드러누운 개의 눈빛과 표정이 우스꽝스럽지요? 만족감에 치켜 올라간 입매와 개구쟁이같이 흘겨보는 눈매가 우리에게 이렇게 말하는 듯합니다. "아, 시원해! 세상에 이렇게 좋을 수가……."

살아 있는 고양이가 그림 속에 앉아 있네? ▼

변상벽卞相璧, 1730~?. 호: 화재(和齋)은 영조 시대에 명성이 자자한 화원이었어요. 특히 고양이와 닭 그림을 잘 그려서 '변고양이' '변계卞鷄'란 별명을 가지고 있었습니다. 초상화가로도 유명했던 그는 고양이를 초상화 그리듯 정교하고 세밀하게 묘사했어요. 그의 그림 중에서 '고양이와 참새가 있는 그림'이라는 뜻을 가진 「묘작도猫雀圖」는 변상벽의 솜씨가 유감없이 발휘된 대표작입니다.

그림의 중심축을 이루는 늙은 나무를 짙은 갈색과 검은색으로 표현하여 전체적으로 안정감을 줍니다. 세월이 흐른 탓에 잘 보이지는 않지만 나뭇잎과 땅 위의 풀들은 엷게 채색했

어요. 대화를 나누는 듯한 고양이 두 마리는 *바림 기법을 사용해서 부드럽고 세밀하게 표현했습니다. 고양이의 표정이 생생하고 사실적으로 보이는 것이 '변고양이'로 불렸던 화가의 뛰어난 실력을 알 수 있게 하네요.

tip :
:)바림 기법
동양화에서 사용했던 일종의 명암 기법으로 색을 칠할 때 한쪽을 진하게 하고 다른 쪽으로 갈수록 차차 옅게 칠하는 기법을 말한다.

나무 위로 뛰어오른 고양이가 갑자기 멈춰 서서 나무 아래에 있는 고양이와 서로 얼굴을 마주보고 있습니다. 무슨 얘기를 은밀히 주고받는지 나무 위에 있는 고양이의 표정이 아주 의미심장합니다. 그런데 나무 아래에서 어떤 일이 벌어지는지, 철없는 참새들은 도무지 관심이 없어 보이네요. 막 싹이 트고 있는 나뭇가지 위에 앉아 재잘재잘 즐겁게 노래만 부르고 있습니다.

옛날부터 고양이는 부유함을, 참새는 기쁨을 상징했습니다. 그리고 장수를 축원하는 의미로도 고양이를 그렸지요. 고양이를 뜻하는 한자 '묘貓'는 중국식으로 발음하면 일흔 살 노인이라는 뜻을 담고 있는 '모'가 된다고 합니다. 참새 '작雀'은 까치 '작鵲'과 음이 같다는 점을 이용해 기쁨을 전한다는 뜻도 가지고 있지요. 그래서 고양이와 참새가 그려진 「묘작도」는 노인의 일흔번째 생일을 축하하기 위한 그림이라고 해석할 수 있습니다. 고양이 두 마리는 노부부를, 큰 나무에서 놀고 있는 참새들은 자식을 상징한다고 볼 수도 있고요. 자식들이 높은 자리에 오르기를 기

변상벽, 「국정추묘」, 종이에 수묵담채, 29.5×23.4cm, 간송미술관

변상벽, 「계자도」, 비단에 수묵담채,
94.4×44.3cm, 국립중앙박물관

원하는 의미로 그려졌다고 풀이되기도 합니다.

그의 또 다른 그림 「국정추묘菊庭秋猫」에는 국화가 핀 가을 정원에 있는 고양이 한 마리가 보입니다. 국화 앞에 웅크리고 앉아 맞은편의 무언가를 하염없이 바라보고 있네요. 눈초리와 입매가 장난기를 머금고 있는 것 같기도 하고 어딘가 불만을 품은 듯한 표정인 것도 같습니다. 그림을 가만히 보고 있자니, 실제로 옆집 고양이를 보는 것처럼 친밀함이 스물 스물 풍겨 나옵니다.

「국정추묘」는 고양이 전문화가라고도 불리는 그의 촘촘하고 나긋나긋한 솜씨가 드러나는 작품입니다. 무엇보다도 동물에 대한 따뜻한 마음이 담겨 있어서 더욱 정감 있게 느껴지는 것이겠지요?

이제 그가 그린 닭과 병아리 그림, 「계자도鷄子圖」를 보겠습니다. 바위 틈 사이에 찔레꽃이 피어 있는 곳을 배경으로 어미 닭이 병아리들에게 먹이를 주고 있습니다. 그런데 병아리들은 배가 고프지 않은지 입을 벌리지 않고 멀뚱멀뚱 어미 닭이 물고 있는 먹이를 쳐다만 보고 있네요. 암탉은 모정이 아주 각별해서 병아리들이 먹기 좋게 먹이를 잘게 부숴 바닥에 흩어준다고 합니다. 그래서 병아리들이 입을 벌리며 야단스레 조르지 않는 것이지요. 변상벽은 놀랍게도 그런 세세한 부분까지 파악하고 어미 닭이 먹이를 나눠줄 때까지 기다리는 병아리들을 그려넣었습니다. 그의 관찰력이 얼마나 꼼꼼했는지 잘 알 수 있지요.

고양이·개·닭 등을 그린 동물화는 조선시대 화가들이 즐겨 그리던 대상이었어요. 변상벽의 그림은 조선 초기 이암의 강아지 그림과 함께 쌍벽을 이루면서 조선시대 영모화의 수준을 한층 높였습니다.

서양화법을 사용한「맹견도」 ⌄

작가 미상,「맹견도」, 종이에 채색

서양화법을 충실히 보여주는 작품으로는 아마도 누가 그렸는지 알려지지 않은「맹견도」가 으뜸일 것입니다. 이 그림은 종이에 먹과 채색을 사용해서 쇠사슬에 묶인 채 기둥 옆에 엎드려 있는 맹견을 그린 것입니다. 건물의 기둥과 바닥의 묘사는 명암법과 투시법을 사용했습니다. 구도나 화면의 여백으로 보아 원래의 작품은 좀더 큰 크기였는데 개를 중심에 두고 그림의 가장 자리를 자른 것으로 보입니다. 정면을 응시하며 엎드린 자세는 세밀한 관찰을 바탕으로 정확하게 묘사되었고, 햇빛에 반사된 털은 세심한 묘사 덕분에 질감이 느껴질 정도입니다. 짧은 붓질로 그린 털은 개의 근육을 잘 표현하여 입체감을 살리고 있네요.

「맹견도」는 작품의 완성도가 높은데다 단원이 사용하던 또다른 호 '사능(士能)'이 새겨진 도장이 그림에 찍혀 있어서 한때 김홍도의 그림이라고 잘못 알려졌습니다. 그러나 얼마 지나지 않아 그 도장이 가짜인 것으로 확인되어 작가 미상으로 남게 되었지요.

오해의 사실은 이렇습니다. 1910년대에 서울 북촌 어느 집에서「맹견도」가 우연히 발견되었는데, 당시 미술계의 실력자였던 고희동, 안중식이 이 그림을 감정하면서 이만 한 수준의 그림을 그릴 수 있는 사람은 김홍도밖에 없다는 결론을 내린 것입니다. 그러고는 김홍도의 도장을 임의로 새겨 그림에 찍어넣었지요. 일설에 의하면 고희동과 안중식이 이 그림을 비싸게 팔아 번 돈으로 사흘 낮밤을 술로 지새웠다고 합니다. 워낙 잘 그려진 그림이라 이런 오해도 가능했겠지요.

조선의 삶을 화폭에 담다

prologue | blog | review

조선 르네상스의 천재 화가 ▼

조선 후기에 피어난 실학은 현실과 실용을 중요하게 여긴 학문이었습니다. 실학의 영향으로 서민의 삶을 그리는 *풍속화가 유행하게 되었고, 풍속화는 영·정조 시대를 거쳐 조선 말기까지 화려하게 발전합니다.

조선 최고의 풍속화가를 꼽으라면 당연히 단원 김홍도金弘道, 1745~1806, 호: 단원(檀園)입니다. 우리가 잘 알고 있는 김홍도의 「서당」 「씨름」 「자리 짜기」 등의 풍속화는 교과서 크기 정도의 작은 그림들로 『단원풍속도첩檀園風俗圖帖』이라는 책으로 묶여 보물 제527호가 되었습니다. 서민들의 평범한 삶을 재치 있게 표현한 그의 풍속도첩은 당시의 사회 분위기를 알려주는 중요한 역사 자료이기도 합니다.

김홍도가 그린 풍속화의 매력은 시선을 한곳으로 집중시키는 효과적인 구성과 간결하고 힘 있는 선입니다. 그는 서민 생활에서 찾은 재미있는 놀이나 풍습 등을 주로 그렸는데, 배경을 생략하고 등장인물이 취하는 자세와 동작만으로 그림을 그리는 것을 좋아했답니다.

『단원풍속도첩』 중 「서당」은 아마 사람들의 사랑을 가장 많이 받

📋 recent comment ⌄

– 서민의 풍부한 표정과 이야기를
 그림에 담은 것이 김홍도의 특징!

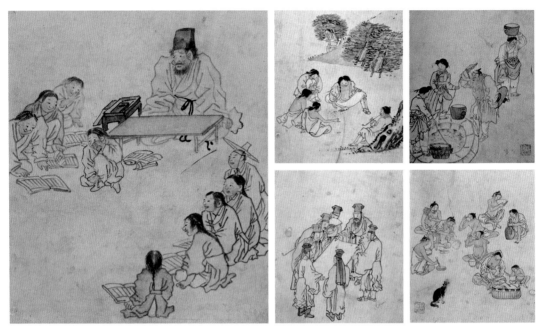

김홍도, 『단원풍속도첩』, 종이에 수묵담채, 각 27×22.7cm, 18~19세기, 중박 201002-47
왼쪽부터 시계 방향으로, 「서당」 「고누놀이」 「우물가」 「점심」 「그림 감상」

는 풍속화일 것입니다. 조선시대 어느 마을에나 흔히 있었던 서당의
풍경을 재미있게 그린 것이랍니다.

훈장님을 중심으로 학생들이 둥글게 앉아 있고 회초리로 매를 맞
은 듯한 아이가 눈물을 훔치고 있는 모습이 보이네요. 제각기 다른
모습이지만 아이들은 그 상황이 재미있는지 얼굴에 웃음이 가득합니
다. 인물들은 간결한 선으로 깔끔하게 표현되었으며 책·탁자·회초
리 등 몇 가지의 소품들만이 서당이라는 공간적 분위기를 살려줍니다.

무엇보다도 이 그림에서 눈여겨봐야 할 것은 인물들을 둥글게 배
치한 구도입니다. 열 명이라는 적지 않은 등장인물들이 복잡하게 섞

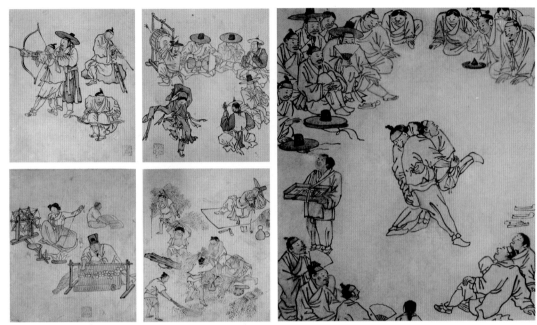

김홍도, 『단원풍속도첩』, 종이에 수묵담채, 27×22.7cm, 18~19세기, 중박 201002-47
왼쪽 위부터 시계 방향으로, 「활쏘기」「무동」「씨름」「벼 타작」「자리 짜기」

이지 않고 한눈에 들어옵니다. 원형 구도는 드라마의 한 장면을 보
듯이 자연스럽게 주인공인 훈장님과 눈물을 훔치는 아이에게로 시
선을 모으는 효과를 가져다줍니다.

　이런 효과는 「씨름」에서도 찾아볼 수 있어요. 이 그림은 언뜻 보면
원형 구도를 사용한 것 같지만 사실은 씨름 경기의 역동성을 보여주
기 위해 마름모 구도를 택했습니다. 맨 아래쪽에 뒷모습만 겨우 보
이는 아이와 맨 위의 가운데 빈 틈, 그리고 좌우에 점을 찍어보면 마
름모 형태가 분명하게 보이지요. 가운데 신발을 벗어 놓은 채 씨름
하는 사람들이 아슬아슬해 보이는 이유는 동작의 역동성 외에도 마

름모 구도를 썼기 때문입니다. 씨름판은 왁자지껄하고 떠들썩한 분위기네요. 그런데도 보는 이의 시선이 씨름판 중앙에서 분산되지 않습니다. 한 곳으로 시선이 모이는 구도 덕분에 그림을 보는 사람도 함께 흥겨운 씨름판에 있는 것 같은 착각을 불러일으킵니다.

그는 그림을 보고 있는 사람의 시선을 그림 안으로 끌어들이기 위해 화면 한가운데를 텅 비운 다음 인물들을 가장자리에 둥글게 배치했습니다. 그림의 효과를 극대화하기 위해 계획적으로 치밀하게 계산하여 그림을 그린 것이 아닐까요?

김홍도는 조선 후기 최대의 화원 화가로서 사랑을 받았습니다. 이미 20대부터 풍속화·산수화·인물화·기록화·화조동물화·목판화에 이르기까지 뛰어난 재능을 발휘했었지요. 만약 김홍도의 그림이 없었다면 우리는 조선 후기의 문화를 사진 보듯이 생생하게 볼 수 없었을 거예요.

태평성대를 이루었던 영·정조 시대는 사회와 문화가 골고루 발전했던 조선시대의 르네상스였어요. 정조도 그림을 즐겨 그려 「파초」「매화」「국화」 등의 그림을 남길 정도로 예술에 대한 소양과 이해가 깊었지요. 이런 사회적 배경은 진경산수화의 정선, 풍속화의 김홍도와 신윤복 그리고 서양의 명암법을 시도했던 강세황 등 조선을 대표하는 화가들이 탄생하는 바탕이 되었습니다.

김홍도는 중인 출신이었지만 학식이 높고 인품이 훌륭한 인물이었습니다. 조희룡의 『호산외사』

정조, 「국화」, 비단에 채색, 86.5×51.3cm, 보물 제744호, 동국대학교박물관

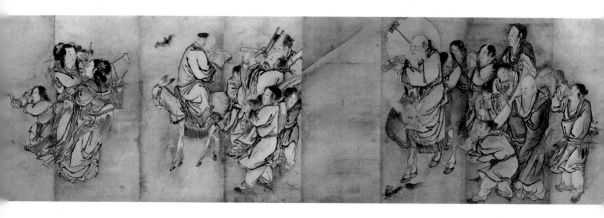

김홍도, 「군선도 8곡병」, 종이에 수묵담채, 1776년, 리움미술관

에 의하면 "단원은 아름다운 풍모를 지니고 있고 도량도 넓어 작은 일에 마음 쓰지 않았으니 사람들이 그를 일러 그림 그리는 신선, 즉 화선畵仙이라고 불렀다"는 기록이 있을 정도입니다.

김홍도는 태어날 때부터 지니고 있던 천재성과 재능을 끊임없이 갈고 닦는 노력, 그리고 자신을 낮출 줄 아는 겸손한 성품으로 다양한 사람들과 교류할 수 있었어요. 이런 점들 때문에 그가 시대를 대표하는 화가가 될 수 있었습니다. 그래서 안견·정선·장승업과 함께 세계에 자랑할 만한 예술가 김홍도가 탄생했던 것이지요.

「군선도 8곡병」을 볼까요? 김홍도가 서른세 살에 그린 이 작품은 신선을 포함해서 등장인물이 열아홉 명에 이릅니다. 거기에 소·나귀·다람쥐·박쥐 등의 동물들도 함께 그렸습니다. 등장인물과 동물들을 오밀조밀 그려넣은 이 그림은 규모가 아주 큰 대작입니다.

신선들의 모습은 정밀하면서도 강한 선과 섬세한 선을 함께 사용하여 운동감이 느껴집니다. 더불어 바람에 나부끼는 듯한 신선들의 옷자락 표현과 아름다우면서도 품위가 있는 채색이 눈길을 사로잡습니다.

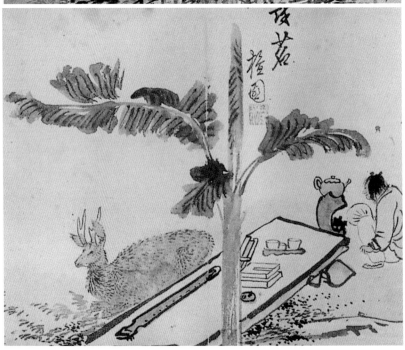

김홍도, 「총석정」, 종이에 수묵
담채, 23,2×27.3cm, 1795년,
개인 소장 (위)
김홍도, 「초원시명도」, 종이에
수묵담채, 간송미술관 (아래)
파초가 짙푸른 마당의 마루 위
에는 책 두 권, 작은 원형 벼루
와 몽당 먹, 볼품없는 족자 세
개, 줄 없는 거문고, 투박한 찻
잔 세 개가 아무렇게나 놓여
있다. 책상 옆에 앉은 사슴이
이곳이 신선이 사는 세계임을
말해준다. 김홍도는 만년에 이
렇게 세상을 초월한 듯한 그림
들을 종종 그렸다.

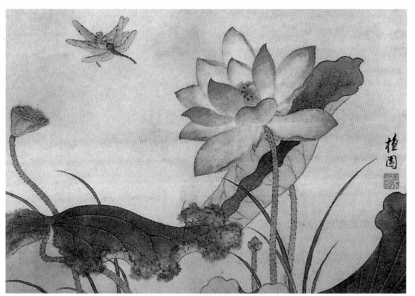

김홍도, 「하화청정도(연꽃과 잠자리)」, 종이에 채색, 32.4×47cm, 간송미술관 (위)
문인화풍이 짙게 느껴지는 이 그림은 김홍도가 말년에 그린 작품이다. 연꽃에 앉은 잠자리는 우리나라 어디에서나 볼 수 있는 친근한 모습으로 부드러운 색채와 구도로 표현되었다. 세련되고 깔끔한 선과 자연스러운 묵의 번짐, 정갈한 채색의 산뜻함으로 공간감과 시적 정취를 아름답게 묘사했다.

김홍도, 「사인암」, 수묵담채, 26.7×31.6cm, 1796년, 리움미술관 (아래)
단원의 『병진년화첩』에 들어 있는 산수화 열 점 중에는 도담삼봉·사인암·옥순봉 등 단양의 절경을 그린 실경산수화도 있다.

우리는 김홍도를 흔히 풍속화가라고 알고 있지만, 그의 그림 세계는 경계가 없었고 자유로웠습니다. 당장 그리지 못하는 것 없이 어떤 그림이든 자신만의 방법으로 표현해 낼 수 있는 재능을 가진 화가였지요.

김홍도는 어렸을 때 문인화가 강세황에게 그림을 배웠습니다. 온화한 성품을 지녀 누구나 좋아했다고 하는데 도화서의 화원이 된 이후에도 스승 강세황을 비롯한 많은 문인들과 지속적으로 교유했지요. 화원인데도 불구하고 고상하고 담백한 문인 취향의 그림을 많이 남긴 것은 아마 문인들과 서로 영향을 주고받았던 흔적일 것입니다.

당시 화가들 사이에는 금강산을 여행하는 것이 유행했습니다. 김홍도도 역시 여러 차례 금강산을 오르내리며 보았던 절경을 그림으로 많이 남겼지요. 그때 그렸던 금강산 그림 중 하나인 「총석정」은 깊은 공간감과 서정적인 분위기를 담은 산수화로 그의 화풍을 살펴보기에 좋은 그림입니다. 이 그림은 금강산 해금강의 모습을 그린 것인데 그림에 적힌 글씨에 의하면 1795년 그의 후원자인 김경림에게 그려준 것입니다. 총석이나 소나무의 묘사에서 언뜻 정선의 수직준법의 영향이 보이는군요. 물결 위를 날고 있는 작은 물새 두 마리를 표현한 것이 재치 있습니다.

맑은 담채와 구도 감각, 정갈한 느낌 등은 김홍도 산수화의 일반적인 특징인데 강세황의 작품에서도 자주 볼 수 있습니다. 스승이었던 강세황의 영향을 알 수 있지요? 그의 산수화는 정선에 의해 완성된 진경산수화풍을 더욱 새롭게 발전시켜 후대에 더 큰 영향을 미친 것으로 평가받습니다.

소란스러운 봄날 풍경 ▼

김득신金得臣, 1754~1822, 호: 긍재(兢齋)은 김홍도, 신윤복과 함께 3대 풍속화가로 불립니다. 조선시대 화원들 중에는 자손들에게 직업을 대물림하는 집안이 많았지요. 풍속화로 뛰어난 재능을 보여준 김득신도 화원 집안 출신이었습니다. 그의 아버지와 큰아버지, 형제들과 자신의 자식들까지 모두 화원이었다고 하네요. 특히 큰아버지 김응환은 김홍도에게는 스승 같은 존재로, 도화서에서 같이 활동했고 금강산 여행도 함께한 동료입니다. 김홍도와 아홉 살 차이가 나는 김득신은 이러한 환경 탓에 김홍도의 화풍을 자연스럽게 접하고 익힐 수 있었을 것입니다.

김득신은 김홍도의 화풍을 바탕으로 독창적인 자기 세계를 만들게 됩니다. 그의 선은 섬세하고 부드러운 느낌을 주며, 김홍도의 풍속화와는 다르게 배경을 설정하여 짜임새 있는 구도를 취하고 있습니다.

미술 교과서에 '고요를 깨뜨리다'라는 뜻의 「파적도破寂圖」라는 제목으로 실려 있는 풍속화는 보는 재미가 쏠쏠한 작품입니다. 원 제목은 「야묘도추野猫盜雛」로 '병아리를 채가는 들고양이'라는 뜻이지요.

나뭇가지의 꽃망울이 금방이라도 터질 듯한 어느 봄날입니다. 날이 퍽이나 따뜻했던지 주인이 마루에서 자리를 짜고 있었나 봐요. 방금 점심을 먹고 나른하여 눈을 껌벅이다 깜박 잠이 들었는데, 그새 검은 고양이 한 마리가 마당의 병아리를 훔쳐가는 돌발적인 상황이 일어났네요. 순식간에 집 안이 아수라장이 되었습니다. 갑자기 닥친 생명의 위협에 병아리들은 혼비백산하여 달아나고, 병아리를 빼앗긴 어미 닭은 날개를 활짝 펴고 뛰어오른 것이, 고양이를 부리

나게 쫓아가는 듯합니다. 주인은 급한 마음에 담뱃대를 휘저으며 버선발을 마당에 내닫는 꼴이 넘어질 듯 위태롭군요! 안방에서 뛰어나온 그의 아내는 이 모든 상황이 꽤나 당황스러운가 봅니다. 덩달아 맨발로 마루를 뛰쳐나갈 기세지만 표정은 금방이라도 웃음보가 터질 것같이 오묘하네요.

농가에서 흔히 일어날 법한 사건을 사진 찍듯이 순간을 포착하여

김득신, 「파적도(야묘도추)」, 종이에 수묵담채, 22.4×27cm, 18~19세기, 간송미술관
「파적도」는 '고요한 정적이 깨지다'라는 뜻을 갖고 있다.

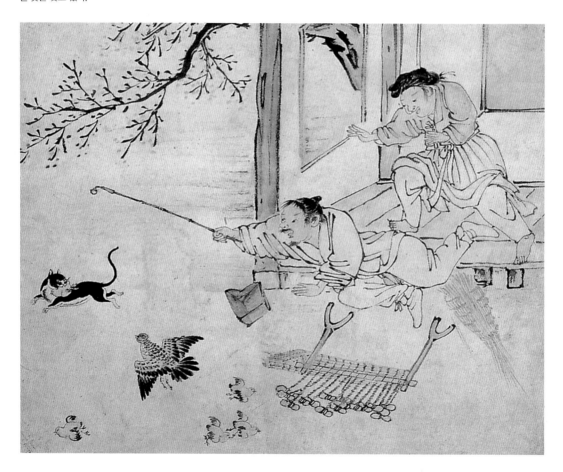

그려낸 「파적도」는 김득신의 대표작입니다. 그는 드라마틱한 상황을 박진감 넘치는 분위기로 묘사하는 데 탁월한 화가였어요. 김홍도의 풍속화가 배경을 비워 인물만을 강조했다면, 그는 간략한 배경과 함께 소품들을 직극적으로 활용하여 극적인 분위기를 상승시키고 있습니다. 시끌벅적한 상황을 그렸지만 깔끔하고 가는 선의 수려함 탓인지 그림의 분위기가 어수선하지 않고 오히려 부드러운 미감이 흐릅니다.

김홍도와 김득신, 대장간을 그리다 ▼

김득신의 또다른 그림을 감상해볼까요?

조선에서 대장장이는 천대받던 직업 중 하나였습니다. 신분에 의한 위계질서가 엄격했던 조선에서 대장간의 모습을 그리는 건 쉽지 않은 결정이었을 것입니다. 김득신의 「대장간」은 서민들의 사는 즐거움과 일하는 아름다움을 깊이 있게 표현한 좋은 작품입니다.

풀무질을 하고 있는 소년의 표정을 보세요. 해맑은 얼굴에 미소가 어려 있을 뿐만 아니라 여유까지 엿보입니다. 그러고 보니 웃통을 벗어 제치고 메를 휘둘러 치는 젊은 사람과 연륜이 쌓인 듯한 중년의 일꾼, 그리고 이 세 사람을 호기심 어린 눈빛으로 지켜보는 소년에 이르기까지 모두가 힘든 대장간 일을 밝은 표정으로 신명나게 하고 있네요. 농기구 주문이 많이 들어왔나봅니다. 신바람 나게 일을 하는 모습이 보는 사람도 기분이 좋아지게 하는 그림이네요.

김득신의 「대장간」은 김홍도가 그린 「대장간」과 매우 닮았습니다. 그래서 이 그림이 단원의 작품에서 영향을 받았다는 것을 쉽게 알

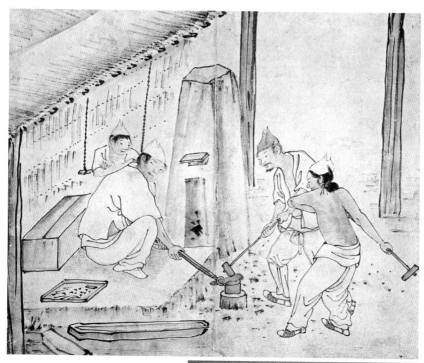

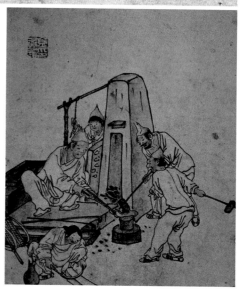

김득신, 「대장간」, 종이에 담채, 22.8×27.2cm,
간송미술관 (위)
김홍도, 「대장간」, 종이에 담채, 27×22.7cm,
국립중앙박물관 (오른쪽)

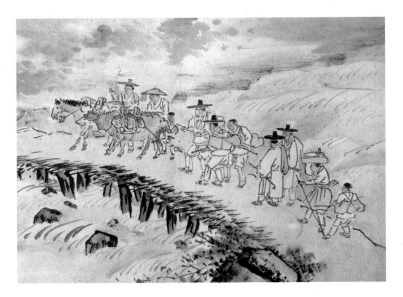

김득신, 「귀시도」, 종이에 수묵담채, 27.5×33.5cm, 18~19세기, 개인 소장
해질녘 시장에서 돌아가는 모습을 그린 작품으로 탁월한 화면 구성이 돋보인다.

수 있지요. 쌍둥이처럼 비슷한 두 작품의 차이점은 김홍도의 「대장간」에는 배경이 생략되었으나, 김득신의 「대장간」에는 배경이 그려져 있다는 점입니다. 그리고 등장인물의 수도 조금 다릅니다. 김홍도의 그림에 한 명이 더 그려져 있어요. 김득신은 가늘고 부드러운 선을 세심하게 사용한 반면, 김홍도는 거침없이 그려 선 굵기가 일정하지 않게 표현되었어요.

김득신은 김홍도보다 나이가 어렸으나 어릴 적부터 가까운 사이이기도 했고, 당시 김홍도가 화단에서 파란을 일으키기도 해서 그의 영향이 은연중에 김득신에게 전해진 것은 당연한 결과일 것입니다.

여인의 아름다움을 알아보다 ▼

아름다운 여인이 그림 속에 살고 있습니다. 우리나라 미인도 가운

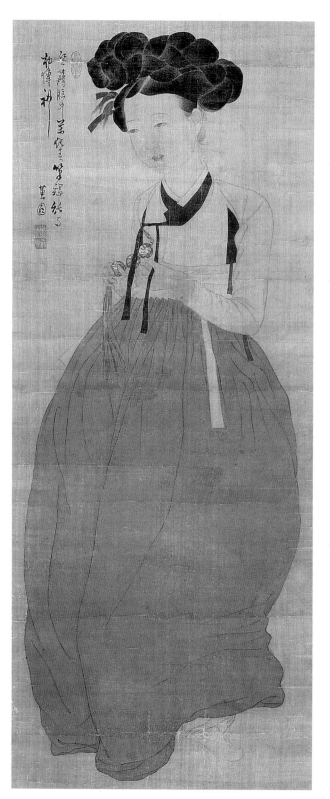

신윤복, 「미인도」, 비단에 담채, 114×45.2cm,
18세기, 간송미술관

데 최고로 꼽히는 신윤복申潤福, 1758년경~1820년경. 호: 혜원(蕙園)의 「미인도」속 여인은 오늘날의 눈으로 보아도 어여쁩니다. 그림 속 여인은 손을 대면 부서질 듯이 여리고 고운 모습을 가지고 있어요. 초승달 같은 눈썹과 촉촉한 눈매가 꿈을 꾸듯 나긋하고 반듯한 이마, 작지만 오 똑한 코, 앵두같이 빨간 입술에 나타난 청초한 아름다움은 살짝 숙 인 얼굴 때문에 더 강조되어 보입니다.

세월이 흘러서 빛깔이 조금 흐릿해졌지만 여전히 아름다워 보이는 노랑 저고리와 쪽빛 치마는 살짝 붉게 물든 얼굴의 맑은 피부색과 환상적인 조화를 이룹니다. 전체적으로 엷은 담채를 사용했으나 파 란색 노리개, 빨간 속고름, 머리에 장식한 자주색 댕기에 나타나는 산뜻한 색으로 포인트를 주어 지루함을 날려버렸네요. 왼쪽 치마 앞 으로 늘어뜨린 흰 치마끈과 머리에 틀어올린 *가체는 당시 크게 유 행하던 것들입니다. 오늘날 잡지에서나 볼 수 있는 유행의 최첨단을 걷는 여성을 그림에 담아낸 셈이지요.

우리 조상의 멋이 그대로 느껴지는 여인의 의상도 주목할 만합니 다. 소매가 좁고 길이가 짧은 *삼회장저고리에 속옷을 여러 겹 껴입 어 배추처럼 부풀린 치마가 눈에 들어오지요? 화가는 의도적으로 상 체를 작게 하고 하체를 부풀려 청순가련한 여인의 아름다움을 부각 시키고 있습니다. 게다가 동백기름을 바르고 참빗으로 곱게 빗은 머 리카락의 정갈한 모양과 나무랄 데 없는 다소곳한 자세가 합해져서 멋스러움은 배가 되었습니다.

아마도 신윤복은 「미인도」에 그려진 여인을 짝사랑하고 있었나봅 니다. 그림에 쓰여 있는 화제에 애틋한 그리움이 묻어나네요.

가슴속에 서리고 서린 봄볕 같은 정
붓끝으로 어떻게 마음까지 나타낼까

盤簿胸中萬花春
筆端能與物傳神

「단오풍정」은 신윤복의 또다른 걸작으로 손꼽히는 작품입니다. 여러분도 아시다시피 단오날은 모내기를 끝내고 난 후의 피로도 풀고 풍년도 기원하는 명절입니다. 조선시대의 단오날은 평소에 외출을 마음 놓고 할 수 없었던 여자들도 바깥세상을 구경할 수 있는 특별한 날이었습니다. 음력 5월 5일이니 무더위가 막 시작되기 전이라 남자들은 씨름과 활쏘기를 하며 단오를 즐겼고 여자들은 창포물에 머리를 감고 그네를 타는 풍습이 있었지요.

이러한 여자들의 단오 풍습을 묘사한 그림이 「단오풍정」입니다. 나무가 울창한 계곡에서 여인들이 초여름의 시원한 바람을 맞으며 한가롭게 단오를 즐기고 있네요. 여인들은 두 편으로 나뉘어 있는데, 한쪽은 큰 나무 옆에서 가체를 매만지고, 다른 한쪽은 시냇가에서 머리를 감고 있습니다. 그런데 이들이 수수한 일반 가정의 여인 같지는 않습니다. 너무 화사하고 고와 보이지 않나요? 어찌됐건 모두들 모처럼의 외출인지라 나무 그늘과 개울가에서 느긋하게 단장을 하며 수다를 떠는 중입니다.

나무 그늘 아래를 먼저 볼까요. 마침 점심인지 새참인지 보퉁이를 머리에 인 아낙이 들어섰고, 꽃단장을 모두 끝낸 아리따운 다홍치마의 여인이 그네를 차지했네요. 왼편의 개울가에서는 때 이른 더위에

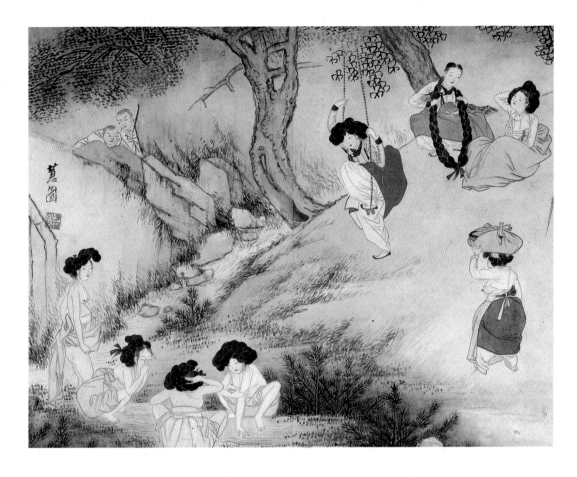

신윤복, 「단오풍정」, 종이에 담채, 28.2
×35.3cm, 간송미술관

여인들이 상의까지 벗어던지고 시원하게 몸을 씻거나 머리를 감으
며 더위를 쫓는 중입니다. 저런! 그런데 이들을 훔쳐보는 눈들이 있
군요. 앳돼 보이는 동자승들은 이런 광경이 더 없이 즐거운가 봅니
다. 바위틈에 낮게 숨어서 여인들이 목욕하는 모습을 훔쳐보고 있습
니다. 키득거리는 동자승들의 웃음이 보이나요? 웃느라 눈도 반달이
되었네요. 이렇듯 신윤복의 그림에는 미소가 절로 번지는 유머가 담
겨 있어 즐겁습니다.

신윤복, 「뱃놀이」, 종이에 담채, 28.2×35.3cm, 간송미술관 (위)
신윤복, 「술집」, 종이에 담채, 28.2×35.3cm, 간송미술관 (아래)

신윤복은 같은 시대의 풍속화가 김홍도와는 다른 풍속화를 그렸습니다. 그의 주인공들은 생업에 종사하는 서민들이기보다는 인생의 즐거움을 찾는 한량이나 기녀, 양반 들이 대부분이었답니다. 특히 그는 다른 화가들이 잘 그리지 않는 기녀의 모습과 남녀 간의 애정을 섬세하고 세련되게 묘사하는 것에 보다 많은 관심을 기울였어요. 산수를 배경으로 주인공들을 배치하고 유려한 선과 산뜻한 채색을 사용해 화사하게 표현했습니다. 그러나 유교적 규범이 엄했던 때에 여성의 몸이나 남녀 간의 애정을 적나라하게 표현했던 것은 당시로서는 굉장히 파격적이고 충격적이어서 이 그림에 대한 평가는 얼음처럼 차가웠습니다.

화원이 향락적이고 퇴폐적인 그림을 그린다는 이유로 그는 도화서에서 쫓겨났고, 평생을 일정한 거처 없이 떠돌아 다녔습니다. 그래서일까요? 신윤복의 떠들썩한 명성에 비해 전해지는 기록은 거의 없습니다.

신윤복은 양반들이 기생과 어울리며 벌이는 무분별한 사치와 방탕을 해학적으로 표현했고, 그것을 도시적인 감각과 세련미가 넘치는 그림으로 표현할 줄 알았던 시대의 아웃사이더였습니다.

풍속화의 3대가로 불리는 김홍도 · 김득신 · 신윤복은 같은 시대를 살았던 화가들입니다. 이들은 서민의 일상생활과 놀이문화, 연애풍속 등을 주제로 하는 풍속화를 미술의 한 분야로 당당히 발전시켰습니다. 이들 덕분에 천한 그림으로 여겨졌던 풍속화는 조선시대의 대표적인 그림으로 인정받게 되었지요. 서민들의 문화도 양반들의 귀족문화 못지않게 가치 있다는 것을 그림으로 증명한 셈입니다.

정조대왕의 화성 행차도 ▼

조선시대의 *궁중 기록화는 궁궐에서 있었던 여러 가지 행사를 그림으로 옮겨놓은 것입니다. 왕이나 왕세자가 참여한 국가와 왕실의 전례 의식이나 큰 잔치 등을 자세히 기록한 그림이지요. 궁중 기록화는 전통적 성향이 매우 강하고, 행사 내용의 정확한 전달이라는 목적이 뚜렷한 그림입니다. 궁중 기록화에서 일반 회화의 자유스러움과

tip :)궁중 기록화

크게 의궤도와 궁중 행사도로 나눌 수 있다. 궁중 행사도는 실제 거행된 궁중 의식이나 행사의 광경을 그린 그림으로 행사가 끝나면 신하들에게 기념품으로 나누어주기도 했던 병풍이나 화첩을 말한다.

① 1759년 윤2월 13일 ② 1759년 윤2월 14일 ③ 1759년 윤2월 11일 ④ 1795년 윤2월 11일

「화성능행도병」 8폭 병풍, 비단에 채색, 18세기 말

아름다움을 찾기란 매우 어려운 일이지요. 그러나 화려한 색을 많이
사용하여 장식성을 강조하고 구도와 형태가 뛰어난 몇몇의 기록화들
은 일반 회화 못지않은 높은 작품성과 예술성을 가지고 있습니다.

예술성이 돋보이는 대표적인 기록화로는 정조 시대의 「화성능행도
병」이 있습니다. 정확한 그림 명칭은 「화성능행도 팔첩 병」이지요.

1795년 이른 봄, 정조는 그의 아버지인 사도세자의 묘소인 현륭원
이 있는 화성으로 갑니다. 참배를 한 후 그곳에서 어머니 혜경궁 홍

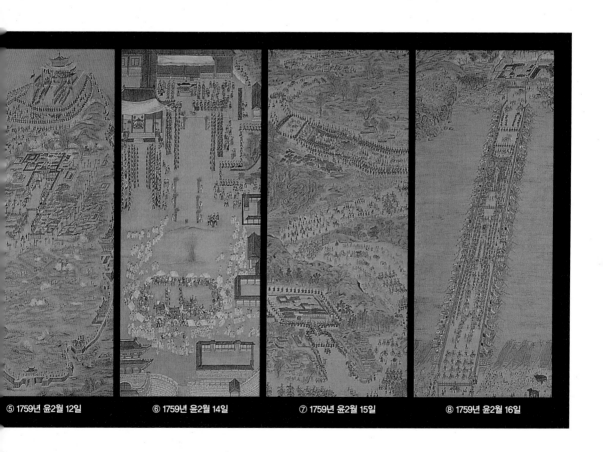

⑤ 1759년 윤2월 12일　　⑥ 1759년 윤2월 14일　　⑦ 1759년 윤2월 15일　　⑧ 1759년 윤2월 16일

씨의 회갑 잔치를 열었고, 이를 기념하기 위해 8폭 병풍 그림으로 남
기라고 명했습니다. 정조는 이 행사를 처음부터 끝까지 정성 들여
준비했는데 자신이 아끼던 화원인 김홍도에게 화성 행차를 기록하
는 *의궤도의 총책임을 맡겼습니다.

「화성능행도병」은 화성 행차에서 가장 중요한 장면을 추려 뽑아
8폭으로 제작되었어요. 그중에서도 가장 중요한 그림으로 손꼽히는
「환어행렬도」는 정조와 어머니 혜경궁 홍씨가 화성을 떠나 궁궐로
돌아가는 길의 중간 지점이었던 시흥의 행궁에 도착하는 장면을 그
린 것입니다. 이것은 6,200여 명에 달하는 인원과 1,400여 필의 말
이 동원된 엄청난 규모의 화려한 행렬이었어요. 왕의 행렬은 'Z'자
형태로 되어 있는데 호위 병사들이 유독 윗부분에 오밀조밀하게 모
여 있습니다. 이곳의 가마 주인이 정조의 어머니인 혜경궁 홍씨이기
때문이지요. 궁녀들이 푸른빛이 도는 천으로 가마를 둘러싸고 걷고
있는 것도 보이지요? 아마도 귀한 분을 일반인에게 노출하지 않으려
는 의도이겠지요. 그리고 때가 음력 2월이었으니 이른 봄의 찬바람
을 막아보려는 뜻도 있었을 것입니다.

「화성능행도병」과 같은 기록도는 행사 전체를 단번에 파악할 수
있게 그려야 합니다. 여러분도 산의 정상에 섰을 때 산 아래의 광경
이 한 눈에 들어오는 것을 경험해보셨죠? 옛 화가들도 이런 효과를
내기 위해 높고 먼 곳에서 새가 내려다보는 듯한 기법인 부감법을
사용했어요. 그 당시에는 비행기도 없고 자동차도 없었으니 길고 긴
행렬을 그리기 위해 화원들은 동분서주했을 것입니다. 여러 명이 짝
을 지어 높은 산에 올라가 행렬을 스케치하기도 하고 이곳저곳에 흩
어져 따라다니며 밑그림을 그려두었을 거예요. 나중에 밑그림을 모

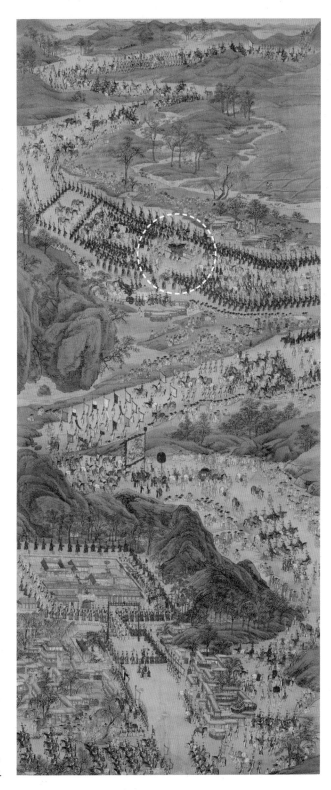

「환어행렬도」8폭 병풍 중 7폭의 부분도
원 안이 혜경궁 홍씨가 있는 부분이다.

아 한 점의 그림으로 완성했을 것이고요. 그러니 「화성능행도병」에 참여한 화원의 규모는 상당했겠지요?

　무엇보다 「화성능행도병」이 중요하게 평가받는 이유는, 왕의 행렬을 양쪽 길가에서 구경하는 백성들의 다양한 생활 모습이 담겨 있기 때문입니다. 조선 후기 백성들의 가옥, 의상 등이 나타나 있어서 회화사뿐만 아니라 역사적으로도 주목받는 기록화입니다.

「화성능행도병」의 여덟 장면 ⌄

「화성능행도」 8폭 병풍 그림은 정조의 화성 행차에서 중요한 여덟 장면을 그린 기록도입니다.
1·2·3·4·6폭의 제일 위쪽에 하얀 휘장이 크게 쳐진 곳이 정조와 어머니 혜경궁 홍씨의 자리가 있는 어좌인데 자리가 비어 있습니다. 이것은 어진이라는 왕의 초상화 외에 임금이나 왕실 가족들을 그림에 그리지 않던 전통 때문입니다.
현재 「화성능행도병」은 국립중앙박물관을 비롯해 국립고궁박물관, 호암미술관에 같은 그림이 여러 점 소장되어 있고, 이외에도 낱폭으로 전하는 그림도 있습니다.
이렇게 이 그림이 많이 전하는 이유는 무엇일까요? 의궤는 본래 손으로 직접 쓰고 그림을 그리는 궁중 기록서입니다. 그런데 정조 때에 편찬된 의궤는 활자로 제작되었다고 해요. 활자로는 여러 점을 쉽게 만들 수 있으니 잔치에 참여한 신하들에게 하사해서 궁중의 행사를 널리 알리려고 했다는군요. 「화성능행도병」은 활자본에 포함된 목판 그림을 바탕으로 나중에 제작된 것입니다. 소장하고 싶은 사람이 많았던 탓인지 오늘날까지도 그림이 많이 남아 있습니다. 각 그림의 내용을 살펴 볼까요?

제1폭 「봉수당진찬도(奉壽堂進饌圖)」 혜경궁을 위한 회갑 잔치 광경
제2폭 「낙남헌양로연도(洛南軒養老宴圖)」 70세 이상 노인들에게 잔치를 베푸는 모습
제3폭 「화성성묘전배도(華城聖廟展拜圖)」 화성의 사도 세자묘에 참배하는 모습
제4폭 「낙남헌방방도(洛南軒放榜圖)」 과거를 보고 난후 합격자를 발표하는 광경
제5폭 「서장대야조도(西將臺夜操圖)」 화성 성곽에서 군사를 조련하는 모습
제6폭 「득중정어사도(得中亭御射圖)」 정조와 신하들이 활쏘기를 겨루는 모습
제7폭 「환어행렬도(還御行列圖)」 시흥의 행궁에 도착하는 장면
제8폭 「한강주교환어도(漢江舟橋還御圖)」 배다리로 한강을 건너는 모습

이웃나라의 미인도는 어땠을까? ▽

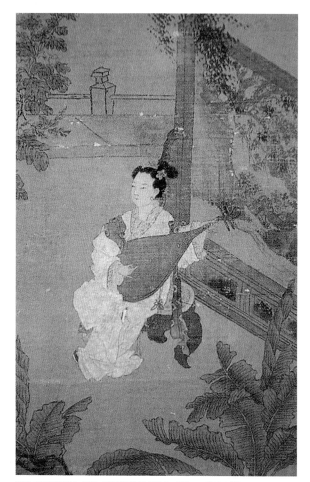

당인, 「도곡증사도」 부분, 비단에 채색, 168.8×102cm, 약 1515년, 대북고궁박물관

중국에서 미인도는 인물화의 한 분야로 인식되어서 *'사녀도'라는 이름이 따로 있었습니다. *고개지의 「여사잠도」 등에 나타나는 고전을 주제로 한 미인도를 비롯하여 16세기 구영의 「한궁춘묘」에 나타나는 궁궐의 여인들 그림과 19세기 말 활동한 관념자의 「채화미인도」 등 다양한 미인도가 존재합니다.

중국의 미인도는 선명하고 짙은 채색과 세밀한 선으로 정교하게 그려진 것이 특징입니다. 그래서 여인들이 입은 갖가지 색의 의상과 머리 장식, 배경이 화려하게 묘사되어 있습니다.

tip

:) **사녀도**(士女圖)

왕비와 궁녀, 귀부인 등을 한 명 또는 여러 명 그린 인물화. 고개지의 「여사잠도(女史箴圖)」를 사녀도의 효시로 볼 수 있다.

:) **고개지**

중국 동진의 문인화가로 인물화를 잘 그렸고 시인으로도 크게 이름을 날렸다. 현재 작품이 두 점 전해지는데 모두 고개지의 진짜 작품이 아닌, 후대인이 똑같이 모사한 것으로 알려져 있다. 궁중 여인들이 지켜야 하는 행실들에 대해 훈계한 그림인 「여사잠도」와 위나라의 시인 조자건이 쓴 도교시를 그림으로 그린 「낙신부도(洛神賦圖)」가 그것이다.

일본의 풍속화인 *우키요에를 보면 평면적이고 장식적이며
정형화된 미인도가 많이 제작되었다는 것을 알 수 있습니
다. 우키요에는 인물을 간결하게 표현하는 것이 특징이라서
그림을 보고 있으면 만화 속 인물을 보고 있는 것처럼 느껴
집니다. 우키요에 미인화의 대표적인 작가인 기타가와 우타
마로의 「상념에 빠진 사랑」에서도 당시 미인인 배우의 얼굴
을 평면적이고 최대한 간결하게 그려냈어요. 이와는 대조적
으로 의상은 화려하게 표현했는데, 이것은 일본 미인도의
특징이랍니다.

우리나라의 미인도는 삼국시대부터 있었던 것으로 추정되
지만, 본격적인 미인도가 등장한 것은 조선 중기 이후부터
입니다. 유교가 성행했던 조선에서는 여인을 그리는 것 자
체가 금기시됐으므로 조선의 미인도는 손에 꼽을 만큼 그
수가 적습니다.
몇 안되는 미인도는 대부분 갸름한 얼굴, 다소곳한 눈빛, 앵
두 같은 입술 등 정형화된 모습으로 표현했지요. 그러나 다
른 나라의 미인도보다 우리의 미인도가 좀더 특별한 이유는
일본이나 중국처럼 화려한 장식이나 배경 없이 단아한 얼굴
모습만으로 충분히 여성의 아름다움을 드러내기 때문일 것
입니다.

**기타가와 우타마로, 「상념에 빠진 사랑」, 1793~94년,
기메동양미술관, 파리**

tip ·

:) 우키요에(浮世繪)

우키요에는 에도 시대에 탄생한 풍속화로 일본을 대표하는
미술이다. 대개 다색 판화이며 일상적인 풍속을 묘사하는 독
립적인 예술의 형태로 일본 회화의 특징이 잘 나타나 있다.
주로 기녀 · 배우 · 풍경 등이 많이 그려졌다.

제 4 장
조선 말기

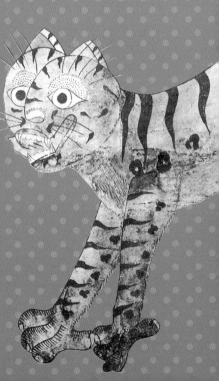

문인화풍의 부활과
신선한 화풍의 등장

제25대 왕인 철종과 그 뒤를 이은 고종, 순종이 통치하던 조선 말기는 나라 안팎이 혼란스러웠던 시기였습니다. 개항이라는 중대한 문제를 놓고 서양의 여러 나라와 충돌을 빚었던 때이지요. 혼란을 틈타 국내에서는 권력 싸움이 벌어졌고, 서양 문물의 유입과 기독교의 전래 등으로 사회가 어지러웠지요. 이러한 시대적 상황은 회화에도 영향을 끼쳐 진경산수화나 풍경화처럼 개성이 돋보였던 조선 후기 회화와는 다른 방향으로 흐르게 됩니다.

조선 말기의 첫번째 특징은 문인화가 김정희를 중심으로 확실한 기반을 다지게 되었다는 것입니다. 대학자이자 서화가인 김정희는 그를 추종한 조희룡·허련·전기 등의 화가들에게 깊은 영향을 끼쳤을 뿐 아니라 문인화의 한 종류인 난 그림을 유행시킨 장본인이기도 합니다. 때문에 흥선대원군을 비롯한 많은 선비들이 난을 즐겨 그리게 되었지요. 그러나 문인화의 발전은 진경산수와 풍속화의 쇠퇴를 가져왔습니다. 정신의 표현을 중요하게 여겼던 문인화와 실제 모습을 그리는 진경산수화나 풍속화는 그 경향이 사뭇 다르기 때문입니다.

두번째는 이색적이고 참신한 화풍이 등장했다는 것입니다. 남종화의 수묵 채색화가 변화하여 세련되고 현대적인 느낌을 주는 화풍이 새롭게 형성된 것이지요. 대표작으로는 홍세섭의 「유압도」와 김수철의 「화훼도」 등이 있는데, 서양화의 수채화를 연상시키는 산뜻한 색채와 파격적인 구도가 조선 말기 미술에 신선한 활력을 주었습니다. 그 밖에 조선 후기에 들어온 서양화법이 널리 알려져 일반적으로 사용되었고, 서민들이 쉽게 접할 수 있었던 그림인 민화도 더욱 성행했지요.

무엇보다도 조선 말기 미술에 중요한 사건은 장승업의 등장입니다. 침체된 조선 미술계에 한 줄기 빛처럼 나타난 장승업은 뛰어난 기량으로 다양한 주제를

능수능란하게 다루었던 천재 화가였지요. 그는 후진들에게도 강한 인상을 남겼는데, 특히 바로 다음 세대의 화가였던 안중식과 조석진에게 크게 영향을 끼치게 됩니다. 이들은 조선 말기의 회화 전통을 근대 화단으로 계승 시키는 데 중요한 역할을 하는 한국 근대기의 대표 화가로 성장합니다.

추사 김정희와 그의 제자들

prologue | blog | review

📖 recent comment ∨

– 정신을 담을 수 있는 그림을 그리는 것이
 문인화의 특징!

남종문인화의 부활 🔽

독특한 글씨체인 추사체로 잘 알려진 김정희金正喜, 1786~1856, 호: 추사(秋史), 완당(阮堂)는 조선 말기의 유학자입니다. 자신만의 개성적인 서체인 추사체를 완성했을 뿐 아니라 조선 말기 문인화의 유행을 이끈 장본 인으로 수많은 제자들이 따랐던 시대의 스승이었어요. 그는 선비들 의 기본 수양 항목인 시와 글씨, 그림을 똑같이 중요하게 여겼습니 다. 그림에 있어서는 기법보다 정신을 중시하는 문인화풍의 그림을 우선으로 생각했지요. 특히 난을 그리는 것은 *예서체로 글씨를 쓰 는 것과 같다고 보고, 난을 그릴 때는 반드시 문자향文字香과 서권기書 卷氣가 필요하다고 했습니다. '문자향'이란 1만 권의 책을 읽은 후 가 슴에서 풍기는 향기이며 '서권기'는 학문과 독서를 통해 얻은 기운을 뜻합니다.

즉, 김정희는 난을 그리기 전에 먼저 글씨를 충분히 연습하여 습득 하고, 책을 많이 읽어서 풍부한 학식과 고매한 인격을 쌓아야 한다 고 충고한 것이지요. 이런 김정희의 예술관은 그의 제자들은 물론 조선 말기 문인화풍 화가들에게 큰 영향을 미치게 됩니다.

영조의 딸 화순 옹주와 증조부 김한신의 결혼으로 왕실과 사돈이 된 김정희의 집안은 대단한 명문가였어요. 이런 집안에서 태어난 김정희는 어려서는 유명한 실학자인 박제가에게 가르침을 받았고, 스물네 살 때는 판서였던 아버지를 따라 청나라에 다녀오는 등 남부러울 것 없는 젊은 시절을 보냅니다. 명문가의 자제로 뛰어난 학문과 배경을 가지고 있었던 그는 벼슬에서도 순조롭게 승진을 거듭하며 큰 어려움을 겪지 않았지요. 그러나 당시는 당파 싸움이 치열하던 시기였어요. 김정희도 곧 어지러운 정치 소용돌이에 휩쓸리게 됩니다.

김정희가 쉰다섯 살이 되던 1840년, 그는 당파 싸움의 여파로 제주도로 유배를 떠나게 되었습니다. 9년 간의 긴 유배 생활은 고통스러웠지만 그의 예술세계를 더욱 깊게 하는 계기를 마련해주었어요. 고달픈 유배 생활 중에 추사체가 완성되었으며, 그의 대표작인 「세한도歲寒圖」가 그려지는 등 예술적으로 큰 성과가 있었던 기간이었습니다.

「세한도」는 김정희가 제주도에서 유배 생활을 할 때 제자 이상적에게 그려준 것이에요. 역관譯官이었던 이상적이 중국에서 구한 귀한 책을 스승에게 보내주자, 김정희가 답장과 함께 그려 보낸 그림이지요. 그림에 쓰인 글귀는 『논어』의 한 구절을 인용한 것입니다. "날씨가 추워진 이후에야 소나무와 잣나무가 늘 푸르다는 것을 알 수 있다"고 쓰여 있어요. 이것은 사

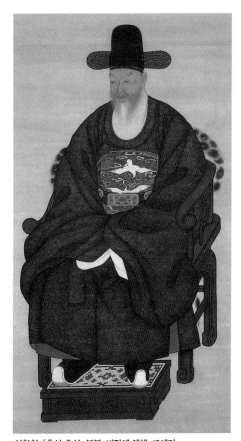

이한철, 「추사 초상」 부분, 비단에 채색, 19세기

이 초상화는 김정희의 친구였던 권돈인이 주문하여 그린 그림이다. 그림을 그린 이한철은 김정희의 제자로 초상화와 진경산수화를 잘 그렸는데 문인화를 선호했던 김정희는 그의 작품을 긍정적으로 평가하지는 않았다고 한다.

김정희, 「세한도」, 종이에 수묵,
23.7×108.2cm, 1844년, 개인 소장

람들 사이의 관계도 어려움을 겪어보아야 그 속내를 알 수 있다는 뜻이지요. 자신이 어려울 때 잊지 않고 찾아준 제자의 마음 씀씀이에 고마움을 표현한 것입니다.

이상적은 이 그림을 전해 받고 감격에 겨워 엎드린 채로 밤새 눈물을 흘렸다고 합니다. 그리고 그는 자신이 받은 감동을 다른 사람에게도 나눠주기로 결심했습니다. 그리하여 그해 가을 청나라에 가게 되었을 때 「세한도」를 청나라의 유명한 학자 열여섯 명에게 보여주고 감상과 평을 적은 글을 받아서 돌아옵니다. 여러 사람이 써준 글 덕분에 「세한도」는 총 길이가 10미터가 넘는 긴 작품이 되었고 문화재로서의 가치가 인정되어 국보 제180호로 지정되었지요.

'추운 시절의 그림'이라는 제목처럼 「세한도」의 형태와 구도는 단순합니다. 화폭에는 테두리만 그린 집 한 채가 놓여 있고 그 주위로

늙은 소나무 한 그루와 잎 푸른 잣나무 세 그루가 덩그러니 그려져 있습니다. 나무 밑의 언덕은 뚜렷한 형태도 없이 흐린 먹으로 휘휘 그어놓은 것이 전부네요.

물기 없는 붓으로 까칠하게 그린 그림은 냉랭하고 차가운 기운이 가득해서 찬바람이라도 지나갈 듯한 분위기입니다. 그러나 찬 기운 속에서 장대처럼 버티고 서 있는 소나무와 잣나무는 왠지 더욱 강하고 완고해 보이는군요. 형식에 얽매이지 않고 붓 가는 대로 그린 그림이지만 소나무와 잣나무에 빗대어 지조를 강조하려는 의도가 숨어 있습니다.

단정하게 써놓은 '세한도'와 *'우선시상^{蕅船是賞}'이라고 쓴 추사체의 담백한 글씨는 보는 이에게 또다른 즐거움을 줍니다. 기름기 없는 담백한 글씨들은 건조하게 그린 그림과 어울리며 기막힌 조화를 이

tip

:) 우선시상

"우선이, 이것을 감상해보시게"라는 뜻으로 '우선'은 이상적의 호이다.

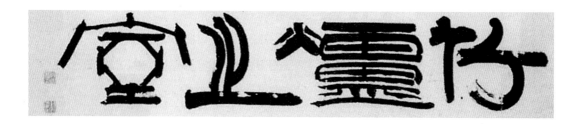

김정희, 「죽로지실(竹爐之室)」, 종이에 먹,
30×133.7cm, 18세기, 리움미술관
'죽로지실'은 친구 황상에게 써준 다
실(茶室)의 이름이다.

룹니다.

어찌 보면 간결하다 못해 단조롭기까지 한 작품이지만 그 속에 학
문의 고고함과 선비의 기백이 우러나오는 것은 어쩔 수 없는지 오랫
동안 맑은 여운이 뇌리에 남습니다. 「세한도」가 많은 사람의 사랑을
받으며 우리나라 문인화를 대표하는 명작으로 평가받는 이유도 이
때문일 테지요.

김정희는 난을 그릴 때의 자세와 정신에 대해 이렇게 말한 적이 있
습니다.

난을 칠 때는 스스로 속이지 말아야 한다.
비치는 잎 하나와 꽃 속의 점 하나도 살펴 거리낌이 없어야 한다.

어느 날 김정희는 불현듯 붓을 들어 난을 그렸습니다. 난초 그리는
것을 멈춘 지 20여 년 만의 일이었지요. 그가 갑자기 다시 난을 그린
것은 달준이라는 시동에게 그림을 주기 위해서였다고 합니다. 그런
데 완성된 그림이 예사롭지 않았나 봅니다. 그는 흥분하여 이것이
바로 "유마維摩의 불이선不二禪이다"라고 자화자찬합니다. 유마는 부처
님의 제자로, 침묵을 통해 깨달음을 얻었다고 하는데, 유마의 높은
선禪의 경지와 자신이 그린 난을 동일시한 것이지요. 이 일화는 그림

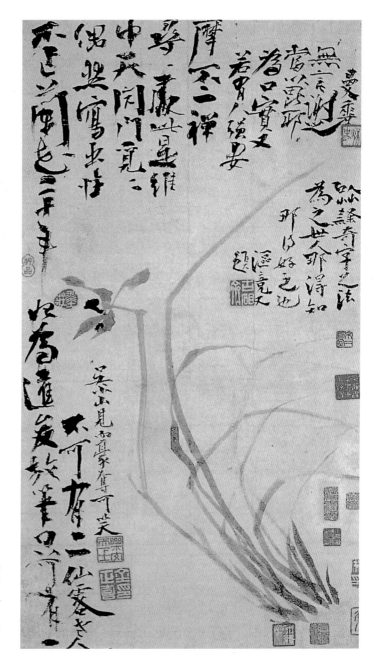

김정희, 「불이선란도」, 종이에 수묵담채,
55×30.6cm, 18세기, 개인 소장
추사체의 글씨가 둘러싸고 있는 난 여기저기
에 도장이 무려 15개나 찍혀 있다. 글씨는 검
고 도장은 붉은색인데, 그림의 주인공인 난보
다 더 눈에 띈다. "이것은 난 그림이 아니다"
라는 뜻의 「부작란도」라는 별칭을 갖게 된 것
은 그래서이다.

에 대한 그의 만족감과 자긍심이 대단했음을 나타냅니다. 이 자부심 넘치는 그림이 조선시대 문인화의 걸작 「불이선란도不二禪蘭圖」입니다. 이 그림은 "난을 그렸으되 난이 아니다"라는 뜻의 「부작란도不作蘭圖」라는 재미있는 이름으로 더 잘 알려져 있습니다.

「불이선란도」의 난은 바스락거리는 들풀 같습니다. 난초 특유의 유려한 곡선미도 부족하고요. 물기 없는 붓으로 대충 그린 것 같은 잎은 쭉 뻗다가 꺾여 까칠해 보이네요. 게다가 난을 그린 그림은 적당한 여백이 생명인데 이 그림에서는 여백을 찾아보기가 어렵습니다. 팍팍한 추사체의 제발題跋로 가득 차 있지요. 이렇게 하나하나 따져보면 단점이 많은 그림인데 왜 명작이라고들 할까요?

그것은 그림에 문인화의 특징인 '정신'을 옮겨 그렸기 때문이에요. 김정희는 선비의 곧은 자세와 맑은 마음가짐을 담아 글씨를 쓰듯이 난을 쳤습니다. 빠르고 거친 붓질로 이뤄진 구부러지고 꺾인 난의 모습은 그림이라기보다는 마치 흘려 쓴 *초서나 *행서를 보는 것 같습니다. 얼핏 보면 난 그림인지 글씨인지 구분이 되지 않는 작품이지요. 김정희가 평소 그림과 글씨를 같은 것이라 생각했던 것을 직접 그림을 통해 보여주고 있는 것입니다.

매화를 사랑한 화가 ▼

중인이었던 조희룡趙熙龍, 1789~1866, 호: 우봉(又峯), 철적(鐵笛)은 누구보다도 매화를 사랑한 사람이었어요. 매화에 대한 그의 특별한 애정은 매화와 관련된 갖가지 일화를 만들었지요. 또한 그가 남긴 시나 글 속에서도 매화 사랑이 얼마나 지극했는지 찾아볼 수 있습니다. 조희룡의

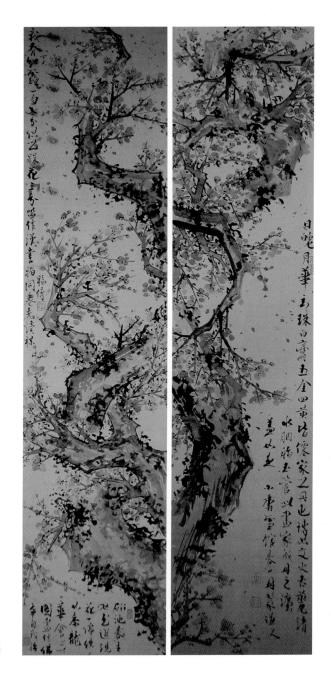

조희룡, 「홍매도대련」, 종이에 수묵,
각 127×30.2cm, 18세기, 개인 소장

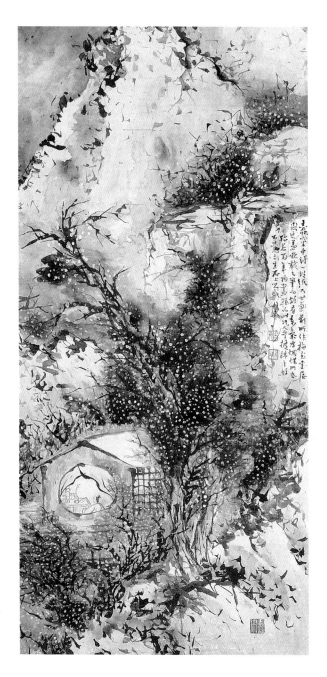

조희룡, 「매화서옥도」, 종이에 수묵,
106×45.5cm, 18세기, 간송미술관

저서인 *『석우망년록石友忘年錄』에 쓰인 글을 한번 볼까요?

나는 매화를 몹시 좋아하여 스스로 매화를 그린 큰 병풍을 방에 둘러놓고, 벼루와 먹 또한 매화가 그려진 것을 쓰고 있다. 그리고 매화 시 백 편을 지을 작정인데 이 시가 다 지어지면 내가 사는 곳의 *편액을 *매화백영루梅花百詠樓라고 할 것이다. 그러나 시가 잘 지어지지 않아 갈증이 생기면 매화차를 마셔 가슴을 적실 것이다.

정자에 '매화백영루'라는 이름을 붙이고 매화를 그린 큰 병풍을 두르고 매화 꽃잎 차를 마시며 매화에 관련된 시를 짓겠다고 했을 정도니, 조희룡의 매화에 대한 애정은 집착이라고 해도 되겠습니다. 이러한 그가 매화 그림을 특히 많이 남긴 것은 당연한 일이지요. 조희룡의 매화 그림 중에서도 「홍매도대련紅梅圖對聯」과 「매화서옥도梅花書屋圖」는 특히 완성도가 뛰어난 작품으로 손꼽힙니다.

붉은 매화가 흐드러지게 피어 있는 「홍매도대련」은 두 폭이 한 쌍으로 이루어진 그림입니다. 하늘을 향해 힘차게 올라가는 용처럼 굳센 힘이 느껴지는 굵은 줄기에 붉은 매화가 만발해 있네요. 가지는 서로 뒤엉켜 몸부림치는 듯하고, 붉은 꽃은 온몸에서 기가 뿜어나는 불꽃 같은 모습입니다. 매화의 꽃잎은 붉은색 물감으로, 꽃받침과 꽃술은 먹으로 점을 찍어 묘사한 화려함에 숨이 막힐 지경이네요.

매화가 피어 있는 풍경화인 「매화서옥도」를 볼까요? 온천지에 매화가 바람에 나부끼며 가득 피어 있습니다. 하얀 눈 같은 매화를 배경으로 고즈넉한 초가가 자리하고 있고 집에 나 있는 둥근 창으로 책이 가득 쌓인 방이 보입니다. 선비와 마주한 책상 위에는 주둥이가

tip

:) 『석우망년록』

조희룡의 자전적 이야기를 담은 책으로 당시 사회 분위기와 중요 인물들, 그리고 조희룡의 개인사가 잘 기록되어 있다. 조희룡은 그 밖에도 조선시대 회화사의 중요한 자료인 『호산외사』를 남겼다.

:) 편액(扁額)

종이·비단·널빤지 등에 그림을 그리거나 글씨를 써서 방 안이나 문 위에 걸어놓는 액자.

:) 매화백영루

매화 시 100편을 읊는 누각이라는 뜻이다.

조희룡, 「국화」 8폭 병풍 중 부분, 종이에 수묵, 18세기
18세기에 이르러 문인화의 정수로 전성기를 누린 사군자는 19세기에 들어서면서 중인들도 즐겨 그리는 그림 주제가 되었다.

좁은 꽃병이 있는데 매화 가지 하나가 함초롬히 꽂혀 있네요. 매화꽃에 파묻힌 것으로도 모자라 방 안에도 매화 가지를 둔 선비는 아마도 조희룡 자신이었을 것입니다.

「매화서옥도」는 춤을 추듯이 자유로운 붓놀림으로 보다 강렬하게 매화를 표현한 작품으로 추상적인 느낌이 드는 감각적인 그림입니다. 이런 파격적인 그림을 조희룡은 누구에게 배웠을까요? 기록에 의하면 한때 그는 김정희에게 글씨와 난 그림을 배웠다고 합니다.

조희룡은 김정희보다 겨우 세 살 어렸지만 김정희를 무척 존경하여 평생 스승으로 모셨다고 합니다. 그렇지만 「매화서옥도」에서는 스승 김정희의 화풍이 전혀 느껴지지 않습니다. 조희룡은 김정희의 영향에서 벗어나 감각적이고 거리낌 없는 표현으로 그만의 독자적인 화풍을 만들어낸 것이지요. 문인화의 대가를 스승으로 존경했으나 그림에서만큼은 자신만의 예술세계를 펼쳤던 것입니다. 개성 있는 매화 그림을 그린 조희룡은 당시 세력을 넓히던 중인 지식인들의 모임인 벽오사碧梧社를 주관하고 이끌던 *여항문인의 수장으로서 전기 · 김수철 · 이한철 등에게 많은 영향을 끼치기도 했습니다.

마음의 풍경을 그리는 화가

전기田琦, 1825~54, 호: 고람(古藍)의 그림을 볼까요? 눈송이 같은 매화가 깨끗하고 순결하게 피어 있는 풍경이 보입니다. 「매화초옥도梅花草屋圖」

전기, 「매화초옥도(매화가 핀 초가집)」, 종이에 수묵담채, 29.4×33.2cm, 국립중앙박물관

속의 계절은 이른 봄이네요. 둥근 모양의 낮은 산에서는 미처 녹지 않은 눈이 보이고 그 사이로 초록빛 새싹이 삐죽삐죽 돋아나고 있습니다. 앙상한 가지 위에 눈처럼 내려앉은 꽃에서는 매화 향기가 나는 듯 아늑하고 황홀한 분위기가 뿜어나옵니다. 매화나무 사이로 소박한 초가집이 보이지요? 시끄러운 세상을 등지고 매화에 묻혀 사는 선비가 향기에 취한 듯 이마를 높이 들고 고요하고 쓸쓸하게 앉아 있습니다.

　하늘은 때늦은 눈이라도 퍼부을 듯 뿌옇고, 산에는 회색 기운이 가득하네요. 매화만 빼면 전체적으로 침침한 분위기인데, 초옥 지붕의 따뜻한 분홍색과 거문고를 메고 다리를 건너는 선비의 붉은 옷, 초가 안 선비가 입은 옷의 산뜻한 녹색이 그림을 참신하고 발랄하게 만들었습니다.

　그림의 오른쪽 아래를 보세요. '역매인형초옥적중亦梅仁兄草屋笛中'이라는 제발이 쓰여 있습니다. '역매'란 전기의 친구인 오경석의 호인데, 한자를 모두 풀어 읽어보면 '역매가 초가집 안에서 피리를 불고 있다'는 뜻입니다. 어떠세요? 거문고를 둘러맨 붉은 옷의 선비는 전기이고 녹색 옷을 입은 방 안의 선비는 오경석임이 분명해 보이지요? 「매화초옥도」는 매화 향기에 취한 전기가 산속에 은거하는 친구 오경석을 찾아가는 모습을 그린 그림이랍니다.

　「계산포무도溪山苞茂圖」는 전기가 스물다섯 살 때 그린 그림입니다. 물기 없는 거친 붓으로 그린 풍경은 참으로 황량하여 쓸쓸함이 묻어납니다. 쌉쌀한 바람 냄새도 나는 것 같습니다. 싸리 빗자루로 쓱쓱 쓸어놓은 것처럼 그린 그림은 적막하고 쓸쓸한 풍경을 제대로 표현하고 있네요. 꾸밈이라고는 눈곱만큼도 없어 보이지요. 닳아서 짧아

전기, 「계산포무도(시냇물과 산에 풀이 우거진 풍경)」, 종이에 수묵, 24.5×41.5cm, 1849년, 국립중앙박물관

진 몽당붓으로 초가집과 나무, 낮은 산, 대나무 등을 스치듯 느낌 가는 대로 그어놓은 것이 전부입니다. 뚜렷한 형태 없이 재빠르게 그려낸 그림이지만 화면 가운데 우뚝 서 있는 나무의 무수한 잎에서 삶에 대한 화가의 의지가 배어납니다. 차갑고 바람 가득한 세상에서 고독하고 힘들더라도 흔들리지 않겠다는 단호함이지요.

어쩌면 전기는 적막한 「계산포무도」를 통해 자신의 운명을 미리 예고했는지도 모르겠습니다. 어려서부터 허약했던 그는 자신의 앓는 소리에 건넌방에 있는 어머니가 걱정하실까봐 입술을 깨물며 밤을 보냈다고 합니다. 이렇듯 섬세하고 맑은 영혼을 가진 전기는 자신의 그림에서 보였던 외롭고 쓸쓸한 기운처럼 서른이라는 이른 나

이에 죽고 맙니다.

　전기는 약방을 경영하던 중인 출신 화가였어요. 김정희의 제자이기도 했는데, 스승 김정희는 전기의 문기文氣 어린 그림과 글씨를 매우 아꼈다고 합니다. 그리고 김정희 못지않게 전기를 아꼈던 조희룡은 "그의 그림 속 사람이 되고 싶다"고 말했을 정도로 전기와 깊은 우정을 나누었지요.

　전기와는 36년이라는 나이 차이가 있었음에도 불구하고 뜻과 길이 같아 벗이 된 조희룡은 그의 죽음에 대한 애통함을 다음과 같은 시로 표현했습니다.

　그대가 저세상으로 가버리니
　이승에 남은 나는 외롭기만 하네.
　흙이 아무리 무정하다고 하나
　어찌하여 그대의 열 손가락을 썩혀 없앤단 말인가!

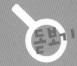

여러 가지 서체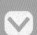

전서 예서

한자는 사물의 모양을 본뜬 상형문자에서 출발했습니다. 처음엔 쓰기도 어렵고 분별하기도 어려웠으나 시간이 흐를수록 아름다우면서도 읽고 쓰기 편한 글씨체로 변화했지요. 오늘날 사용하는 대표적 글씨체는 전서 · 예서 · 해서 · 행서 · 초서 등으로 예술적인 감각과 실용성이 내재되어 있습니다.

전서(篆書)

갑골문이 발전한 글씨로 진나라의 이사가 만들었다고 전해집니다. 오늘날에도 도장에 글씨를 새길 때 많이 사용합니다.

예서(隸書)

붓 사용이 일반화되면서 전서의 복잡한 모양을 간단하고 편리하게 만든 글씨체입니다.

해서(楷書)

아마도 오늘날 제일 많이 사용되는 글씨체일 것입니다. 여러 글씨 중에서 가장 보기 편하고 쓰기 쉽나는 징점이 있습니다.

해서 행서

행서(行書)

해서를 조금 흘려 쓴 듯한 모양의 글씨체입니다. 자유롭고 비전형적이기 때문에 예술적으로 많이 활용됩니다.

초서(草書)

빠르게 쓰기 위해 줄여 쓰거나 휘갈겨 쓴 글씨체를 말합니다. 자유롭고 아름다운 모양을 갖고 있어 예술작품에 많이 활용되나, 너무 흘려 써서 알아보기 어려운 단점이 있습니다.

초서

김정희가 가장 사랑했던 제자, 허련

허련은 김정희의 제자로 스승과 함께 남종화풍을 널리 알린 조선 후기의 화가입니다. 김정희는 "허련 그림이 내 것보다 낫다"고 말할 정도로 제자 중에서 허련을 가장 아꼈다고 합니다. 허련도 스승 김정희가 제주도로 유배 갔을 때, 위험을 무릅쓰고 세 번이나 찾아가 스승을 위로할 정도로 그를 존경하며 따랐습니다.

김정희는 허련의 호도 직접 지어줬는데, 원나라의 대학자이자 문인화가인 황공망의 호 '대치(大癡)'의 '치'를 따서 *소치(小癡)'라고 했습니다. 허련이 남종화의 대가인 황공망 같은 훌륭한 화가가 되라는 뜻에서 지어준 것이지요.

1856년 스승 김정희가 죽자 자신의 고향인 진도로 내려가 '운림산방(雲林山房)'이라는 화실을 짓고 그림에만 몰두합니다. 큰 화가가 되라던 김정희의 지도 덕분인지 그는 남종화 부분에서 뛰어난 성과를 거두었고 호남 화단에 큰 산맥을 이루게 됩니다. 그의 남종화풍은 아들 허형, 손자 허건 그리고 근대 수묵화의 대가인 허백련에게까지 이어집니다. 허련은 『소치실록(小癡實錄)』이라는 자서전을 남기기도 했습니다.

허련, 「완당 선생 초상」, 종이에 담채, 36.5×26.3cm
김정희는 명문가에서 태어나 좋은 환경에서 자랐다. 그래서인지 그림 속에 보이는 그의 모습이 한없이 부드럽고 온화해 보인다. 주름과 수염은 세밀하게 묘사했고, 옷은 몇 개의 선으로 단순하게 표현했다.

허련, 「산수도」, 종이에 담채, 20×61cm, 서울대학교박물관

tip

:) 소치

'대치'는 '큰 바보'라는 뜻이다. 따라서 '소치'는 '작은 바보'라는 뜻이 된다. 그러나 '치'는 단순히 바보라는 뜻 말고도 남들이 생각하지 못하는 특이하고 엉뚱한 행동을 하는 사람을 일컬을 때 쓰는 말이기도 하다.

초상화의 유행

prologue | **blog** | review

조선의 꼿꼿한 선비 정신 ▼

옛 그림 가운데서 가장 공이 많이 드는 장르는 무엇일까요? 아마 초상화일 것입니다. 옛부터 초상화는 터럭 한 올이라도 닮아야 한다는 원칙을 가지고 인물을 똑같이 그리는 데 온 힘을 기울였다고 앞에서 이야기했던 것, 모두들 기억하지요?

초상화의 역사는 고구려의 고분벽화부터 시작되었지만 조선에 와서야 본격적으로 그려지게 됩니다. 처음에는 주로 왕이나 나라에 큰 공을 세운 공신이 그려졌어요. 그러나 조선 후기에 오면서는 왕을 그린 초상화는 물론이고 일반 선비를 그린 초상화도 많이 제작됩니다. 특히 격식 없는 자유로운 평상복 차림을 한 선비를 그린 초상이 예술적으로 뛰어난 작품성을 보입니다.

그림 속 주인공은 이재李縡, 1680~1746라는 인물입니다. 조선 후기 성리학의 대가였던 이재는 이조 참판과 대제학을 지낸 재상이었어요. 학자들의 평상복이었던 *심의 차림의 주인공이 몸을 오른쪽으로 살짝 틀고 앉아 있네요. 당시에는 이런 평상복 차림의 *팔분좌상을 그리는 것이 대표적인 초상화 형식이었다고 합니다. 이런 일반적인 형

📄 category ˅

4 조선 말기: 문인화풍의 부활과
 신선한 화풍의 등장

─ 추사 김정희와 그의 제자들
─ 초상화의 유행
─ 새로운 미술의 회오리
─ 멋과 해학이 깃든 민화

📄 recent comment ˅

─ 조선의 초상화는 정확함을 기본으로
 정신과 성품을 담아내는 것이 중요!

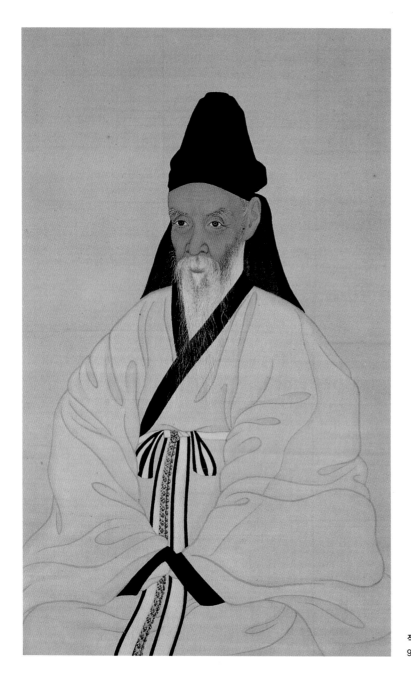

작가 미상, *전(傳)「이재 초상」, 비단에 담채,
97×56.5cm, 18세기, 국립중앙박물관

식 말고도 조선의 초상화는 실물을 정확히 묘사하면서도 인물의 정신과 성품까지 담아내야 한다는 엄격한 기준이 있었어요. 그러다 보니 선비의 초상화를 그릴 때는 인물의 정신을 보여주기 위해 고고하면서도 깨끗한 모습을 과장하지 않고 정확하게 표현해야 했습니다.

선비 초상화 중에 대표적인 작품인 「이재 초상」은 주인공이 금방이라도 말을 건넬 듯 생생한 모습입니다. 극사실적으로 표현한 얼굴을 보니 이마가 훤하니 넓고 눈썹은 단정하게 치켜 올라갔네요. 반짝이는 눈빛에서는 지식인의 자부심을 읽을 수 있습니다. 위쪽으로 살짝 올라간 귀는 조금 큰 편인데 이 때문에 주인공의 인상이 넉넉해 보이는 걸까요? 제법 풍부한 턱수염에 구레나룻까지 정성을 들인데다 왼쪽 귓불 앞에 있는 작은 점까지도 놓치지 않았군요. 눈가의 주름과 흰 수염의 섬세한 묘사, 자연스러운 옷 주름 부분의 명암 처리가 돋보이는, 조선시대 초상화의 대표작으로서 부족함이 없는 뛰어난 작품입니다.

이렇게 정성을 들인 얼굴 표현은 전통 초상화법인 육리문으로 섬세하게 처리되었어요. 육리문은 인체의 구조를 살펴 본질을 표현하는 전통적인 초상화 제작 방법으로 음영을 나타낸다는 점에서 서양화의 명암법과 비슷합니다. 심의는 간결한 선으로 처리해 얼굴과 선명한 대비를 이루고 있어서 그림을 조화롭게 하네요.

이재의 손자, 이채의 초상? ▼

「이재 초상」으로 알려져 있는 초상화가 사실은 그의 손자 이채의 초상화라는 흥미로운 주장이 있습니다. 「이재 초상」은 이제까지 어

tip

:)심의

조선시대 유학자들이 즐겨 입던 평상복으로 머리에 쓰는 복건과 함께 착용했다. 옷깃, 소매 끝, 옷단 등에는 검은색 선을 둘렀으며 허리에는 대를 두르고 오색띠를 늘어뜨렸다.

:)팔분좌상

화면에 인물의 팔할이 보이도록 좌측으로 앉은 초상화.

:)전

「이재 초상」처럼 그림의 제목 앞이나 작가의 이름 앞에 붙이는 '전'은 그림이나 화가에 대한 내용이 확실하지 않고 근거가 뚜렷하지 않아 입으로 전해 오는 경우 등에 붙인다.

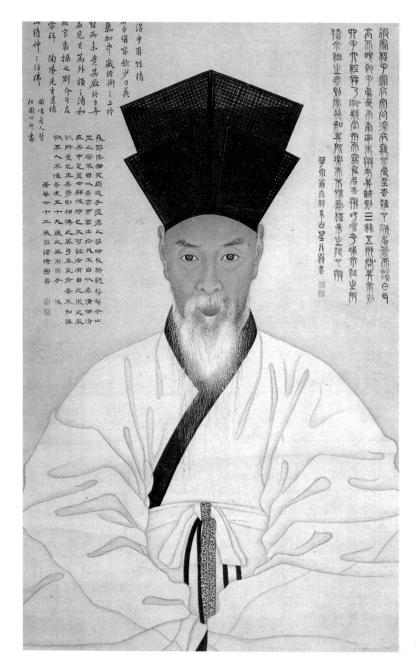

작가 미상, 「이채 초상」, 비단에 담채,
99.2×58cm, 1802년, 국립중앙박물관

디에서도 그림의 주인공이 누구라고 확실히 증명된 바가 없기 때문입니다. 다만 후손들에 의해 이재의 초상이라고 입으로만 전해 내려오고 있을 뿐이죠. 이에 비해 주인공이 누구인지 명확한 「이채 초상」속 인물의 모습과 「이재 초상」의 인물이 너무나 닮아서 동일인일 것이라고 문제를 제기한 사람들이 있습니다. 반대로 기존의 학설을 고수하는 사람들은 「이채 초상」을 기초로 해서 할아버지인 이재의 초상을 제작한 것이라고 반박합니다.

사실 「이채 초상」과 「이재 초상」속 인물은 일란성 쌍둥이처럼 모습이 닮았습니다. 굳이 다른 점을 찾자면 머리에 쓴 관모가 정자관과 복건으로 차이를 보인다는 것입니다. 그리고 각각 얼굴의 정면과 측면을 그렸다는 자세의 차이도 있는데, 정작 초상화에서 가장 중요한 부분인 얼굴은 두 그림이 너무나도 비슷합니다.

「이채 초상」이라고 주장하는 쪽에서는 또다른 근거를 복식사에서 찾습니다. 그림 속 인물이 옷에 두른 허리띠인 오색의 *광다회廣多繪를 살펴보면 그 양식이 18세기 말에 제작된 것이므로 그림 속 주인공은 18세기 말에 살았던 손자 이채라고 주장하는 것이지요. 과연 그럴까요? 아마도 진실은 초상화 속 주인공만이 알고 있겠죠?

먼지 하나라도 소홀히 마라 ▼

흔히 채용신蔡龍臣, 1848~1931, 호: 석지(石芝)을 '조선의 마지막 초상화가'라고 부릅니다. 전통 초상화 기법을 계승하면서도 서양화법과 근대에 들어온 사진의 영향을 받아 '채석지필법'으로 일컬어지는 독특한 화풍을 개척한 인물이지요. 본래 그는 활쏘기에 뛰어난 무관이었어요.

tip

:)광다회

선비들이나 무관이 평상복에 묶는 납작하고 넓은 허리띠로 여러 가지 색실로 만들었다. 광다회는 벼슬에 따라 색깔을 다르게 만들었다. 신분이 높은 사람은 주로 홍색이나 자색을, 그리고 신분이 낮은 사람은 청색이나 녹색을, 국상이나 집안의 상중에는 흰색 띠를 사용했다고 한다. 그러나 남겨진 유물이나 그림에 그려진 허리띠가 다양한 색상으로 이뤄진 것을 보아 평상시에 사용하는 허리띠는 비교적 자유롭게 선택할 수 있었던 모양이다.

1886년 서른일곱이라는 늦은 나이에 무과에 급제한 후 1905년까지 20년간 관직 생활을 했습니다. 그러나 그는 타고난 예술가 기질을 누를 수 없었나 봅니다. 우연한 기회에 흥선대원군의 초상화를 그리게 되었는데 대원군이 직접 "신이 내린 화가"라고 칭찬할 정도였다고 하네요. 그의 탁월한 실력은 궁궐 안에 소문이 자자해서 화가로서는 최고의 영광인 어진 제작에도 세 차례나 참여했습니다. 1905년, 관직에서 물러난 뒤 본격적으로 전문 초상화가로서 이름을 떨치게 되었습니다. 그의 초상화 중에는 유독 일본에 항거했던 우국지사의 초상화가 많은데 「최익현 초상」과 「황현 초상」 등이 대표적인 작품입니다.

1904년 충청도의 정산 군수로 있을 때 채용신은 *최익현과 처음 만났고 그에게서 깊은 인상을 받습니다. 최익현은 강직한 성품의 성리학자로, 1895년 *을미사변과 단발령 단행 이후 항일척사운동에 앞장섰던 우국지사이지요. 그의 삶에 깊이 감동한 채용신은 최익현을 존경하게 되었고 그를 스승으로 받들며 우러렀다고 합니다. 그래서인지 「최익현 초상」에는 존경과 따뜻한 연민이 스며 있습니다.

그림에 보이는 최익현은 사대부의 평상복인 심의를 입고 머리에는 털모자를 쓴 채로 두 팔을 앞으로 모으고 있습니다. 강인해 보이는 얼굴은 어두운 부분과 밝은 부분이 확실히 구분되어 있네요. 채용신은 이런 명암 효과를 내기 위해 잔 붓질을 수없이 되풀이하고 칠을 여러 번 했습니다. 그리고 실물에 가깝도록 얼굴의 미세한 주름을 만들어 입체감을 주려고 노력했지요.

털모자와 심의의 표현에서도 이러한 노력은 잘 드러납니다. 손이 많이 가는 사실적인 묘사 덕분에 털모자의 부드러운 질감이 느껴질

채용신, 「최익현 초상」, 비단에 채색, 51.5×41.5cm, 1905년, 보물 제1510호, 국립중앙박물관

「최익현 초상」의 왼쪽 아래에는 "을사년(1905년) 1월 상순에 정산 군수로 있던 채용신이 그리다"라는 글이 적혀 있다. 이를 통해 정산 군수로 있을 때 최익현과 교유하면서 초상화를 제작했음을 알 수 있다.

정도네요. 그리고 두꺼운 솜을 넣어 부풀려진 심의와 털모자는 초상
화가 겨울에 그려졌음을 알게 해주는군요.

　오래될수록 아름다운 것이 있다면 그중에 하나는 신념을 지키고
살아온 사람의 얼굴일 것입니다. 세월의 무게가 고스란히 드러나는
일흔 노인의 얼굴이 이처럼 아름다운 이유는 인생을 올바르고 떳떳
하게 살았기 때문이겠지요. 「최익현 초상」은 채용신이 깊은 존경과
연민을 가지고 그렸다는 것이 확연히 느껴질 만큼 최익현의 삶의 향
기가 은연히 솟구치는 그림입니다.

　「황현 초상」은 1910년 일본에 나라를 빼앗
기자 울분을 참지 못하고 자결한 시인이자 역
사가인 황현1855~1910을 그린 초상화입니다. 이
그림은 황현이 자결한 다음해에 제작된 것으
로 *김규진의 천연당 사진관에서 찍었던 사진
을 참조해 그린 것입니다. 초상화를 제작하는
데 사진을 참조하여 그리는 것은 이 무렵부터
생기기 시작한 새로운 경향이었죠.

　채용신은 황현의 모습을 사진을 보는 것보
다 더 강건하고 세밀하게 묘사했어요. 그림에
나타난 깨끗한 이마와 동그란 안경 너머로 보
이는 두 눈은 신중하면서도 예리해 보이네요.
그리고 말총으로 만들어서 빳빳한 느낌이 드
는 정자관과 구불구불하고 굵은 수염은 황현
의 강직한 성품을 강조하고 있습니다. 무릎
위에 놓인 왼손에는 선비를 뜻하는 책을 들고

채용신, 「황현 초상」, 비단에 채색, 95×66cm, 1911년, 구례 매천사

있고 오른손에는 부채를 거머쥐고 있는데 이 모습에서 강한 의지를 느낄 수 있지 않나요? 사실 이것은 황현의 원래 사진에는 없는 모습입니다. 채용신은 황현의 애국지사적인 면모를 더욱 부각시키려고 일부러 이러한 형태를 취한 것이었지요. 어때요, 채용신이 의도한 대로 황현의 강하고 결연한 내면이 잘 표현된 것 같지 않나요?

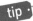

:) **김규진**(金圭鎭, 1868~1933)

호는 해강(海岡), 백운거사(白雲居士)이다. 근대에 활동한 서예가이자 문인 화가이다. 영친왕의 선생으로 글씨를 가르쳤고 1903년에는 일본에서 사진 기술을 익혀 와 한국 최초의 천연당이라는 사진관을 열었다. 고금서화관이라는 국내 최초의 근대적 화랑을 개설했으며 후진을 양성하고 전람회를 개최하는 등 근대 서화 계몽운동에 앞장섰다.

초상화에 주로 사용되는 기법

구륵법(鉤勒法)
인물이나 화조를 그릴 때 많이 이용하며, 먼저 대상의 윤곽을 선으로 그린 다음 그 안을 채색하는 기법입니다.

몰골법(沒骨法)
윤곽을 그리지 않고 직접 붓으로 대상을 그리는 기법입니다.

백묘법(白描法)
대상의 형태를 윤곽선만 그려 나타내는 기법입니다.

요철법(凹凸法)
먹이나 채색을 써서 명암의 단계를 번지듯 점진적으로 나타내어 그림 속의 형태에 입체감을 부여하는 기법입니다.

철선묘(鐵線描)
굵고 가는 변화 없이 처음부터 끝까지 똑같은 두께로 선을 긋는 기법입니다.

절로묘(折蘆描)
뾰족한 붓과 큰 붓을 사용하여 그린 가늘고 긴 선묘로서 옷 주름을 표현하는 데 쓰입니다. 마치 갈대를 꺾는 듯한 느낌으로 그린다는 데서 유래된 말입니다.

감필묘(減筆描)
절제되고 붓놀림이 적게 사용된 묘법으로 주로 선승화가들이 애용했던 기법입니다.

사혁이 주장한 인물화의 여섯 가지 법칙

중국 육조 시대의 화가이자 평론가인 사혁은 그의 저서 『고화품록(古畵品錄)』에서 인물화를 창작하거나 품평할 때 꼭 필요한 여섯 가지 법칙을 주장했는데 이것을 '육법화론(六法畵論)'이라고 합니다. 육법화론은 초상화는 물론이고 동양화의 모든 장르를 평가하는 기준이 되었지요.

기운생동(氣韻生動)

육법화론의 가장 핵심이 되는 부분입니다. 인물을 그릴 때 인물의 정신을 살아 있는 듯 생생하게 그리는 화법입니다. 생명감 · 운동감 · 정신감 · 감정 등의 표현을 말합니다.

골법용필(骨法用筆)

붓놀림에 관한 예술적 기법입니다. 그림의 윤곽을 그리는 것으로, 주로 선의 사용과 응용을 말합니다. 즉, 골법용필은 선으로 사물의 형태와 짜임새를 표현하는 것이지요.

응물상형(應物象形)

대상을 직접 보고 사실적으로 묘사해야 한다는 뜻입니다.

수류부채(隨類賦彩)

사물에 어울리는 채색 혹은 명암법이 있다는 뜻입니다. 반드시 각각의 구체적인 사물에 근거해서 필요한 채색을 사실감 있게 해야 한다는 뜻이며, 먹색에도 다섯 가지 색이 있다고 하여 먹의 농담 표현도 여기에 포함됩니다.

경영위치(經營位置)

구도 및 구성을 말하는 것으로 주제를 살리기 위해 그림에 등장하는 요소들을 적재적소에 잘 배치했는가를 보는 것입니다.

전이모사(傳移模寫)

좋은 그림을 본떠 그리는 것을 말합니다. 새로운 창조는 전통을 완벽하게 습득한 후에 이루어진다는 것에서 비롯되었지요.

새로운 미술의 회오리

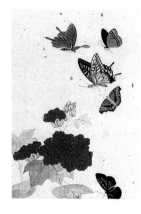

📑 recent comment ∨

– 참신하고 신선한 새로운 문인화풍이
 등장하다!

나비! 이보다 아름다울 수 없다 ▼

남계우南啓宇. 1811~88. 호:일호(一濠)는 나비 그림의 일인자라서 '남나비'라는 별명을 가지고 있었습니다. 물론 선비 화가로 산수화 같은 그림도 그렸으나 남나비라는 별칭에 걸맞게 훌륭한 나비 그림을 많이 남겼어요.

사대부인 남계우가 화려하고 세밀한 묘사를 요하는 나비를 그리게 된 이유는 정확하게 알려져 있지 않습니다. 보다 앞선 시대의 화가인 심사정, 조희룡 등의 그림에도 나비가 등장하기 때문에 그가 나비 그림을 그린 최초의 화가는 아닙니다. 그렇지만 전문적으로 나비 그림만을 즐겨 그린 화가는 남계우가 처음일 것입니다.

그의 나비 그림은 화려합니다. 섬세하고 사실적으로 묘사한 아름다운 나비들은 꿈처럼 몽롱한 느낌을 갖게 하지요. 이런 느낌이 짙은 「군접도群蝶圖」는 여러 종류의 꽃과 함께 다양한 나비를 그린 작품으로, 두 폭이 한 쌍으로 이루어진 그림입니다. 화면을 삼등분하여 위쪽에는 제발을 쓰고, 중앙에는 갖가지 무늬의 나비들을 그렸습니다. 아래에는 화려한 꽃들이 자리를 잡았습니다.

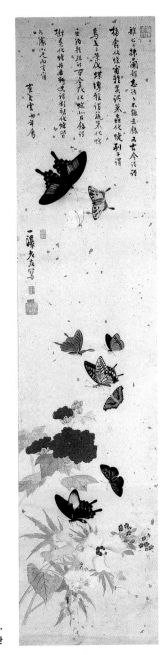
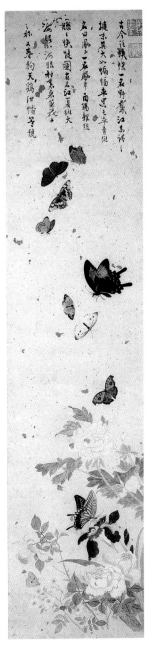

남계우, 「군접도(한 무리의 나비 그림)」, 종이에 채색,
127.9×28.8cm, 국립중앙박물관

세로로 긴 화폭은 나비의 움직임이 밑으로 빠르게 치닫는 듯한 느낌을 주고, 어지러이 섞여 있는 크고 작은 나비들은 서로 다른 모습과 색으로 표현되어 화면에 리듬감을 주고 있습니다. 형형색색의 꽃은 어떤가요? 화려한 붉은색과 군청색 그리고 흰빛을 뽐내는 꽃들은 너무도 강렬해서 눈이 시릴 정도입니다. 이것은 화가가 구도와 색에 대해 연구하고 고민한 노력의 결실일 테지요.

그가 나비에 관한 해박한 지식을 가졌다는 증거는 40여 종의 다양한 나비를 그린 것으로 알 수 있습니다. 물론 우리나라에서 흔히 볼 수 있는 보통종이 대부분이지만, 희귀종이 다수 섞여 있고, 진귀한 외래종도 포함되어 있습니다. 그는 나비의 생태와 모양을 연구하기 위해 우리나라는 물론 이웃 청나라에서 만든 나비에 관한 자료까지 구해다 보았으며 나비를 직접 채집하여 세밀하게 관찰하는 일을 게을리하지 않았다고 합니다. 이런 노력과 정성 덕분에 그의 그림이 현재까지도 변치 않는 사랑을 받는 것이 아닐까요?

나비가 그려진 그림은 부귀영화나 부부의 금실을 상징한다고 합니다. 19세기의 혼란하고 불안정한 사회를 살았던

작가 미상, 「백접도」, 8폭 병풍 중 부분, 종이에 채색
조선 후기 양반가에서 나비 그림이 유행한 탓에 서민들도 나비 그림을 갖고 싶어하는 풍조가 생겼다. 그래서 섬세하고 세련된 맛은 떨어지지만 무명 화가들의 그림인 민화에도 나비 그림이 많이 나타난다. 이 그림은 화려한 꽃을 배경으로 1백 마리의 나비를 그린 그림이다. '군접도' 혹은 '호접도'라고 부르며 대개 나비는 남성, 꽃은 여성을 의미해서, 아름다운 한 쌍의 부부를 뜻한다고 보기도 한다.

사람들에게 부귀영화를 상징하는 나비 그림은 꼭 소장하고 싶은 꿈의 그림이었을 것입니다. 그래서인지 이 시기에 나비 그림이 많이 그려졌는데 나비 그림의 일인자인 남계우의 그림은 대단한 인기를 누렸다고 하네요. 우리나라 최초의 나비 학자인 석주명은 그에 대해 이렇게 기록했습니다.

이 호화스러운 그림에 비해 그의 유품을 보면
그 용지의 조악함이 그의 청빈을 잘 말해주는 듯하다.

이 기록을 보고 짐작할 수 있듯이 그림이 비싼 값에 거래된 덕에 남계우는 경제적으로 여유로웠지만 검소하게 생활했습니다. 그의 맑은 선비 정신을 엿볼 수 있지요. 어쩌면 그는 화려한 나비에 빗대어 조선 후기 사회의 혼탁함을 표현하려 했던 것 아닐까요?

퍼져가는 물살의 아름다움 ▼

수묵으로 그렸지만 수채화처럼 산뜻한 그림을 그린 홍세섭(洪世燮, 1832~84, 호: 석창(石窓)은 조선 후기에 활동한 이색적이고 창의적인 화가로 잘 알려져 있습니다. 그러나 홍세섭은 최근에 와서야 관심을 받게 된 화가입니다. 그 전에는 이름조차 알려지지 않았지요. 박물관 창고에서 먼지를 뒤집어쓰고 있던 그의 작품은 우연한 기회에 눈에 띄어 다시 세상의 빛을 보게 되었습니다. 이렇게 알려진 홍세섭의 작품들은 새삼 미술계의 주목을 받았고, 무명이었던 그는 대담하고 현대적인 감각을 지닌 조선의 화가로 재평가되었습니다. 이렇게 묻혀

홍세섭, 「유압도(오리가 즐겁게 노닐다)」, 영모 8폭 병풍 중 한 폭, 종이에 수묵, 119.5×47.8cm, 국립중앙박물관
독특한 느낌을 주는 수면은 서양화에서 물 위에 유성 물감을 떨어뜨려 특이한 효과를 내는 마블링 기법과 흡사해 보인다.

있던 작품이 빛을 보는 경우는 흔히 일어나지 않습니다. 물론 그가 죽고 100여 년이 흐른 다음이지만 홍세섭은 정말 운이 좋은 화가임이 분명하지요.

새로운 화풍의 선구자로 재평가 받은 홍세섭은 생전에도 꽤나 이름을 날렸을 것입니다. 그런 짐작은 그의 집안 내력을 들여다보면 더욱 힘을 얻지요.

그의 아버지 홍병희1811~86는 판서를 지낸 인물로 역시 그림에 뛰어나 아들이 그린 그림과 구별이 어려웠다고 하고, 큰할아버지 홍대연1746~1826은 『화은화첩化隱畵帖』이라는 그림첩도 남긴 화가였습니다. 홍세섭의 뛰어난 솜씨는 그림을 즐길 줄 아는 가문에서 비롯되었던 것이지요.

감각적인 개성이 돋보이는 홍세섭의 그림은 대담함과 우아한 기품을 겸비하고 있습니다. 우리에게 잘 알려진 「유압도遊鴨圖」는 그런 특징을 잘 보여주는 작품입니다. 「유압도」는 원래 '영모 8폭 병풍' 중 한 폭이었습니다. 현재는 병풍을 해체해 각각 독립된 작품이 되었지요. 사계절을 표현하는 여덟 폭의 그림에는 대나무·매화·물풀 등을 배경 삼아 각각 물오리·따오기·기러기·까치·백로 한 쌍이 등장합니다. 폭마다 엄격한 규칙을 유지하면서도 짜임새와 움직임 등을 달리하여 다양한 변화를 연출하고 있지요.

여름을 표현한 「유압도」는 두 마리의 물오리가 주인공입니다. 색채를 쓰지 않고 오직 먹의 짙고 옅음만으로 화면을 구성해 그 깔끔한 맛이 어디에도 견줄 데가 없을 정도입니다. 먹을 얼마나 잘 다루었는지, 오리 깃털이 반질반질 윤기가 나는 것 같네요. 헤엄치는 오리를 중심으로 퍼져가는 시원한 물살을 표현한 것 또한 개성 있습니

홍세섭, 「주로도(朱鷺圖)」, 영모 8폭 병풍 중 한 폭, 비단에 수묵, 119.5×47.8cm, 국립중앙박물관

홍세섭, 「매작도(梅鵲圖)」, 영모 8폭 병풍 중 한 폭, 종이에 수묵, 119.5×47.8cm, 국립중앙박물관

다. 먹의 농담과 여백으로 변화를 주면서 그린 물결은 신선한 감동을 주는 동시에 운동감과 공간감을 선사하고 있습니다.

그러나 「유압도」에서 가장 흥미로운 것은 부감법을 사용한 구도입니다. 시냇물에서 노니는 한 쌍의 물오리를 위에서 내려다보는 구도를 전개한 것은 전에 없던 방법이지요. 본래 이런 기법은 규모가 큰 잔치나 행사 혹은 높은 산을 그릴 때 쓰는 기법으로 가까운 곳을 그리는 그림에는 사용되지 않았습니다. 기존 영모화에 없던 구도를 실험적으로 사용하여 화면을 생동감 있게 바꾼 것이죠. 전통을 바탕으로 하여 참신하고 현대적인 아름다움을 모색했던 것입니다. 이런 홍세섭의 작품에 대해 새로운 문인화풍이나 먹으로 그린 수채화라고 평가하는 것도 무리는 아닌 듯합니다.

조선의 마지막 불꽃, 오원 장승업 ▼

화가 장승업張承業, 1843~97. 호: 오원(吾園)은 꺼져가는 조선 말기의 마지막 불꽃 같은 존재였습니다. 그는 조선 미술사에 뛰어난 업적을 남긴 안견·정선·김홍도와 함께 조선의 4대 거장으로 평가받는 인물이기도 합니다. 그러나 이런 대단한 명성에 비해 어떤 집안의 사람인지, 누구에게 그림을 배웠는지, 심지어 언제 어떻게 죽었는지조차 정확히 알려진 것이 없고, 소문으로 전해 내려오는 이야기만 있을 뿐입니다.

일설에 의하면 장승업은 1843년 대원 장씨 집안에서 태어나 일찍 부모를 잃고 이응헌의 집에서 일을 하게 되었다고 합니다. 이응헌은 김정희가 「세한도」를 그려줬던 이상적의 사위이며 중국 청나라를 왕

장승업, 「호취도(사나운 매 그림)」, 종이에 수묵담채, 135.5×55cm,
19세기, 리움미술관

래하던 역관이었고, 그림을 몹시 좋아하여 많은 그림을 소장했던 수집가이기도 합니다.

이런 이응헌의 집에는 그가 소장한 명화들을 감상하러 많은 사람들이 드나들었다고 합니다. 장승업은 이들의 어깨너머로 그림을 감상하는 날이 많았는데, 어느 날 우연히 고서화를 흉내냈더니 신기하게도 저절로 그림이 그려지더랍니다. 이렇게 장승업의 숨은 재능을 이응헌이 알아채고, 그림에만 전념할 수 있게 배려해주었다고 하네요.

그림에 전념한 장승업은 샘솟듯 넘쳐나는 감성으로 짧은 시간에 다양한 그림을 그려내어 금세 대단한 명성을 얻게 됩니다. 장승업은 그림을 배워서 잘 그린 것이 아니라 무엇이든 한 번 보면 똑같이 그릴 줄 아는 천재적 재능을 가진 화가였습니다.

살아 있는 듯 매서운 눈빛과 강한 기운이 엿보이는 「호취도豪鷲圖」를 보면 그의 천재적인 솜씨를 이해하는 데 도움이 될 것 같습니다. 그림에 등장하는 매는 예전부터 강인하고 영웅적인 이미지를 표현하는 수단이었습니다. 그리고 한 시대에 영웅이 한 명이듯이 영웅의 상징인 매도 보통 한 마리만 그리는 것이 일반적이었지요. 기러기 · 오리 · 참새처럼 사랑이나 장수를 의미

하는 것이 아니기 때문에 한 마리로 충분했던 것입니다. 그런데 「호취도」에 등장하는 매는 두 마리입니다. 장승업은 왜 두 마리를 그렸을까요? 이유는 모르겠으나 상·하로 나뉜 구도가 균형을 이루어서 그림이 매우 편안하고 안정적인 느낌을 갖게 하는 데 꽤 효과적이기는 합니다.

물기를 머금은 듯 촉촉하게 표현한 나무와 두 마리의 매를 보세요. 나무의 위아래에 앉아 있는 매들은 서로를 바라보며 날카로운 발톱을 세우고 있습니다. 깔끔해 보이는 그림은 물기 많은 붓으로 망설임 없이 순식간에 그린 듯 시원해 보입니다. 그러나 자세히 들여다보세요. 매의 촘촘한 깃털과 이리저리 꺾인 나뭇가지 그리고 크고 작은 잎새까지 자세하게 묘사한 것을 알 수 있답니다. 특히 위쪽에 자리한 매는 곧 날아오를 것처럼 꽁지를 위로 하고 몸을 틀고 있는데 뾰족하고 날카로운 발톱이 굉장히 위협적입니다. 매의 사나운 기질을 사실적으로 묘사해서 마치 살아 있는 매를 보는 것 같네요. 매가 앉아 있는 나무의 가지들은 먹으로 진하고 옅게 농담을 주고 엷게 채색하여 율동감을 주고 있습니다. 거기에 비해 바위에 핀 꽃과 흐릿하게 보이는 작은 대나무는 엷은 색을 입혀 그림에 재미를 더해줍니다. 대상에 따라 짙고 옅게 먹을 쓰고 채색하는 솜씨가 정말 뛰어나지요.

땅 넓고 산 드높아 장한 의기 더해주고
마른 잎에 가을 풀 소리 정신이 새롭구나.

地闊山高添意氣 楓枯艸動長精神

장승업, 「백물도권」, 비단에 수묵담채, 19세기, 38.8×233cm, 국립중앙박물관
국립중앙박물관에 소장된 작품으로 청동기·주전자·연적·난초·화분·무·인삼·밤·조개·게 등의 모든 소재가 생동감 있게 표현되었다.

그림의 화제는 같은 시대의 문인 화가 *정학교가 쓴 것으로, 이 또한 물에 젖은 듯 매끈하고 부드럽습니다. 다른 사람이 글을 썼지만 그림과 글씨의 분위기가 비슷해서 그림이 글씨요 글씨가 곧 그림인 것처럼 잘 어울립니다.

전통 회화에서 그릇과 화초, 게나 물고기 등을 펼쳐놓듯 그리는 그림을 '기명절지화'라고 부릅니다. 오늘날의 정물화와 비슷한 그림이지요. 기명절지화에는 조선 후기에 유행했던 *책가도와 함께 부귀와 다복을 기원하는 속뜻이 담겨 있습니다. 조선 후기에 기명절지화가 유행했는지 당대 최고의 화가였던 장승업은 물론이고 다른 화가들도 이런 그림을 많이 그렸습니다.

장승업의 기명절지화 중에서 가장 유명한 작품은 「백물도권百物圖卷」입니다. '백 가지의 물건을 그린 두루마리'라는 뜻의 「백물도권」은 총길이가 2미터가 넘는 대작이지요.

오른쪽부터 보는 그림의 순서에 따라 맨 처음 복숭아가 등장하고 뒤이어 *정鼎과 주전자 등의 기물, 국화·난초·수선화 등의 화초류, 게·조개 등의 어패류가 지그재그로 보기 좋게 나열되어 있습니다. 자유로운 구도와 경쾌해 보이는 채색이 독특한 그림이라서 생동감

있는 아름다움이 돋보입니다.

「수선화와 그릇」이라는 제목의 기명절지화는 화로처럼 보이는 정·연적·배·수선화·난 등이 오른쪽으로 원을 그리며 둥글게 배치되어 있습니다. 이찌 보면 단순하고 깔끔한 그림 같지만 뒤집혀 있는 연적과 뿌리째 나뒹구는 수선화와 난의 모습이 예사롭지 않은 메시지를 건네는 것 같군요. 그림을 들여다보고 있으니 장승업에 관한 재치 넘치는 일화가 하나 생각납니다.

어느 날 장승업이 게 그림을 그리는데 발을 세 개씩만 그리더랍니다. 이를 지켜보던 서예가 오세창이 그에게 왜 게 발을 세 개씩만 그렸느냐고 묻자 장승업이 이렇게 대답합니다.

"다른 게 좀 있어야지. 똑같으면 보는 재미가 있는가?"

뒤집혀 있는 연적과 뿌리째 나뒹구는 수선화와 난초 역시 천재의 장난기가 발동한 것 일까요? 아니면 천재성을 지닌 위대한 화가였으나 미천한 신분이라고 자신을 차별하던 세상에 대한 반감을 이렇게 표현한 것일까요?

이런 이야기도 하나 있습니다. 장승업 바로 전 시대의 화가 김홍도는 그가 살던 시절에도 유명했습니다. 사람들이 김홍도의 그림을 서로 보려고 야단법석이었지요. 그런데 장승업의 눈에 그것이 거슬렸던

장승업, 「수선화와 그릇」, 종이에 수묵담채, 110.9×46cm, 19세기, 국립중앙박물관

모양입니다. 어느 날 장승업은 김홍도의 호인 단원의 원圜을 따서 자신의 호를 오원吾圜이라고 지었습니다. 이것은 "나吾도 원圜이다!"라는 말로, '나도 단원만큼 그린다'라는 뜻을 담고 있어 장승업의 대단한 자부심과 자긍심을 드러낸 것입니다.

　다양한 형식과 주제를 대담하게 다루었던 장승업은 예술 안에서 자유로웠던 인물이었습니다. 늘 술과 벗하며 괴이한 소문을 달고 다녔던 그는 평생 객지를 떠돌아 다니다가 1897년에 생을 마쳤다고 합니다. 그러나 아무도 장승업이 어디서 어떻게 생을 마감했는지는 알지 못합니다. 그의 수수께끼 같은 삶과 죽음은 무성한 소문만을 남긴 채 시간 속으로 영원히 사라져버렸지요.

멋과 해학이 깃든 민화

prologue | **blog** | review

익살과 재치, 서민의 삶과 꿈 ▼

멋과 해학이 있는 민화는 서민들을 위한 그림이었어요. 이런 민화는 영·정조 무렵 폭발적인 인기를 얻었고, 민화를 향한 사람들의 뜨거운 관심은 조선 말기까지 이어집니다. 조선 후기 이후 경제적으로 넉넉해진 서민들은 생활 공간을 장식하기 위해 그림을 찾기 시작했어요. 그래서 민화 제작은 배에 돛을 단 듯 활발해집니다.

민화는 대개 정식으로 그림을 배우지 않은 무명 화가나 떠돌이 화가들이 그렸습니다. 전문적으로 그림을 그렸던 화원이나 사대부의 그림은 학문이 부족한 서민들에겐 이해하기 어려웠지요. 그래서 서민들은 자신들이 쉽게 공감할 수 있는 그림을 원하게 되었는데, 이것이 민화가 발달하게 되는 계기가 됩니다.

민화는 반복적이고 형식화된 유형이 많아 창의적인 예술품이라고 하기는 어렵습니다. 이런 민화가 일반적인 회화에 비해 세련미나 품격이 떨어지는 것은 당연할 테지요. 그러나 해학적인 익살과 재치, 소박하나 대담한 구성, 현란한 색채 등의 특징을 가졌기 때문에 서민들의 절대적인 사랑을 받았습니다. 민화 양식은 오히려 우리나라

🗀 recent comment ∨

– 서민들을 위한 그림, 민화는 자신들이
 쉽게 공감할 이야기를 담은 것이 특징!

의 보편적인 미감을 강하게 드러낸다고 할 수 있지요.

또한 민화는 형식에 얽매임이 없이 서민들의 삶과 꿈, 신앙 등을 솔직하게 표현하고 있는 그림입니다. 그리고 소망이나 교훈을 전달하기 위한 수단으로도 사용되었기 때문에 그림이 가지고 있는 뜻과 의미를 알아보는 것도 매우 흥미로운 일이랍니다. 대표적인 민화의 종류로는 「호랑이 그림」 「문자도」 「책가도」 「십장생도」 「신선도」 「평생도」 등이 있습니다.

호랑이 그림 ▼

작가 미상, 「까치와 호랑이」, 수묵 담채

민화 하면 가장 먼저 떠오르는 그림이 까치와 호랑이가 함께 그려져 있는 「까치와 호랑이」일 것입니다. 그 시대의 사람들은 호랑이가 그려진 그림을 나쁜 일을 막는 부적으로 생각해서, 새해 첫날에 대문이나 집 안의 벽에 붙였다고 합니다. 무서운 호랑이가 귀신이나 나쁜 기운을 물리쳐줄 것이라는 새해의 소망이 담겨 있었지요. 호랑이 그림에는 까치를 함께 그린 작품이 많은데, 사람들은 액을 쫓아내는 호랑이와 좋은 소식을 전하는 까치를 함께 그려서 가정의 평안과 기쁨을 기원했답니다.

까치와 호랑이 그림은 작품마다 구도와 표현이 조금씩 다르지만 호랑이의 표정은

한결같이 익살스럽고 능청스럽습니다. 어떤 것은 전혀 무섭지 않은 순진한 얼굴을 하고 있어서 친근하고 사랑스럽기까지 하답니다.

문자도 ▼

문자도文字圖는 글자인지 그림인지 도통 구분이 어렵습니다. 글자와 그림이 결합한 문자도는 유교의 윤리관을 대표하는 여덟 글자를 장식적으로 화려하게 그린 그림이지요.

문자도의 여덟 글자는 효孝 · 제弟 · 충忠 · 신信 · 예禮 · 의義 · 염廉 · 치恥입니다. 여덟 글자에는 각각의 뜻에 어울리는 소재나 전설을 그림으로 풀어 담아냈어요. 글자의 일부분을 그림으로 채워넣거나 글자의 획 자체를 그림으로 대체한 것이지요. 이러한 문자도는 글을 모르는 서민들에게 유교적 교훈을 쉽게 설명하기 위한 것으로, 조선 후기 이후 유교의 윤리관이 일반 서민들에게도 널리 퍼졌음을 알 수 있답니다.

다음 쪽 그림에 보이는 '충忠'자의 문자도는 황색 용이 '중中'자를 이루고, 대합 · 잉어 · 새우가 '심心'자의 획을 이루고 있습니다. 왕을 상징하는 황색 용이 어진 신하들과 함께 백성들과의 화합을 기원한다는 내용입니다.

'효孝'자는 부모에게 정성을 다했던 효자에 관한 옛 이야기를 종합해서 표현한 그림입니다. 그림에 얽힌 이야기를 하나씩 풀어볼까요?

그림에 보이는 물고기는 중국 진나라 사람 왕상의 계모가 일부러 한겨울에 잉어를 구해오라고 하자 왕상이 강으로 나가 얼음을 깨고 정말로 잉어를 잡았다는 이야기를 담고 있습니다. 죽순은 오나라 선

작가 미상, 「문자도─충(忠)」, 종이에 채색, 19세기 (위)
작가 미상, 「문자도─효(孝)」, 종이에 채색, 19세기 (아래)

비 맹종에 관한 이야기와 관련이 있습니다. 한겨울, 맹종의 어머니가 병이 들었는데 꿈에 노인이 나타나 노모의 병은 죽순을 먹어야 나을 수 있다고 일러주었습니다. 그러나 계절이 겨울이라 죽순을 구할 수 없었지요. 맹종이 답답하고 속상한 마음에 대나무 밭에서 울고 있었는데, 눈물이 떨어진 곳에서 죽순이 돋아났다고 합니다. 맹종은 얼른 그것을 가져다 노모에게 먹였고 어머니의 병은 깨끗이 나았다는 이야기를 담고 있습니다. 부채를 그린 것은 더울 때 부모의 머리맡에서 부채질을 하며 부모를 시원하게 해드리라는 의미이고, 거문고는 순舜 임금이 음악으로 부모를 즐겁게 해드렸다는 이야기를 표현한 것입니다.

민화 더 보기 ⌄

책가도

책가도는 '책거리 그림'이나 '문방도'라고도 하는데 주로 책과 문방사우가 그려진 그림입니다. 학문을 숭상했던 선비의 삶을 동경한 서민들은 서재를 만들어 책가도로 장식하고 꾸미는 것을 큰 자랑으로 여겼다고 합니다. 책가도는 갖가지 책과 기물·과일·생활용품 등을 변화 있게 배치하고 꼼꼼하게 채색해서 매우 장식적인 느낌이 듭니다. 각각의 소재가 갖는 의미는 대부분 과거 시험에 합격하고 벼슬을 하라는 뜻을 가지고 있습니다. 그리고 꽃은 부귀영화, 화병은 평안, 포도는 자손 번영을 의미합니다. 형식은 크게 책장의 모습을 그리는 것과 정물화처럼 간단하게 책과 기물을 배치하는 것으로 나뉩니다.

작가 미상, 「책거리」

평생도

사람이 태어나서 죽을 때까지의 삶을 그린 것이 평생도입니다. 한 사람이 태어나고 자라서 벼슬을 지내고 장수하는 모습을 시간의 흐름에 따라 차례대로 그려넣어 다큐멘터리를 보는 것처럼 주인공의 일생을 한눈에 볼 수 있게 했습니다.

주로 여덟 폭 병풍으로 제작한 평생도의 주요 내용은 돌잔치하는 장면, 글 공부하는 장면, 장원급제를 해서 행차하는 장면, 말을 타고 결혼하러 가는 장면, 현감으로 부임하는 장면, 다스리는 마을을 돌아보는 장면, 화려하게 환갑잔치를 여는 장면들이 그림의 내용입니다.

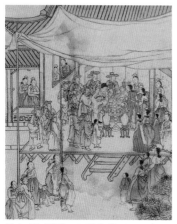

작가 미상, 「평생도」 중 '회혼례' 부분, 수묵채색

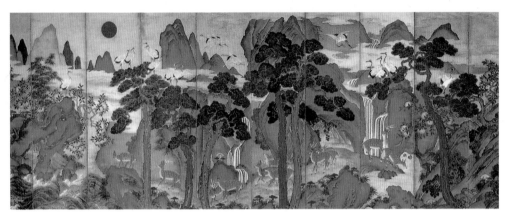

작가 미상, 「**십장생도 10곡병**」

십장생도

늙지 않고 오래도록 장수하는 것은 인간의 오랜 꿈이지요. 십장생도는 민간신앙이나 도교에서 불로장생을 상징하는 열 가지 사물을 그린 그림입니다. 거북 · 학 · 소나무 · 대나무 · 불로초 · 산 · 물 · 해 · 달 · 사슴을 그린 것도 있고 사슴 대신 **구름**을 그린 것도 있습니다.

십장생도는 주로 신년에 새해를 축하하고 복을 기원하거나 회갑 때 장수하기를 기원하며 그려졌어요. 열 가지의 자연물을 일률적인 도안과 정해진 형식으로 그린 다음, 진하고 화려한 채색을 가미하여 장식적인 성격을 강조했지요

제 5 장
한국 근·현대

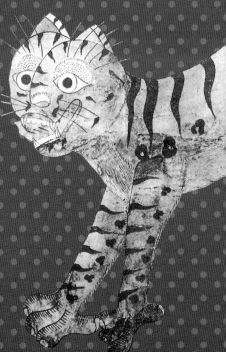

서양 문화 개방 이후 미술의 변화

　　20세기 초에 활발히 이루어진 근대화 운동은 미술계에도 큰 변화를 가져옵니다. 특히 서양 문화를 전면적으로 개방한 것은 작가들의 의식 변화에 많은 영향을 주었습니다. 지식층의 뜻 있는 화가들은 미술 단체와 교습소를 만들어 후진을 교육하는 데 힘썼고, 공모전이나 전시회 등을 열어 새로운 문화를 형성했어요. 그리고 전통 회화와 함께 서양화가 도입되는 등 근대미술은 다양하고 다채롭게 변화하게 되었습니다.

　　전통 회화에서는 앞 시기에 선보였던 홍세섭, 김수철 등의 신감각풍 그림들이 더이상 확산되지 못합니다. 대신, 장승업의 영향을 받은 안중식과 조석진이 조선 말기의 회화 전통을 근대 화단으로 잇는 역할을 하게 되지요.

　　안중식과 조석진은 제작 활동을 활발하게 하면서 제자 양성에도 힘을 쏟았는데, 이 제자들이 근대미술을 이끄는 중요한 화가로 자리 잡습니다. 그중에서도 정밀한 채색화를 그린 김은호, 농촌의 한적한 풍경을 수묵담채로 나타낸 이상범, 거친 선과 검은 점을 중첩시켜 그린 변관식 등은 근대 전통 회화를 풍요롭게 채워 주는 대표적인 화가들입니다. 그들의 다음 세대로 전통 회화를 현대적인 감각으로 변화시킨 김기창 · 장우성 · 이응노 등은 1930년대 이후에 활동하기 시작하여 현대까지 영향력을 미치고 있는 화가들이지요.

　　한편, 일본을 비롯한 외국으로의 유학이 성행하면서 서양화가 우리나라에 소개되었습니다. 일본 유학을 다녀온 고희동을 선두로 김관호 · 김종태 · 이종우 등에 의해 한국 서양화 시대의 장을 열게 됩니다.

　　여러분의 귀에도 익숙한 김환기 · 박수근 · 이중섭 · 장욱진 · 남관 · 도상봉 · 오지호 등이 이때 활동한 화가들입니다. 이들에 의해 한국의 특색이 드러나

는 서양화가 많이 제작되었지요.

이렇듯 수적으로나 질적으로 서양화가 전통 회화인 동양화와 더불어 미술의 한 줄기로 완전히 자리 잡게 되는 데는 시간이 얼마 걸리지 않았습니다.

이제 한국의 현대미술은 미술의 다양한 특성을 받아들이며 발전하고 있습니다. 많은 국제전에 우리 미술가들이 대거 참여하여 다른 나라 미술과 활발하게 교류하고 있으며, 여러 가지 재료와 기법의 개발로 장르의 벽을 허물며 다양하게 변모하고 있지요.

근대기로 이어진 전통 회화와
새로운 경향

prologue | blog | review

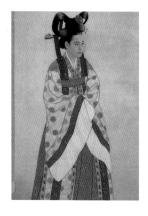

📄 recent comment ⌄

— 전통 회화를 현대 미감에 맞게
 재해석한 것이 특징!

전통과 새로운 변화의 소용돌이 ▼

　안중식1861~1919, 호: 심전(心田)과 조석진1853~1920, 호: 소림(小琳) 은 조선 후기와 근대를 이어주는 교차로 역할을 한 화가들입니다. 장승업의 제자로도 알려져 있는 안중식과 조석진은 나이 차이가 여덟 살이나 나지만 평생지기 친구이자 동료였습니다. 안중식이 세상을 먼저 떴을 때 누구보다도 슬퍼했던 사람 역시 조석진이었지요. 그는 "심전을 만난 후로 40년을 형제같이 지내며 동고동락했거니와 내가 고인보다 여덟 해나 더 살았는데 고인이 아무리 신체가 허약하기로 이렇게 허무하게 돌아갈 줄은 몰랐다"고 안타까움을 토로했습니다.

　젊은 시절 안중식과 조석진이 처음 만난 것은 나라에서 선발하는 중국 유학생으로 발탁되었을 때였어요. 그들은 함께 중국에서 선진 문물을 경험했고, 그곳 화가들과 폭넓게 교유하며 시각을 넓혔지요.

　사라져가는 조선과 근대의 분기점에 있던 그들은 함께 1918년에 세워진 우리나라 최초의 근대식 미술교육 기관인 서화미술원의 교수로서 제자들을 가르치게 됩니다. 그러나 그들 자신이 시대를 대표하는 거장들이었음에도 불구하고, 그들의 미술 의식은 전혀 새롭지

않았습니다. 안타깝게도, 전통을 답습하는 차원을 넘어서지 못했거든요. 이 같은 한계는 이들의 문하에서 수업한 이도영·이용우·김은호·박승무·이상범·최우석·변관식 등의 뛰어난 제자들에 의해 극복됩니다.

안중식과 조석진의 제자인 이용우(1902~52, 호: 춘전(春田))가 아홉 살이라는 어린 나이에 서화미술원에 입학했을 때, 천재라는 소리를 들을 정도로 그 솜씨가 뛰어났다고 합니다. 그는 전통적인 방법을 고수하던 당시의 틀을 벗어나 신선한 감각으로 전통 회화를 제작하려고 노력했지요. 이러한 노력은 이용우의 1928년 작품인 「제7작품」으로 짐작할 수 있습니다. 이 그림은 제목 자체만으로도 파격적이었습니다. 서양에서도 이런 제목은 추상미술이 본격화되던 1940년대에 와서야 겨우 쓰이게 되었던 것인데, 이와 비교한다면 시대에 한참 앞선 표현이었던 것이죠.

이용우의 대표작 가운데 「시골 풍경」이라는 그림이 있습니다. 조금 평범한 제목을 가졌지만 그의 예술을 보여주는 데에는 모자람이 없습니다. 농촌의 풍경이 시원스레 화면 가득 펼쳐져 있는 것이 보이지요? 오솔길 끝에 아담하고 정겨운 초가집이 보이고 개울물에는 물레방아가 걸쳐 있는 전형적인 시골 풍경입니다. 물론 지금은 민속촌에서나 볼 수 있는 풍경이지만, 불과 얼마 전까지만 해도 우리나라 어디서든 볼 수 있었던 모습이랍니다. 물동이를 이고 집으로 돌아가는 여인과 빨래하는 여인에게서 예전 우리의 어머니나 할머니 모습이 겹쳐 떠오르는 것은 왜일까요? 지금은 사라져버린 정겨운 고향의 모

안중식, 「도원문진」, 비단에 수묵담채, 166.4×70.4cm, 1913년, 리움미술관 (위)
조석진, 「모춘도」, 목판화, 33×20cm, 1916년 (아래)

이용우, 「시골풍경」, 수묵담채, 120×115.5cm, 1940년, 호암미술관
조선시대의 전통적인 화풍에만 집착하고자 했던 당시의 상황에서는 획기적인 작품으로 오늘날에도 높이 평가되는 작품이다.

습에 반가움과 그리운 마음이 듭니다.

고향의 향수를 지닌 「시골 풍경」은 실제 풍경을 대상으로 엷고 맑은 채색을 사용하여 그린 전통 회화입니다. 전통적인 방법에 새로움을 추구했던 이용우의 감각이 보태어져 현대의 풍경화를 보는 듯 화사하고 깔끔한 맛을 풍깁니다.

이용우의 서화미술원 동료인 김은호1892~1979 호: 이당 (以堂)는 전통 채색화가로 널리 알려진 인물입니다. 특히 인물화를 잘 그렸던 그는 조선의 마지막 어용화사御用畵師이기도 합니다. 어용화사란 임금의 초상화를 그리는 화가를 말하는데, 그의 실력이 매우 뛰어났음을 단적으로 보여주는 직책이지요

김은호가 인물화에서 이룩한 경지는 대단한 것이었습니다. *유지초본의 「순종초상」을 비롯해 「춘향상」과 「황후대례복」 등에 나타나는 섬세함은 따라올 사람이 아무도 없을 정도입니다. 그의 개성은 대상을 깔끔하고 단정하게 묘사하여 군더더기 없이 표현한 데에서 빛이 납니다. 김은호는 전통 초상화가 지니고 있는 높은 격조를 서양화의 명암법과 접목시켜 현대적이고 단정한 느낌이 들도록 정성을 다한 화가였습니다.

김은호, 「황후대례복」, 178×108cm, 비단에 진채, 1970년, 리움미술관

tip :

:)유지초본

비단에 그리기 전 기름종이에 시험 삼아 그려보는 그림을 뜻한다.

전통에서 추상으로 ▼

"함께 예술을 하며 평생 살아보는 것도 멋있는 일인 것 같소."

김기창1913~2001, 호: 운보(雲甫)의 청혼을 박래현1920~1976, 호: 우향(雨鄕)은 침묵으로 받아들였습니다. 일제강점기 때 촉망받던 천재 화가 김기창과 미술계의 떠오르는 샛별이었던 박래현의 결혼식은 예술계의 일대 사건이었지요.

박래현은 부유한 지주의 딸로 일본 유학까지 다녀온 엘리트였지만, 김기창은 비록 천재라고 떠받들리고 있었으나 초등학교만 졸업한 학벌에 가난한데다가 귀까지 먹은 사람이었습니다. 박래현의 집안에서 반대가 심했던 것은 불을 보듯 뻔했지요. 쉽지 않은 결혼이었으나 부부로서, 동료로서 그들은 서로의 예술에 영감을 주며 서로 독려했습니다. 결혼한 다음해부터 김기창과 박래현은 함께 전시회를 열었는데 박래현이 먼저 세상을 뜰 때까지 그 횟수가 20회에 달했으니 부부애와 예술에 대한 열정이 대단했었나 봅니다.

김기창은 초등학교에 갓 입학했을 때 장티푸스에 걸리는 바람에 신경이 마비되어 청각장애를 갖게 되었습니다. 듣지 못해서 말도 할 수 없었던 장애를 안고 있었지만 어머니의 지극한 정성으로 초등학교를 졸업할 수 있었지요. 그리고 당시 초상화로 이름을 날렸던 김은호의 제자가 되어 그림 공부를 하게 됩니다.

그림에 남다른 재능을 가지고 있던 김기창은 미술계에 들어서자마자 천재 소년으로 주목받습니다. 그의 초창기 그림들은 스승 김은호의 영향을 받아 대부분 사실적 표현의 채색화였습니다. 일제강점기에 김기창은 섬세하고 아름다운 채색화를 그리는 데 열중해서 해방 전까지 극사실풍의 채색화들을 많이 제작하게 되지요.

1945년 8월 15일 우리나라는 드디어 광복을 맞이합니다. 일제강점기에 억압을 받았던 우리나라 사람들은 일본에 관한 것이라면 치

를 떨며 멀리했지요. 이러한 영향은 미술계에까지 찾아듭니다. 화려한 채색화를 일본화라고 강력하게 주장하는 일부 미술가들에 의해 채색화는 자리를 잃고 쇠퇴하게 되지요.

이것은 채색화를 주로 그렸던 김기창의 예술세계를 통째로 뒤흔드는 사건이었습니다. 그림의 새로운 방향을 찾던 김기창은 먼저 원래의 호인 운포雲圃의 '포圃'에서 굴레를 벗는다는 의미로 '구口'자를 버리고 '보甫'를 사용하기 시작합니다. 이렇게 하여 오늘날 잘 알려져 있는 '운보'라는 호가 탄생된 것이지요.

이것은 작가로서 새롭게 출발하는 것을 의미하는 것이기도 했습니다. 그의 새로운 각오는 여러 가지 실험적 작품 시도로 나타납니다. 첫 시도로 서양화의 입체주의와 구성주의를 도입하여 「구멍가게」「보리타작」「복덕방」 등의 생활 풍속화를 제작합니다. 이것은 한국적 정서가 잘 드러나는 소재를 전통 회화의 재료를 이용해 감각적으로 재해석한 것이지요. 그리고 조선의 민화를 현대적인 방법으로 변화

김기창, 「군마」 4폭, 비단에 수묵담채, 149×79cm
야생마의 격렬한 움직임이 그대로 드러나는 구도이다. 작가의 열정이 빠른 붓질로 표현되었고 펄펄 치솟는 힘이 회오리치면서 한 폭의 드라마틱한 장면을 연출한다.

김기창, 「행려(行旅)」, 종이에 수묵담채

힘이 넘치는 선의 아름다움을 보여준다. 대상은 몇 개의 선으로 단순하게 처리하고 색감은 담채로 표현하여 자유로워 보인다.

시켜 그린 '바보 산수'시리즈와 단순하지만 화려하고 장식적인 산수화 '청록산수'시리즈를 활발히 제작합니다. 또한 말년에는 봉 걸레에 먹을 묻혀 커다란 종이 위에 거침없이 휘두르는 추상 작품도 시도하는 등 그림의 다양한 변화를 도모했습니다. 김기창은 이렇게 평생을 실험적인 자세로 제작에 임했던 이 시대의 위대한 화가였답니다.

박래현은 1956년에 화가로서 최고의 영광을 누리게 되었습니다. 대한미협전에서 「이른 아침」으로, 국전에서는 「노점」으로 한 해에 두 번이나 우리나라를 대표하는 미술대전에서 1등상인 대통령상을 받은 것입니다.

「노점」은 서양의 입체주의를 한국화에 대담하게 적용시킨 작품입니다. 대상을 여러 개로 나눈 다음 종합해서 표현하는 입체파의 방법을 전통 회화에 적용하여 색다른 아름다움을 전하는 작품이지요. 비록 화면에 구체적인 이미지는 없지만 간략하게 표현된 인물과 건물의 구성이 시장의 모습을 잘 나타내고 있습니다. 인물들의 얼굴은 채도가 다른 갈색으로 그려 그림에 뚜렷한 인상을 주고 있네요. 그녀는 색에 대한 고정관념을 버리고 자유로운 색상 표현으로 전통 회화의 다양함을 시도했습니다. 또한 바탕색을 생략하고 건물과 여인들의 모습을 의도적으로 길게 늘여 표현한 것도 알 수 있지요? 사진처럼 가까이 클로즈업한 구도와 인물들의 색다른 모습으로 작품의 이국적인 느낌이 더욱 강조되었습니다.

「노점」과 「이른 아침」은 일상에서 흔히 발견되는 소재들로 서민들의 생활상을 담은 신풍속화입니다. 그러나 단순하게 일상의 모습을 기록한 풍속화는 아니지요. 작품의 소재는 일상적인 생활상이지만, 표현에서는 서양화의 입체주의 형식을 가져와 전통 회화를 현대적

박래현, 「노점」, 한지에 수묵담채, 266×212cm, 1956년, 국립현대미술관

으로 표현한 것이니까요. 그러나 색다른 화법으로 미술계의 주목을 받으면서도 그 뒤편에서는 남편 김기창과 작품 성향이 너무 닮아간다는 비판을 듣기도 했습니다. 물론 같은 공간에서 함께 작업했던 환경 탓인지 비슷한 느낌의 작품도 다수 있으나, 김기창과 박래현은 부부 이전에 각각 개성 넘치는 화가들이었습니다.

1967년, 색다른 환경에서 자신의 미술세계를 펼치고 연구하기 위해 그녀는 마흔여덟 살이라는 늦은 나이에 미국으로 유학을 떠납니다. 현재에 만족하며 안주하지 않는 성격으로 철저하게 자신을 관리하는 화가였기에, 스스로 새로운 세계에 뛰어드는 모험을 감행한 것이지요. 이렇게 강한 정신의 소유자였던 박래현은 일생동안 그림에 대해 고민하고 연구하며 열정적인 인생을 살았던 화가였습니다.

진경 산수화의 계승 ▼

평생을 대쪽 같은 자존심과 꺾이지 않는 고집으로 유명했던 변관식 1899~1976, 호: 소정(小亭)의 그림을 두고 미술평론가 이경성이 쓴 글 중에 이런 말이 있습니다.

*"적묵積墨과 파선破線."

그의 작품에서 나타나는 거칠고, 짙고, 메마른 특징을 잘 표현하는 멋진 말입니다. 변관식은 어렸을 때 부모를 여의고 외할아버지이자 이름난 화가였던 조석진의 집에 살면서 자연스럽게 그림을 접했습니다. 화가가 되겠다고 했을 때 처음엔 조석진의 반대가 극심했다고 하네요. 그러나 손자 변관식이 그림 그리기에 무척 열심인 것을 알고 허락한 이후에는 든든한 후원자가 되어주었다고 합니다.

:) 적묵과 파선
적묵은 붓에 먹을 묻혀 쌓듯이 중첩시켜 그리는 것이고, 파선은 진한 먹을 퉁기듯 찍어가는 것이다. 여기서 외곽선은 나타나지 않는다.

그는 사계절이 뚜렷한 한국의 자연을 소재로 그림을 그렸고, 특히 아름다운 금강산의 모습을 많이 그렸습니다. 금강산 하면 변관식을 떠올릴 만큼 그의 금강산 연작은 하나같이 빼어난 걸작들입니다. 사람들이 그를 정선 이후 최고의 금강산 전문 화가라고 생각할 정도로 그는 금강산에 애정을 쏟았습니다.

1959년에 그린 「외금강 삼선암 추색」은 변관식의 개성 넘치는 예술세계를 잘 알 수 있는 작품입니다. 「외금강 삼선암 추색」이 그의 금강산 그림 중에서도 뛰어난 가치를 인정받는 이유는 독특한 구도와 먹빛의 강렬한 인상 때문입니다. 가을 금강산의 삼선암을 그린 작품인데, 화면 앞쪽에 그의 대쪽 같은 자존심을 상징하듯 큰 바위가 우뚝 솟아 있는 것이 보이나요? 힘 있는 붓질로 대담하게 선을 그어 그린 금강산의 모습은 장엄하고 당당합니다.

먹색을 계속 쌓아 올려 겹치는 기법인 적묵법과 까칠까칠한 물기 없는 붓으로 그리는 기법인 *갈필법渴筆法 을 사용하여 그림을 그렸습니다. 이런 칼칼하고 꼬장꼬장한 표현은 변관식만의 특색입니다.

화면 전체가 검게 느껴질 정도로 촘촘히 묘사한 그의 그림을 보고 사람들은 대범함과 남성적인 힘이 느껴진다고 합니다. 그것은 거친 묵법과 함께 웅장한 자연의 경이로움과 감동을 생생하게 화면에 옮겨놓았기 때문일 것입니다. 금강산을 머릿속으로만 상상하는 것이 아니라 직접 발로 걸으면서 여러 각도에서 바라보고 구상한 결과일 테지요.

이상범1897~1972, 호: 청전(靑田)은 먹을 가지고 우리의 자연을 현대적 느낌의 풍경화로 풀어낸 화가입니다. 이상범의 작품들은 변관식의 남자다움과는 정반대의 느낌으로 잔잔하고 정적이어서 여성스런 분위

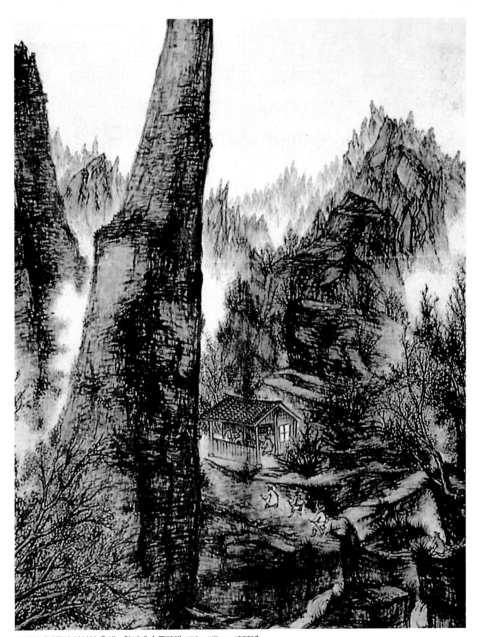

변관식, 「외금강 삼선암 추색」, 한지에 수묵담채, 150×117cm, 1959년

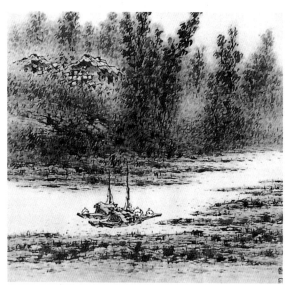

이상범, 「여름 풍경」, 종이에 수묵담채, 70×70cm, 1966년, 개인 소장
화면 위에 한국 산천의 모습을 하나의 파노라마처럼 펼쳐놓았다. 이상범은
이러한 화면 형식을 말년에 이르러 즐겨 사용했다.

기를 풍깁니다. 이상범의 화풍은 가볍고 경쾌한 리듬이 있어 사계절의 변화를 자연스럽게 표현하는 데에는 그만이지요.

그는 유명한 산이나 큰 강보다는 주변에서 흔히 볼 수 있는 농촌의 야트막한 산과 경사진 언덕, 초가집, 냇물 등을 대상으로 그림을 그렸습니다. 이런 소재들은 자연스럽고 소박한 아름다움을 추구하는 한국인의 미감과 잘 맞아 떨어진 것 같습니다. 그래서인지 사람들은 이상범을 두고 "고향의 향수를 자아내게 하는 화가, 한국인의 정서를 가장 잘 반영한 화가"라고 이야기합니다.

「여름 풍경」은 한여름의 풍경을 그린 것입니다. 녹색 나뭇잎이 가득한 숲속에 아담한 초가집이 보이고, 그 앞으로는 시원하고 맑은 냇물이 흐르고 있습니다. 그윽한 먹색의 농담과 매끈한 터치가 풍경에 생명감을 주면서 활기를 불어넣고 있네요. 붓에 물을 많이 적셔서 표현한 그림은 소박한 여름 정취를 한껏 나타내주고, 겹치고 번진 붓질은 수묵의 아름다움을 유감없이 보여줍니다.

몇 번의 붓질로 완성한 냇물 위에는 배를 타고 한가롭게 낚시를 하는 사람들이 보이네요. 시골의 한가한 여름 풍경은 바쁘게 살아가는 현대인의 꿈의 장소이지요. 옛 사람들이 꿈꾸었던 현대판 무릉도원인 셈입니다.

우리 자연의 아름다움을 표현한 초기 서양화

밝은 한국의 빛을 그리다 ▼

　서양화가 오지호1905~82는 대단한 탐미주의자였습니다. 그는 항상 대상의 특징을 잘 표현한 그림에 관심을 두었고, 아름다움에 대한 끊임없는 고민은 그의 예술세계를 따뜻하고 순수하게 만들어주었지요.

　이렇게 본질에 대한 아름다움을 추구했던 오지호는 한국 최초의 인상주의 화가로 우리나라 미술사에서 중요한 위치를 차지합니다. 그는 서양의 인상파 화가들처럼 그림에서 가장 중요한 것은 빛이라고 믿었어요. 빛은 생명의 근원이며 색채를 변화시키는 힘을 가지고 있다고 생각했던 것이죠. 그가 빛에 대해 이렇게 인식하게 된 것은 일본 유학 시절부터입니다. 습기가 많았던 일본의 기후 때문에 우리나라의 깨끗하고 투명한 햇빛을 그리워하면서 한국의 빛에 관심을 갖게 된 것이지요. 이때부터 오지호는 한국의 자연과 색채를 재해석하여 따뜻한 풍경을 그립니다.

　「남향 집」은 빛에 대한 그의 이론이 구체화된 대표적인 작품입니다. 이른 봄날, 보석같이 눈부신 햇살이 화면에 가득합니다. 집 앞의

📋 recent comment ⌄

− 1910년대 서양화 도입 초기가 지나고
　작가 의식과 독자적인 자기 세계를 만든
　화가들이 등장!

오지호, 「남향 집」, 캔버스에 유채, 80×65cm, 1939년, 국립현대미술관
그림에 보이는 집은 오지호가 1935년 개성에 있는 송도고등보통학교의 미술교사로 있을 때 살았던 집이다. 단발머리 소녀는 둘째 딸 금희이고, 담벼락 아래에서 낮잠을 자는 하얀 개는 오지호의 애견 삽사리이다.

뜰에는 커다란 나무 한 그루가 하늘과 맞닿은 듯 서 있고, 햇살을 한 껏 받은 시골집에는 빨간 옷을 입은 단발머리 소녀가 문지방을 넘고 있네요. 담 옆으로는 봄 햇살을 즐기며 누워 있는 하얀 개도 보입니다. 그림에 한가롭고 따스한 느낌이 배어 나옵니다.

눈부신 햇살 아래의 「남향 집」은 한국적인 정서가 느껴지는 밝은 색으로 가볍고 경쾌하게 표현되었습니다. 그림 속 주인공들도 하나 같이 생명력이 넘치는 색으로 채색되었네요. 이것은 대상이 가지고 있는 고유색이 아니고 햇빛에 의해 시시각각 변화하는 색을 실제로 바라보며 그린 것입니다. 인상주의 화법의 영향을 확실히 느낄 수 있는 것은 그림자와 그늘을 표현한 부분입니다. 그림자와 그늘을 청 색과 보라색 등의 색을 섞어 밝게 표현했는데, 이것은 인상주의 화 가들이 즐겨 쓰던 방법이었습니다. 인상주의 기법은 한국의 밝은 햇 살과 맑은 공기에 의해 더욱 빛을 발하네요. 탐미주의자 오지호의 그림에서 풍겨 나오는 따뜻하고 밝은 기운은 우리들의 일상에 발랄 한 에너지를 선물하고 있습니다.

붉은색과 황토색으로 표현한 향토색 ▼

이인성1912~50, 호: 청정(靑汀)은 어렸을 적에 아버지가 그림 그리는 것을 반대해서 자주 야단을 맞았다고 합니다. 그러던 어느 해에 자신의 그림을 〈세계 아동 예술 전람회〉라는 큰 대회에 출품했는데 뜻밖에 도 특선을 받게 됩니다. 집안에서는 여전히 반기지 않았으나 이인성 은 이를 계기로 영원히 화가의 길에 들어서게 되지요.

집안이 매우 가난했던 그는 초등학교도 열여섯 살이라는 늦은 나

tip :)조선미전

〈조선미술 전람회〉의 약칭으로 3.1운동 이후 일제가 시행했던 문화정책 중 하나이다. 일본의 정치적 도구로도 이용되었으나 한편으로는 화가들의 작품 발표 통로이기도 했다.

이에 간신히 졸업했고 상급학교로는 더이상 진학하지 못했습니다. 그러나 이인성이 살던 대구에서 활동한 화가 서동진의 도움을 받아 그림 공부를 계속할 수 있었지요. 열일곱 살에는 당시 최고의 미술 대회였던 *〈조선미전〉에 입선했고, 천재 소년이 등장했다는 찬사를 받기에 이릅니다.

이인성은 작품에서 강렬한 붉은색과 황토색 등을 사용해 조선의 향토색을 표현했는데, 기법상으로는 세잔과 고갱에게 영향을 받았어요. 그의 대표작 중 하나인 「해당화」를 보면 이해가 쉬울 것 같네요.

그림 맨 앞에 수건을 두르고 앉아 있는 여인과 해당화 곁에서 꽃을 매만지고 있는 소녀, 조금 뒤로 항아리를 든 소녀, 이렇게 주인공 세 명이 제각기 다른 방향으로 시선을 두고 있습니다. 무표정한 여인들의 얼굴은 암울했던 일제강점기를 말하는 것 같습니다. 그리고 검푸른 바다 위의 먹구름 사이로 비치는 햇빛은 일본 군국주의의 패배를 암시하는 것 같습니다. 세 주인공은 함께 해당화를 둘러싸고 있을 뿐 아무런 대화가 없어 보이네요. 그런데 인물화의 특성을 잘 살린 탓인지 주인공들의 표정이 인상적입니다.

이전 작품들에 비해 이 그림은 강렬한 색채의 대비효과보다는 온화한 중간색조의 사용으로 토속적인 맛을 돋우고 있습니다. 풍경에 인물화를 곁들인 것이 자연스럽게 느껴지는 까닭은 그 당시 한국의 현실을 공감할 수 있는 정서와 분위기가 밑바탕에 깔려 있기 때문이겠지요. 그래서 시대와 그림을 연관 지어 생각해볼 수는 있지만, 그림 자체는 멀리 보이는 말과 돛단배 때문에 몽환적인 느낌이 듭니다.

현실과 비현실의 모습을 한 화면에 구성하고 화려하고 강한 색으로 대상을 표현한 이인성의 마음은 어떤 것이었을까요. 화가들은 자

이인성, 「해당화」, 캔버스에 유채,
228.5×146cm, 1944년, 리움미술관

신이 하고 싶은 이야기를 작품에 담아놓는다고 합니다. 이인성 역시 그랬던 것일까요? 그는 퍼즐 맞추기처럼 말하고 싶은 이야기들을 화면에 보일 듯 말듯 우아하고 현란하게 배치시켜놓았습니다.

이인성은 이렇게 강렬한 색채와 함께 숨은그림찾기처럼 낯선 소재들을 한 화면에 즐겨 그렸던 화가였답니다. 그러나 긴장감과 의구심을 작품에 남겨놓았던 이인성은 상징물에 대한 해답을 주지 않고, 엉뚱하게도 1950년 취중에 경찰관과 다투다가 경찰이 잘못 쏜 총에 맞아 세상을 떠납니다. 그때 그의 나이는 겨우 서른아홉이었습니다.

동화 속 순수한 세상을 만들다 ▼

장욱진1917~90은 한국 미술계에서 큰 사랑을 받고 있는 화가 중 한 명입니다. 또한 그의 작품은 현재 우리나라 미술시장에서 가장 비싼 그림들 중 하나가 되었습니다. 이런 그의 인기는 어디서 오는 것일까요? 아마도 그것은 천진난만하고 동심 어린 작품세계 때문일 것입니다. 대상을 단순하고 간단하게 표현한 그의 그림에서는 어린아이의 깨끗함과 순수함이 묻어 나오는 듯합니다.

그의 삶도 순수함이 배어 있는 그림 같아서 평소 천진한 미소를 지으며 형식에 얽매이지 않고 자유롭게 행동했다고 합니다. 이런 장욱진의 성격을 말해주는 일화가 하나 있습니다. 그가 서울대학교 교수로 있을 때입니다. 워낙 형식과 격식을 싫어하던 그는 학교에 갈 때 넥타이는 커녕 다 떨어진 작업복에 검정 고무신을 신고 출근했다고 합니다. 하루는 새로 들어온 수위가 행색이 남루한 그를 거지라 여기고 교문에서 막아 옥신각신 실랑이가 벌어지기도 했다는군요.

이처럼 틀에 박힌 생활을 천성적으로 거부하던 장욱진은 얼마 지나지 않아 교수 자리마저 내던지고 한적한 시골에서 그림 그리기에만 몰두하게 됩니다. 그는 전기도 들어오지 않는 시골의 생활을 말할 수 없이 즐거워했다고 합니다. 그리고 그 즐거움은 동화적 작품세계를 펼치는 밑바탕이 되었지요. 이처럼 장욱진은 순수한 아이와 같은 눈높이로 세상을 바라보며 자신의 작품세계를 만든, 동화처럼 따뜻한 마음을 가진 화가였습니다.

장욱진은 까치 그리는 것을 무척 좋아했다고 합니다. 그런데 초등학교 2학년 때 처음 까치를 그렸는데 선생님께 낙제 점수를 받았다고 하네요. 실제 까치를 보고 그리지 않고 미술책을 보고 그대로 그린 것인데, 대상을 묘사하지 않고 까맣게만 그려서 그런 점수를 받았답니다. 1년 뒤, 다시 까치 그림을 그려 제출했는데 이번에는 실물을 보고 그렸다는군요. 이 그림으로 학생 미술대회에서 1등까지 해 주위 사람들을 놀라게 했습니다. 이렇게 인연을 맺은 까치는 그와 평생을 함께하는 친구가 됩니다. 그가 얼마나 까치를 아끼고 사랑했는지, 스스로를 '까치 잘 그리는 사람'이라고 불렀을 정도였지요.

그가 사랑한 까치가 등장하는 작품을 볼까요? 1969년 작품 「앞뜰」은 사람이 누워 있는 작은 정자를 가운데 두고 나무 두 그루와 까치 두 마리를 그린 그림입니다. 장욱진은 화면을 구성할 때 소재를 쌍으로 그리는 대칭 구도를 많이 사용했습니다. 「앞뜰」에도 중요한 소재인 나무와 까치를 한 쌍으로 그려 화면에 안정감을 주고 있네요. 색은 빨간색·황토색·녹색 등을 농도를 달리하여 사용했고, 명암은 실재감을 강조하기보다는 느낌을 풍부하게 전달하는 데 썼습니다. 그림을 잘 살펴보세요. 유화로 그린 것 같지 않게 얇게 채색된

장욱진, 「앞뜰」, 유채, 37.9×45.2cm,
1969년

것이 느껴지나요? 장욱진은 그림을 그릴 때 이미 칠해 놓은 물감을
다시 긁어내는 방법과 유화를 기름에 묽게 개어 색을 얇게 칠하는
방법 등을 많이 사용했다고 합니다. 「앞뜰」은 유화 물감을 묽게 해서
칠하고 손바닥으로 눌러 재미있게 표현한 작품입니다. 그림을 보고
있으니 순수하고 정겨운 마음이 샘솟는 것 같지 않나요?

　큰 작품은 집중을 할 수 없다고 이야기하던 장욱진의 성향에 맞게
그의 작품은 대개 크기가 작습니다. 「자동차가 있는 풍경」도 그렇지
요. 도시 풍경을 그린 것인데 빨간색 페인트로 칠한 집이 맨 앞의 중
심에 놓여 있고 그 뒤로 옹기종기 모여 있는 마을이 등장합니다.

　이 그림은 장욱진이 6.25 피난 시절에 보았던 부산 광복동의 실제
풍경인데 그것을 어린아이가 그린 것처럼 형태를 단순화시켜 표현

장욱진, 「자동차가 있는 풍경」,
캔버스에 유채, 38×28.5cm, 리움미술관

했어요. 마을 안은 입체감과 원근법이 뒤죽박죽인 채로 자동차·
집·나무·강아지·사람 등이 겹침 없이 평면적으로 나열되어 있네
요. 이렇게 평면적으로 소재들을 나열하며 그리는 것은 어린이들의
그림 표현 방법 중 하나입니다. 그래서 그림을 보고 있으면 아이들

의 순수함과 동심이 느껴지는 것이지요. 바쁜 생활로 여유가 사라진 현대인들이 동화같이 밝고 천진한 장욱진의 작품에 깊은 애정을 갖는 것은 어쩌면 자연스러운 일이 아닐까요?

　장욱진은 일상적인 소재를 가지고 아이들이 보고 이해할 수 있을 정도의 쉬운 그림을 제작했는데, 작가의 순수하고 맑은 정신세계가 작품 속에 비쳐 있기 때문인 것 같습니다.

최초의 서양화가 고희동

어쩌다가 스케치 가방을 메고 야외로 나가면 엿장수라고 놀려대던 시절이었다.

최초의 서양화가 고희동1886~1965은 자신의 옛 시절을 이렇게 회고했습니다. 1915년 일본의 도쿄미술대학 서양화과를 졸업하고 돌아온 고희동은 훗날 '한국 서양미술의 선구자'라고 추앙받았으나 당시에 서양화는 일반인들에게 좋은 점수를 받지 못했지요.

어떤 사람은 무엇 때문에 객지에 나가 고생을 하면서 점잖지 못한 그림을 배웠느냐고 했고, 또 어떤 사람은 유화물감이 고약 같고 닭똥 같다며 비웃었습니다. 서양화를 낯설어하는 한국 땅에서 그림으로 환영받지 못하자 그는 동양화로 복귀했고, 전통 미술과 현대미술 사이에서 갈등을 겪게 됩니다. 이러한 어려움으로 고희동은 작품 제작보다는 오히려 미술 운동에 힘쓰게 되었죠. 우리나라 최초의 미술단체인 서화협회의 창립에 앞장선 그는 동양화와 서양화 발전에 힘을 쏟아 한국 근·현대미술사의 새로운 장을 열게 됩니다.

서화협회는 1918년 6월 16일 서화계의 발전과 동·서 미술의 연구, 후진 양성 교육 및 일반인의 미술에 대한 이해를 돕기 위한 목적으로 설립된 단체입니다. 초대 회장에는 안중식, 협회 총무로는 고희동 등이 선출되었으며 회원으로는 오세창·조석진·김규진·정대유·강진희·정학수·강필주·이도영 등 쟁쟁한 화가들이 있었습니다.

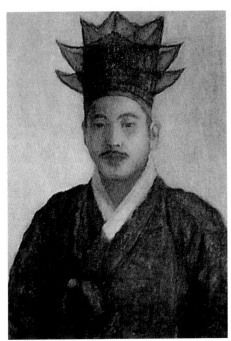

고희동, 「자화상」, 캔버스에 유채, 61×45cm, 1915년,
국립현대미술관
호는 춘곡(春谷)으로 최초로 서양화를 우리나라에 도입했다.
이 자화상은 우리나라 서양화의 효시로서 그가 남긴 작품 중 하나이다.

고전주의 미술을 확립시킨 도상봉

도상봉, 「정물」, 유채, 72×91cm, 1971년
도상봉은 백자를 두고 "자신의 친구"라고 말했을 정도로 백자에 남다른 애정을 가지고 있었다. 이렇게 그가 전통적인 소재로부터 느끼는 친밀감과 애정은 일제강점기에 억압받았던 민족적 정서에 대한 그리움의 표현일 것이다.

조선의 백자를 너무나 사랑한 나머지 자신의 호를 '도자기의 샘'이란 뜻의 도천(陶泉)으로 지은 화가가 있어요. 바로, 고전주의적 방법을 끝까지 고수했던 도상봉1902~77입니다. 그는 철저하게 자연을 관찰하고 분석하여 대상을 이해하고자 애썼습니다. 그리고 엄격한 구도와 색채를 사용하여 빈틈없는 작품을 완성합니다.

그런 치밀함 덕분에 그의 그림들은 온화하고 따뜻한 느낌이 듭니다. 부드러운 느낌의 밝은 색조, 그리고 안정감 있는 구도가 보는 사람을 편안하게 하네요. 게다가 정물을 섬세하고 세밀하게 표현하고 있는데 이것은 완벽했던 그의 성격을 짐작하게 합니다. 그는 일본 유학 시절 프랑스에서 유학하고 돌아온 일본 화가들의 인상주의 기법에 감동받았다고 합니다. 도상봉 역시 인상주의 기법에서 영향을 받아 밝은 햇빛 속에서 인물이나 사물의 따뜻하고 온화한 분위기를 강조하게 됩니다. 조선의 백자처럼 우아한 삶을 살았던 그는 균형과 조화의 아름다움을 보여주는 한국적 고전주의를 확립한 작가로 알려져 있습니다.

가난 속에 꽃피웠던 꿈

prologue | blog | review

천국을 꿈꾼 화가 ▽

이중섭^{1916~56}은 오늘날 누구보다도 사랑받는 예술가이지만 그의 삶은 평탄치 않았습니다. 불안했던 시대를 살아간 이중섭은 늘 가난과 병고에 시달렸고 그림도 좋은 평가를 받지 못했어요.

파란만장한 그의 일생에 가장 놀라운 사건은 일본인과의 결혼이었습니다. 시기가 일제강점기였으니 대부분의 사람들이 일본을 미워하고 싫어하던 때였지요. 그러나 그는 집안의 반대를 물리치고 일본 유학 중에 만난 명문가의 여성과 결혼하게 됩니다. 주위의 염려와는 달리 행복한 결혼생활이었으나 행복은 오래가지 못합니다. 한국전쟁이 일어났기 때문이지요. 전쟁 탓에 생활이 어려워져서 아내와 자식들을 일본으로 보내야 했던 그의 심정은 참담했을 것입니다. 삶이 곧 고통이었겠지요.

가난 탓에 가족과 헤어지고 전국을 떠돌며 그린 작품은 1970년대에 이르러서야 드디어 빛을 보게 됩니다. 이중섭이 죽고 10여 년이 흐른 다음이지요. 개성이 강하게 드러나는 작품들과 수많은 에피소드로 인해 당시에는 고통을 주었던 그의 삶과 예술이 이제는 신비하

📋 recent comment ∨

– 서양 회화 속에서 한민족의 정체성을
 어떻게 살릴지 고민한 것이 이 시기
 화가들의 특징!

고 흥미로운 신화가 되었습니다.

이중섭은 강렬한 색감과 파격적인 선을 사용하여 그림을 그린 화가입니다. 이런 표현은 야수파와 표현주의적 성향을 보여주는 것이지요. 그런 반면 어린아이 · 소 · 비둘기 · 닭 · 물고기 · 게 등 그가 즐겨 그렸던 소재는 전원적이고 서정이 넘칩니다. 때론 거친 표현을 사용하고 어떨 때는 단순하게 즐거운 동심을 표현하여 이중섭만의 다양한 작품세계를 보여주고 있습니다.

흔히 소를 한국적인 정서가 가장 잘 나타나는 동물이라고 이야기합니다. 이런 소를 이중섭은 고교 시절부터 관심을 두고 그리기 시작했다고 하네요. 이중섭에게 소는 자신을 의인화한 것이며 그의 자화상 같은 것이었습니다. 이중섭은 좋은 소 그림을 그리기 위해 소를 발견하면 무조건 따라다니며 관찰했다고 합니다. 얼마나 열성적이었는지, 한번은 소를 그리려고 남의 집 소를 너무 열심히 살피다가 그만 소도둑으로 몰려 붙잡혀 간 적도 있었대요.

과거, 농업에 의존하던 우리 민족에게 소는 농사일에 없어서는 안 될 중요한 가축이었어요. 이중섭은 힘든 농사일을 묵묵히 이겨내는 소를 볼 때마다 불행을 겪으면서도 참고 인내하는 자신의 처지와 비슷하다고 생각했었나봅니다. 그래서 그의 소 그림에는 우리가 흔히 생각하는 순종하는 소는 없고, 온몸으로 운명에 저항하며 분노를 표출하는 소가 자주 나타

아들에게 보낸 편지에 동봉한 그림, 종이에 잉크와 색연, 1955년

이중섭, 「흰소」, 합판에 유채,
30×41.7cm, 1953~54년,
홍익대학교박물관

납니다.

　그의 그림 「흰 소」를 보도록 할까요? 굵고 짧게 그어진 흰 선에서
야수파의 성향이 두드러지게 보입니다. 정밀한 묘사를 피하고 골격
만을 굵고 강한 붓질로 단숨에 그려냈어요. 골격을 따라 춤을 추듯 그
은 검은 선과 흰 선이 강렬한 느낌을 전하네요. 금방이라도 살아 움
직여 거친 숨을 내쉬며 달려올 것 같아 등골이 서늘해지지 않나요?

　이제 조금 뒤로 물러서서 그림을 바라보도록 할게요. 화면 속에 소
가 고개를 약간 숙이고 뒷다리를 걷어차면서 흙먼지를 일으키고 있
네요. 금방이라도 내달릴 태세로군요. 이런 긴박한 동작은 소가 싸
움을 막 시작하는 순간에 취하는 자세입니다. 흰 소는 거친 콧김을
내뿜으며 격렬하게 몸부림칩니다. 온몸이 분노로 폭발할 것 같아요.
소의 부릅뜬 두 눈에서 쏟아지는 기운을 보세요. 고통과 갈등, 울분
과 슬픔이 뒤섞인 눈빛은 소가 느끼는 분노와 절망감이 얼마나 깊은

이중섭, 「봄의 어린이」, 32.6×49.6cm, 종이에 연필과 유채

1955년 서울에서 가진 개인전에서 그의 그림을 사가는 사람에게 그는 "이거 아직 공부가 다 안 된 겁니다. 앞으로 정말 좋은 작품을 그려서 바꾸어 드리겠습니다"라고 하며 마냥 부끄러워했다고 한다. 순수함을 지닌 화가라는 것을 알 수 있는 일화다. 이런 순수함이 그에게 동심 가득한 그림을 그릴 수 있게 한 것 아닐까.

가를 절절히 말해주고 있습니다.

이중섭의 소 그림들이 걸작으로 평가받는 이유는 암울한 시대성과 그의 독특한 예술성이 절묘하게 결합해 있기 때문일 것입니다. 또한, 자신의 절박한 심정을 땅을 박차고 달려가 상대를 공격할 것 같은 거친 소에 빗대어 표현한 것은 그의 격렬한 감정을 대변합니다. 시대의 불행, 창작의 고통, 무력한 자신에 대한 분노, 가족을 향한 그리움을 그는 소 그림에 쏟아 부은 것 같습니다.

아, 우리의 어머니! ▼

박수근朴壽根. 1914~65은 어린 시절 밀레의 「만종」을 책에서 보고 감명 받아서 화가를 꿈꾸게 되었다고 합니다. 하지만 갑작스럽게 집안이 몰락하자 꿈꿔왔던 도쿄 유학은 멀어지게 되었고, 생활고에 시달리며 독학으로 화가의 꿈을 이루어야 했습니다. 말년에 한쪽 눈을 실명하는 불운까지 겪게 된 그는 세상과 이별을 고하는 순간까지도 가난과 역경을 마주해야 했지요.

경제적인 고통은 그림 제작에 절대적인 영향을 주었습니다. 그림을 통해 자신과 이웃이 겪었던 가난과 가족애를 생생하게 표현할 수 있었고, 그만의 한국적인 인간상도 만들어낼 수 있었습니다.

정규 미술교육을 받지 못하고 보통 학교만 졸업한 채 독자적인 양식을 개척한 화가 박수근은 살아 있을 때는 주목받지 못했습니다. 세상을 떠난 후에야 상황이 달라진 것이지요. 사람들은 약속이나 한 듯이 박수근 신드롬을 만들어냈고 그의 작품에 대해 호평하기 시작했습니다. 가난에서 벗어나지 못하고 고생과 시련으로 삶을 보냈던

것에 대한 보답일까요? 박수근은 근대 서양화가 중에서 가장 한국적인 정취가 드러나는 그림을 그렸다고 인정받고 있습니다.

박수근, 「아이 업은 소녀」, 캔버스에 유채, 107.5×53cm, 1954년

나는 인간의 선함과 진실함을 그려야 한다는 예술에 대한 대단히 평범한 견해를 가지고 있다. 따라서 내가 그리는 인간상은 단순하다. 나는 평범한 할아버지와 할머니, 그리고 어린아이들의 이미지를 가장 즐겨 그린다.

이 말은 박수근의 예술세계를 이해하게 하는 중요한 실마리가 됩니다. 그가 추구했던 예술세계는 무엇보다 인간의 선과 진실이 우선이었고, 그것은 평범한 인간들의 삶의 모습이었지요. 박수근은 일상적인 삶의 모습들을 무채색의 깊이 있는 색감과 투박한 질감, 간결한 선으로 소박하고 아름답게 표현한 작가였습니다.

화면에 보이는 나무와 여인, 소녀 등은 박수근의 작품에 자주 등장하는 소재입니다. 여인들과 나무는 평면적이고 단순한 형태로 표현되었고 배경도 생략되어 깔끔한 맛이 납니다. 이런 간략한 형태는 그림의 주제를 분명하게 보여주는 데 효과를 발휘하지요. 박수근도 그것을 의식해서 작품들을 제작한 듯하며, 그의 그림들에서 자주 볼 수 있는 특징이기도 합니다.

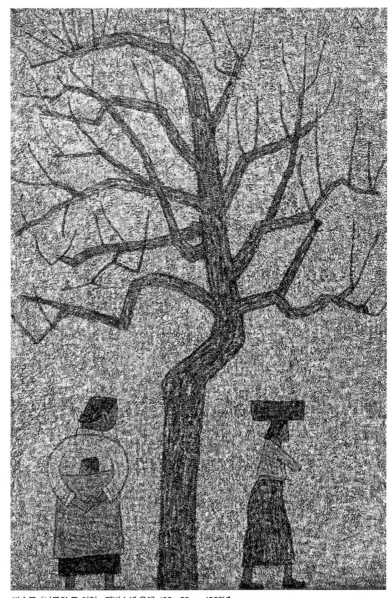

박수근, 「나무와 두 여인」, 캔버스에 유채, 130×89cm, 1962년
가운데 나무가 자리 잡고 그 아래 두 여인이 배치된 아주 단순한 설정이지만, 박수근 예술의 전형성을 보여준다.

그러나 박수근의 그림이 주목받는 가장 큰 이유는 바탕을 처리하는 방식 때문입니다. 그의 회화를 돋보이게 만들어주는 것은 돌이나 마른 흙바닥처럼 보이는 바탕이지요. 캔버스에 여러 가지 색의 물감을 겹겹이 두텁게 발라서 우툴두툴한 질감을 얻어낸 것입니다. 이런 방법으로 얻어낸 바탕의 느낌은 마치 한국의 산과 들에서 흔히 볼 수 있는 화강암이나 메마른 논바닥 같지요. 또한 투박해 보이는 화면 전체의 색감은 회색조의 무채색으로 무거우면서도 깊이감이 느껴지네요.

박수근의 그림을 보면 내용과 형식은 절제되었으나 색채는 무게를 갖는 매우 독특한 특징이 있다는 것을 알 수 있습니다. 그래서 한국의 황토나 화강암을 연상하게 하는 오톨도톨한 질감으로 한국의 정서를 잘 표현해냈다는 평가를 받고 있답니다.

테라코타 조각가, 권진규

권진규, 「지원의 얼굴」, 48.5×34.9×29cm, 테라코타, 1967년, 국립현대미술관
허공을 응시하는 무표정한 얼굴에 목을 길게 늘어뜨리고 어깨는 좁고 약하게
표현한 테라코타 작품이다.

"인생은 공(空), 파멸."
권진규(1922~73)가 남긴 마지막 말입니다. 외국에서 조각을 전공하고 돌아온 엘리트가 가난과 좌절을 이기지 못하고 마침내 세상과 이별을 했습니다.

그가 일본에서 유학하고 있을 때 도쿄에서 열렸던 전시회는 대단히 성공적이었어요. 그의 작품성을 높이 산 모교에서는 그를 교수로 초빙했고, 화랑에서는 경제적인 지원을 약속했지요. 그러나 그는 "예술도 좋지만 예술보다 조국이 더 중요하다"면서 모든 영화를 버리고 조국으로 돌아옵니다. 그런데 뚜렷한 개성과 예술세계를 지닌 조각가를 향한 조국의 반응은 냉담했습니다. 조각에 대해선 불모지나 마찬가지였던 우리나라는 촉망받던 예술가에게 비참한 미래만 안겨주었지요.

1971년 12월, 명동의 한 화랑에서 권진규는 고국에서의 세번째 개인전을 열게 됩니다. 그러나 역시 앞서 열렸던 두 번의 전시와 마찬가지로 별다른 성과는 얻지 못합니다. 작품은 10만 원도 안 되는 가격에 겨우 몇 점만 팔렸습니다. 하지만 그 작품들은 1973년 작가가 세상을 떠나기가 무섭게 값이 오르기 시작해서 이제는 1천 배가 훨씬 넘는 가격으로도 살 수 없는 귀한 작품들이 되었지요.

은지화의 탄생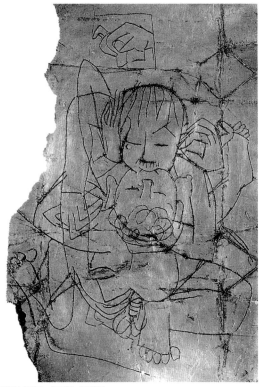

이중섭 하면 떠오르는 유명한 은지화는 한국전쟁 중에 탄생합니다. 전쟁 중이라 미술 재료를 구하기 어려운 시기에 버려진 담뱃갑을 보고 우연히 착안한 그림이지요. 은지화는 재료에 구애받지 않은 이중섭의 창의성과 예민하고 섬세한 감각을 보여주는 특별한 그림입니다. 서양화가인 김영주는 은지화와 관련된 추억을 이렇게 설명하고 있습니다.

우리가 살던 부산의 인근 골짜기에는 미군이 버린 쓰레기가 고약한 냄새를 풍기고 있었다. 중섭이는 그 더미 속에서 담배나 초콜릿을 쌌던 은종이를 한 아름 가져다가 못이나 송곳 같은 것들로 선을 그리기 시작했다. 작업은 심심풀이로 모두 함께 했는데, 선을 다 긋고 난 다음에 번쩍거리는 은종이에 담뱃진을 바르면 제법 침전되고 퇴색한 분위기가 감돌았다. 그야말로 색다른 재료의 표현방법으로 이것은 새로운 발견이었다.

이중섭은 손바닥 크기만 한 은지에 평화, 사랑하는 가족, 그리고 천진난만한 아이들이 알몸으로 물고기와 게 등과 어울려 노는 것 등을 자유롭게

이중섭, 「애정」, 은지화, 1953년

구성하여 세밀하게 표현합니다.

이런 은지화의 제작 방식은 비교적 단순합니다. 우선 담뱃갑에서 꺼낸 은지를 평편하게 편 다음 날카로운 못이나 철필로 그림을 그립니다. 이때 생긴 홈에 물감을 칠하고 물감이 모두 마르기 전에 닦아내는 과정을 거치지요. 그러면 검은색과 갈색의 물감이 자연스레 스며들어 은지화의 미묘하면서도 독특한 효과가 나타나게 됩니다.

은지화에 쓰인 기법은 고려청자의 상감기법을 응용한 것으로 1950년대 초에 한국은 물론 미국의 비평가들에게도 주목을 받습니다. 또한 뉴욕 현대미술관에 한국인의 작품으로는 최초로 은지화 세 점이 소장품으로 등록되기도 합니다.

현대 추상화,
미술에 새바람을 일으키다

prologue | blog | review

어디서 무엇이 되어 다시 만나랴 ▼

푸른빛의 아름다움을 추구했던 화가 김환기金煥基, 1913~74, 호: 수화(樹話)에게 아름다움은 인생 최고의 가치였습니다. 그는 1913년 전라남도 신안군 기좌도의 한 부잣집 외아들로 태어났습니다. 당시는 조금 산다 하면 일본으로 유학을 가는 것이 관행이었으므로 상당히 유복했던 그의 일본 유학은 당연한 결정이었을 것입니다.

김환기는 일본 유학 시절에 추상미술을 접하고, 우리나라에 추상미술을 처음 도입한 선구자입니다. 그리고 만년에는 외국에서 활발하게 활동한 국제적 작가가 되었지요. 국제적인 미감을 가지고 있었던 그는 자신의 작품을 통해 우리나라의 아름다움을 세계에 널리 알린 화가이기도 합니다.

1956년 프랑스에 간 그는 백자 · 여인 · 달 등의 문인화적 소재를 이용한 그림을 더욱 심화시켜 발표합니다. 그리고 1963년 뉴욕에 정착하고 나서는 예전의 작업 형태를 버리고 무수한 점으로 우주의 질서와 화음을 서정적으로 표현하여 독자적인 작품세계를 이룩하게 되지요. 한때 문학도를 꿈꾸었던 김환기의 감수성은 작품 제작에 큰

김환기, 「론도」, 유채, 60.7×72.6cm, 1938년, 국립현대미술관
론도는 순환 부분을 가진 악곡 형식을 의미하는데 이러한 음악적인 주제에 어울리게 서정적인 그림 안에 운율감이 드러나 있다.

뒷받침이 된 듯합니다. 그의 깊은 감성은 작품에 은연히 배어들어 그림이 시를 보듯 서정성을 드러내지요.

일본 유학 시절에 그린 작품 「론도」는 기하학적인 형태로 구성되어 있습니다. 당시 한국은 물론 일본에서도 쉽게 볼 수 없던 비구상 회화로 흰색·검은색·노란색·파란색 등의 평면으로 이루어져 있는 김환기의 초기 작품이지요. 「론도」는 피아노의 곡선과 사람의 형태만 짐작할 수 있을 뿐 나머지는 단순한 곡선과 직선으로 면을 나누어 구성한 그림입니다.

이러한 표현 양식을 '기하학적 추상'이나 '구성주의'라고 합니다. 구성주의 작가 말레비치나 몬드리안의 기하학적 작품들은 엄격한 균형감과 역동성을 지니는 데 비해 김환기의 「론도」는 곡선의 사용으로 사뭇 부드러운 음악적 감성이 느껴지네요. 이러한 서정성은 그

후의 작품에서도 일관성 있게 나
타나고 있습니다.

「어디서 무엇이 되어 다시 만나
랴」는 1970년 한국일보에서 주최
한 제1회 〈한국미술대상〉에서 대
상을 수상한 작품입니다. 당시, 김
환기의 나이는 쉰일곱이었습니다.
원로의 위치에 있던 그가 이런 공
모전에 작품을 출품한 것 자체도
화제가 되었는데, 대상까지 받았
으니 미술계가 발칵 뒤집혔지요.

캔버스에 푸른 점들이 가득한
그의 작품도 놀랍기는 마찬가지였
습니다. 당시 뉴욕에서 활동하던
그의 작품 경향은 국내 미술인들
에게 충격과 감동을 주기에 충분
했습니다.

김환기, 「어디서 무엇이 되어 다시 만나랴」, 캔버스에 유채, 236×172cm, 1970년, 환기미술관

밤하늘의 별들을 떠올리게 하는
「어디서 무엇이 되어 다시 만나랴」는 푸른 점들이 수직과 수평으로
끝없이 이어져, 신비롭고 무한한 공간을 만들어냅니다. 유화를 사용
해 캔버스를 물들이듯이 번지게 하는 기법은 동양화 기법을 서양화
에 새롭게 접목시켜 표현한 것이지요.

그림의 제목은 김광섭의 시 「저녁에」의 한 구절에서 따온 것입니
다. 잠시 김광섭의 시를 감상해보도록 하지요.

김환기, 「영원한 노래」, 캔버스에 유채, 162.4×130.1cm, 1957년, 리움미술관
산과 달, 특히 조선백자 등의 한국적인 소재를 가지고 작품에 시와 노래를 담으려고 노력했다.

저렇게 많은 별들 중에서
별 하나가 나를 내려다본다.
이렇게 많은 사람들 중에서
그 별 하나를 쳐다본다.
밤이 깊을수록
별은 밝음 속에서
사라지고
나는 어둠 속에 사라진다.
이렇게 정다운
너 하나 나 하나는
어디서 무엇이 되어
다시 만나랴.

푸른 점으로 이뤄진 그림과 별을 노래한 시가 이렇게 잘 어울릴 수 있을까요? 김환기는 뉴욕이라는 거대한 도시의 밤하늘을 보며 신비한 동양적 사고와 오묘한 우주관을 깨달았던 자신의 내면세계를 푸른색의 점들로 표현했습니다. 그리고 거대한 자연과 인간을 최소의 단위인 점으로 환원시키면서 자연으로 돌아가고자 했습니다. 시처럼 아름다운 그의 독백을 되새겨 봅니다. "나는 외롭지 않다. 나는 별들과 함께 있기에……."

전통 화가, 서양에 정착하다 ▼

tip

:) 문자 시리즈

서예 추상으로 문자에 담겨 있는 자연과 문명의 상징체계를 형상화했다.

1950년대 전통 화단은 다양한 변화를 시도했어요. 새로운 변화 중 하나는 서양화의 추상미술이 전통 회화에도 영향을 끼쳤다는 점이지요. 이제 먹으로도 추상화를 그리기 시작한 것입니다.

이런 변화에 자극을 받은 이응노李應魯, 1904~89, 호: 고암(顧菴)는 한국적이고 민족적인 추상화를 만들려고 노력했습니다. 처음 그림을 시작했던 일제강점기에는 한학을 공부했던 지식인답게 대나무 그림으로 화단에 등단했지만, 곧 이응노만의 추상세계를 일궈내게 되지요. 처음 추상 작업에 들어간 이응노는 활발한 선을 사용하여 인간과 자연을 그리기 시작합니다. 그의 화풍은 서양의 추상표현주의에서 영향을 받아 역동적인 선과 안정적인 면을 함께 나타냅니다.

1965년 이응노는 파리에 정착해서 유럽으로 활동 무대를 옮깁니다. 전통 화가로서 서양에 정착하는 것은 쉽지 않은 일이었지만, 그는 결심을 단행했지요. 파리를 무대로 활동하면서도 그는 평생 동양의 붓을 포기하지 않았습니다. 뿐만 아니라 그는 *'문자 시리즈' 혹은 '인간 시리즈'를 통하여 한국의 민족성을 구현하고자 했으며 한국 전통 회화에 추상화를 도입해 세계화에도 힘을 기울입니다.

이응노의 예술에 대한 끝없는 변화와 성공에 비해 그의 인생은 영화처럼 우여곡절이 많았답니다. 그가 파리에 정착한 이후 두 번이나 정치 사건에 연루되었기 때문이지요. 이 사건들은 남·북 분단과 대립이 낳은 민족의 아픔과 관련이 있습니다. 이후 얼마 동안 한국에서의 활동이 전면 금지되었고, 극심한 정신적·육체적 고통도 겪게 되었습니다.

1989년, 드디어 한국에서의 활동 제재가 완화되었어요. 이미 유럽

이응노, 「군상」, 종이에 수묵, 1987년 (위)
이응노, 「군상」, 종이에 수묵, 1986년 (아래)
활달한 짧은 선과 농담의 변화가 어우러져 인물이 힘차고 발랄하게 표현되었다.

에서 이름을 드높이고 있던 이응노는 국내에서의 전시를 서둘러 준비했지요. 그런데, 우연치고는 기막히게 전시회 개막 날 그는 세상을 떠나게 됩니다.

한국과의 힘들었던 인연과는 다르게 파리에서의 생활은 평탄했습니다. 파리 화단의 인정을 받으며 세계적인 작가로 자리매김했지요. 동양의 먹을 세계에 알리는 데 앞장섰던 이응노는 우리 현대미술사를 풍요롭게 만들어준 중요한 화가입니다.

수묵의 현대적 모색, 서세옥

서세옥, 「사람들」, 종이에 수묵, 1993년
반추상이라는 표현에 어울리게 사람이나 사물이 형상만 알아볼 정도로 극히 간단하게 기호화 시켜 표현했다.

서세옥[1929~ , 호: 산정(山丁)]은 출발부터 화려한 화가였습니다. 1949년에 대학생이었던 그는 국전에서 「꽃장수」로 동양화 부문의 최고상을 받는 사건을 만들어냅니다. 기라성 같은 선배 화가들을 제치고 최고상을 획득했으니 당시의 가장 뛰어난 신인으로 인정받기에 충분했지요.

이렇게 사실적인 채색화 「꽃장수」로 시작한 서세옥은 1950년대 말부터 반추상의 세계로 변화를 시도합니다. 당시 서울대학교 미술대학 교수였던 서세옥은 동료들과 함께 동양화의 현대적인 변화를 추구하며 *묵림회(墨林會)라는 단체를 창립하고 이를 중심으로 활동합니다. 그전의 사실적 화면과는 달리 과감히 생략되고 단순화한 형태들이 등장하게 되지요. '반추상'이란 무엇을 그렸는지는 알 수 있게 그린 그림으로, '절반의 추상화'라는 뜻입니다.

그의 반추상 세계는 1970년대 후반에 '사람 시리즈'로 이어집니다. 그는 간단한 기호로 그림의 주제인 사람을 재창조했습니다. 사람의 다양한 동작과 표정 또한 놓치지 않고 글씨를 쓰듯이 몇 개의 선으로만 단순하게 그림을 그렸습니다.

서세옥의 「사람들」은 표현이 극히 억제돼 있는데도 신비함과 그만의 표현력이 풍부하게 잘 드러나는 작품입니다. 지구 위에 살아가는 수많은 사람들이 화합하고 소통하는 모습을 간략하게 단순화시켜서 표현했지요. 그물처럼 다닥다닥 붙어 있는 사람들의 모습을 보고 있자니 마음이 슬며시 뭉클해집니다. 서세옥은 선과 선으로 얽혀 있는 모습을 통해 사람 간의 관계·희망·소망·꿈 등을 표현하고 싶었던 것인지도 모르겠습니다.

서세옥, 「사람들」, 종이에 수묵, 1993년

tip ·

:) 묵림회

1960년 3월에 창립전을 가진 묵림회는 서세옥을 중심으로 서울대학교 미술대학 출신의 젊은 작가들이 결성한 단체이다. 묵림회의 작가들은 동양화의 현대화를 지향하여 실험적인 방법으로 대상을 단순화하거나 형태를 없애고 먹이 종이 위에 번지는 자유로움을 추구하는 비구상 작품을 제작했다.

지은이 송미숙

명지대학교 미술사학과에서 한국회화사를 전공하고 「이당 김은호의 회화세계 연구」로 박사학위를 받았다. 현재는 세종미술연구소 대표로 강의·기획·저술 등 다양한 미술 분야에서 활동하고 있다.
지은 책으로 『윤두서, 사실적인 묘사로 영혼까지 그린 화가』『김홍도, 조선의 숨결을 그린 화가』『장승업, 그림에 담은 자유와 풍류』『도기 자기 우리 도자기』 등이 있다. 문화재청에서 발행하는 『문화재 사랑』, 가톨릭대 대전성모병원 사보 『손길』, 국가브랜드위원회 웹진 등 각종 매체에 미술 관련 글을 기고했다.

click, 교과서 미술

청소년을 위한 우리미술 블로그
삼국시대부터 현대까지 교과서에 숨어 있는 우리미술 이야기
ⓒ 송미숙, 2010, 2018

1판 1쇄	2010년 2월 19일
1판 9쇄	2015년 8월 28일
2판 1쇄	2018년 8월 10일
2판 3쇄	2020년 8월 25일

지 은 이	송미숙
펴 낸 이	정민영
책임편집	구현진 손희경
편 집	임윤정
디 자 인	최윤미 이경란 이보람
마 케 팅	정민호 박보람 우상욱 안남영
제 작 처	영신사

펴 낸 곳	(주)아트북스	
출판등록	2001년 5월 18일 제406-2003-057호	
주 소	10881 경기도 파주시 회동길 210	
대표전화	031-955-8888	
문의전화	031-955-7977(편집부)	031-955-8855(마케팅)
팩 스	031-955-8855	
전자우편	artbooks21@naver.com	
페이스북	www.facebook./artbooks.pub	
트 위 터	@artbooks21	

ISBN 978-89-6196-333-6 03600

이 책에 사용된 예술작품은 국립중앙박물관, (재)운보문화재단, (재)환기재단—환기미술관,
(재)장욱진미술문화재단, (사)권진규 기념 사업회 그리고 도윤희님의 동의를 얻어 수록했습니다.
저작권자를 찾지 못한 경우는 저작권자가 확인되는 대로 정식 동의 절차를 밟겠습니다.
유족 및 관계자 여러분께 감사드립니다.